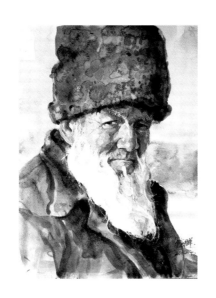

人物水彩畫藝術

——概述‧賞析‧技法

THE ART OF CHARACTER WATERCOLORS

◎馮信群\許晶\編著　　　新一代圖書有限公司

國家圖書館出版品預行編目資料

人物水彩畫藝術：概述.賞析.技法 / 馮信群, 許晶編著. --
　新北市：新一代圖書, 2012.05
　　面；　公分
　ISBN 978-986-6142-19-2(平裝)

　1. 水彩畫　2. 人物畫　3. 繪畫技法

948.4　　　　　　　　　　　　　　101005650

人物水彩畫藝術──概述‧賞析‧技法

編　　　著：馮信群、許晶

發　行　人：顏士傑

編輯顧問：林行健

資深顧問：陳寬祐

出　版　者：新一代圖書有限公司

　　　　　　新北市中和區中正路906號3樓

　　　　　　電話：(02)2226-3121

　　　　　　傳真：(02)2226-3123

經　銷　商：北星文化事業有限公司

　　　　　　新北市永和區中正路456號B1

　　　　　　電話：(02)2922-9000

　　　　　　傳真：(02)2922-9041

印　　　刷：五洲彩色製版印刷股份有限公司

郵政劃撥：50078231新一代圖書有限公司

定價：420元

前　言

　　水彩以其優美、雅致的格調和自由活潑的特性，具有著其他藝術所不能取代的表現力和獨特面貌。水彩畫在水與色的交融中，在光與影的變幻中，在透與純的滲透中，彰顯一種輕快、透明、靈動的藝術魅力，使無數畫者傾倒、崇拜而狂熱追求。

　　水彩畫講求畫面清新明快，色彩純淨透明，用筆大膽肯定，不必要的"覆改"都會減損水彩畫的光輝。人物水彩畫藝術更是令人興奮但又極富挑戰性的課題。人物是極具靈性的主題，豐富的表情變化、形體間微妙的色彩、光影、虛實變奏無不撥動著藝術家靈感的心弦，誘發無數藝術家對該課題的研究與探索，以塑造生動、感人的人物形象來寄托作者的情思與喜好，傳遞對生活的評價與感悟。但是水彩畫的語言特質及作畫特點決定了人物水彩畫的表現存在相當大的難度。水與色的交融存在許多偶然性，變幻莫測又難以把握，畫面的效果不一定按事先預定的方向去發展，一筆之中做到形、色同時到位實屬不易。人物的形體結構複雜多變，對作者的造型功力提出了更高的要求，人物水彩畫表現，要求作者具備紮實的表現功底和深厚的藝術修養，控制好水性、色性、紙性和時間性之間微妙的變化，必須經過反覆練習研究探索，從實踐中獲得經驗，才能巧妙地掌握水彩畫活潑多變的特性。

　　就表現對象及技法要求而言，人物水彩畫較其他題材更為複雜，其表現難度也更大。但人物水彩又是將水彩畫的獨特藝術美感和技法語言更為純粹及完美呈現的題材，人物寫生反映出來的畫面生動性與現場感也是其他題材難以替代的。目前，國內大多數美術及藝術設計院校僅侷限於水彩靜物及風景的基礎訓練，對於人物水彩表現大都粗略帶過或根本不提。要知道，水彩人物畫表現在訓練學生造型能力的嚴謹、表現技法的靈活、生動氣氛的把握、新鮮感受的捕捉等方面都是其他教學方法所難以匹敵的。人物水彩畫教學，在訓練學生造型、色彩及表現技法技巧的同時，對於如何控制水色滲透流動與準確塑造形體提出了更高的要求。人物的表情、動作瞬息萬變，這對於訓練學生對瞬間感受的捕捉、現場感的把握也都有著很大的幫助。

該書從內容設置到章節編排，從插圖範例挑選到註釋解析都經過悉心地思考與篩選。將複雜的人體結構、面部特徵進行分解剖析以及對多種表現技巧與步驟要領的探索與推介，都是在總結多年教學經驗及藝術實踐的基礎上進行的歸納與強調，兼具系統性與一定的創新性。書中既有包含人物水彩畫的歷史淵源、作畫特點及創作類型等相關理論的介紹，又針對人物水彩特點推介具有實用價值的表現語言與材料技法。近300幅國內外人物水彩藝術精品從不同的視角進行剖析，為讀者提供多角度處理人物水彩畫面的經驗與技巧。願本書的出版能對廣大學子與水彩愛好者有所啟示與幫助。

目錄

第一章 人物水彩畫藝術概述

　　憑藉著對人物水彩畫淵源及脈絡的尋蹤、對西方人物水彩畫家代表力作的解讀，以及對人物水彩造型、色彩及表現要素的分析，為我們開啟認識人物水彩畫藝術之門，促發對人物水彩魅力的探秘。

第一節　人物水彩畫的淵源與發展

從水彩畫發展的歷史可知，水彩人物畫始於16世紀，18世紀以前的水彩人物畫，還是一種淡彩作業，色彩也不是十分豐富。早期的水彩人物畫沒有主題性創作，在藝術取向上沒有準確的定位，依附於素描、版畫。是德國繪畫大師丟勒將色與形結合，用水彩鋪底，以水粉描繪的方法繪製肖像、動物、植物、風景畫等作品，佛蘭德斯繪畫大師魯本斯運用明暗畫法繪製水彩人物速寫，荷蘭畫家倫勃朗以素描淡彩的形式繪製人物肖像，他們為水彩人物畫的創作開拓了新的道路。

18世紀到19世紀初，水彩畫在英國得到了飛速的發展，湧現出大批具有時代風貌的大場景人物畫的宏幅巨作。如英國惠特利的《愛爾蘭市集》（1783），羅蘭森的《沃克斯霍爾花園》（1784），富塞利的《牧童之夢》（1786）。西班牙畫家戈雅、法國畫家德拉克洛瓦也都用水彩畫工具創作過肖像畫及風景畫。然而，這一時期水彩人物畫不是速寫式的生活記錄就是為油畫創作提供草圖參考，畫面效果也大都是借用水彩畫的工具材料，借鑒油畫的繪畫技巧，追求油畫式的厚重、細膩的藝術格調。由於過分看重油畫的審美價值與油畫的社會功利性，未能充分認識水彩畫自身的藝術特色，水彩人物畫只是作為油畫創作的參考。興許水彩畫在人物畫創作上比其他題材的侷限性大，水彩畫的題材一直停留在風景和靜物的階段，人物畫則寥若晨星。

19世紀，水彩畫藝術在英國取得舉世矚目的成就，湧現出像泰納、康斯泰勃爾、波寧頓等一大批著名的水彩畫藝術家，他們在創作實踐中逐漸認識到水彩藝術與眾不同的語言特點，慢慢擺脫了油畫技法的影響，逐步建立起一套完整的獨特技法，建立起與油畫相並列的獨立畫種。水彩表現技巧的發展，水彩畫獨樹一幟的藝術魅力及審美特徵的凸顯，也促使人物水彩畫創作繁榮，湧現出一批專門從事人物水彩畫藝術研究的畫家，如以畫人體著稱的英國畫家盧梭·弗林特、瑞典畫家佐恩、美國畫家薩金特都是這一時期的代表畫家。進入20世紀，美國一批人物水彩畫家在追隨歐洲水彩畫的同時，突破傳統水彩的表現觀念，對形式語言與技法進行大膽嘗試，如著名的人物水彩畫家安德魯·懷斯、理查·雷德，他們在豐富水彩畫的表現語言的同時也賦予人物水彩畫以全新的面貌。

圖1-1 《男人像》 作者：馬裡亞諾·福爾圖尼
淡彩表現的人物形象，雖然用色不多，但結構嚴謹，人物刻畫得結實而有力。

圖1-2 《努力工作》 作者：威廉·亨利·亨特（1790-1864）該畫極具地道英國傳統水彩意趣，畫面色彩凝重，小男孩面部生動而自然的表情神態賦予畫面優雅精美的視覺感受。

如今，隨著現代藝術觀念形態的轉向，越來越多的畫家從水彩畫固有的程式觀念中走出來，在材料更新的基礎上，借鑒其他畫種的特技，擴展水彩畫的外延氛圍，探索其形式、肌理如何順應於當代繪畫藝術觀念和審美趣味。畫法上從濕畫法、乾畫法、多層畫法、做底子畫法、綜合畫法無所不試，材料技法的探索在豐富水彩本體語言的同時，促使人物水彩作品更加多姿多彩。現在，人物水彩畫的發展正進入了全新的階段，人物水彩畫的表現形式、技法的創新運用將更加的廣泛和有獨創性。水彩畫走過的歷程證實水彩人物畫是在內涵與外延雙重取向的結合中求其存在與發展的，多元取向將賦予人物水彩畫新的藝術特徵。

左上　圖1-3 《持甘蔗莖的少女》 作者：卡爾·哈格（英國） 1866年 哈格成功地表達了黑紗半透明的透光性及金黃色內袍不透光的厚實光滑質感特性。少女稚嫩的膚色與銀飾的質感也表現得惟妙惟肖。

右上　圖1-4 《回憶過去》 作者：卡爾頓·阿爾弗萊德·思密斯（英國） 作品真實地描繪了家庭生活的主題，人物的動態安排得十分自然而美麗。窗戶的陽光撒在粉色的長裙上，照亮了生動的長裙。

下　圖1-5 《樂者》 作者：帕特·凱恩斯（美國） 美國當代水彩畫家。弧線將畫面背景分成一黑一白、一深一淺兩部分，樂者與自己長長的投影穿插其中，形成畫面形式構成感。簡潔而單純的色彩處理賦予畫面特別的視覺味道。

第二節　西方人物水彩畫的代表人物及作品

在西方水彩人物畫創作領域裡，不少畫家都有著出色的表現，從英國古典水彩藝術大師劉易斯到以畫人體著稱的盧梭·弗林特，從瑞典畫家佐恩到美國水彩人物畫大師懷斯，他們以自己卓越的技巧在繼承與發揚西方寫實傳統的基礎上，不斷創新，展示出人物水彩畫的魅力。

約翰·弗雷德裡克·劉易斯（1805-1876），他的水彩畫不僅突破了傳統，而且對未來水彩畫的發展產生了深遠的影響。他在傳統水彩寫實基礎上，善以精細的手法和豐富的色彩表現光的魅力，賦予作品深厚的繪畫表現語言和獨特的色彩魅力。

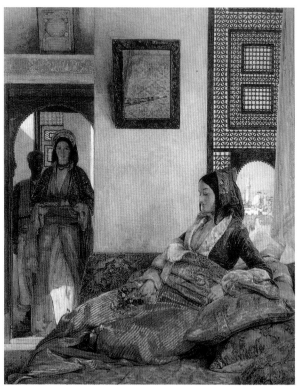

左上　圖1-6　《開羅回教女眷的生活》 作者：約翰·弗雷德裡克·劉易斯（英國） 畫中，室內的窗簾、靠墊、人物的衣紋及侍女裙擺部分的質感，畫家都以細細的小筆觸精心刻畫。為了表現室內的光影效果，畫家混入白色顏料描繪近景女子及其身後侍女裙擺的受光面，細膩的筆法將裙擺質感表現得惟妙惟肖。

右上　圖1-7　《少女》 作者：約翰·弗雷德裡克·劉易斯（英國） 作者通過對衣裙細膩而深入的刻畫將少女優雅高貴的氣質表現出來。上身裝束繁瑣的紋飾處理，既刻畫出綢緞的質地又將人物的體量感表現得真實而貼切，足見劉易斯高超的表現技巧。

下　圖1-8　《羅馬的復活節》 作者：約翰·弗雷德裡克·劉易斯（英國） 以優美的風格及艷麗的色彩繪製西班牙的生活和歷史畫卷。背景建築的透視、明暗和光影刻畫非常準確，應規入矩，再現了廣場真實的空間。在眾多人物的安排上，主次分明、疏密有致，廣場遠處的建築和人群，籠罩在陽光和大氣之中，空間虛實和複雜的色彩變化都安排得井井有條。

佐恩（1860-1920）：瑞典著名水彩畫家。在人物水彩畫表現方面，他在重視傳統技法基礎上追求畫面的光感和色彩變化，畫法鬆動而暢快。用筆瀟灑、自由，喜用闊大豪放的筆觸描繪對象，但對局部的刻畫又細緻入微。色調清新明朗，富有光澤，並且淡雅適度。

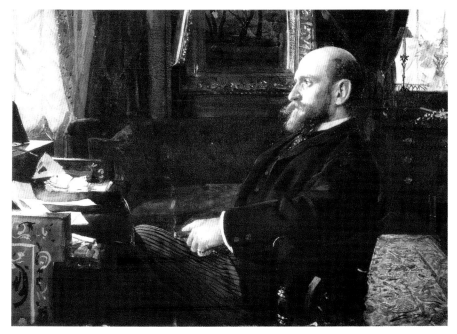

左上　圖1-9 《阿迪歐斯‧瑪利亞》 作者：佐恩（瑞典）一近一遠的人物安排在畫面中形成空間縱深感，近景人物藍色衣紋的處理，採用錯落有致的筆法生成張弛有度的褶紋節奏，與腿部暈染的表現手法形成對比，產生動感。

右上　圖1-10 《女孩法爾貝》 作者：佐恩（瑞典）這幅作品充分體現畫家對水彩技法純熟的把握能力。床上的床罩、靠墊採用濕畫法完成，色彩穩重而透亮，統一而豐富。抓住女孩頑皮和率真的特性進行重點刻畫，使畫面充滿生氣。

下　圖1-11 《歐內斯特‧卡瑟爾爵士》 作者：佐恩（瑞典）畫面色調厚重而統一，畫家以細膩的小筆觸對爵士的面部進行了細緻深入的刻畫。爵士鼻梁、窗簾、紙張等受光部位採用白粉提亮，使畫面獲得柔和純潔的光線。

英國畫家盧梭‧弗林特（1880-
1969）以畫女人體而著稱。他筆下
的水彩人物畫滲透出一股優雅的形式
美，描繪的女性充滿朝氣，散發出迷
人的魅力，也是“透明水彩”的典
範。弗林特最善於表現光影的美妙感
覺，恰到好處地掌握色彩、水分與時
間，創造了一種獨特的洗滌方法。他
畫人時，總是先畫上一層中間色，未
乾時，急用乾筆洗出亮部，接著再敷
上一層天光色彩，然後急速畫出明暗
交界線及身體的暗部陰影，待乾後再
按其筋肉，加上幾筆或用清水稍稍洗
滌，就完全成功了。

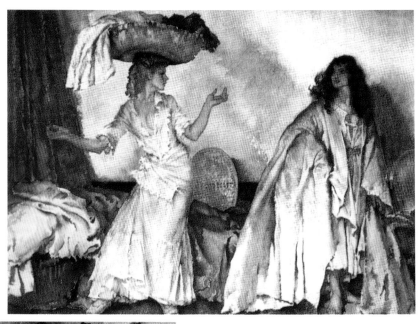

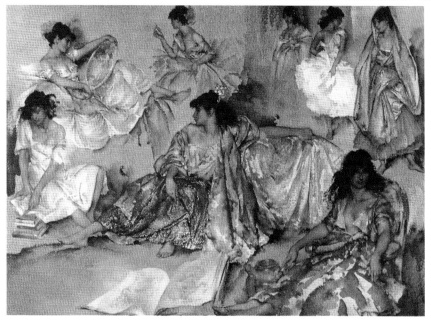

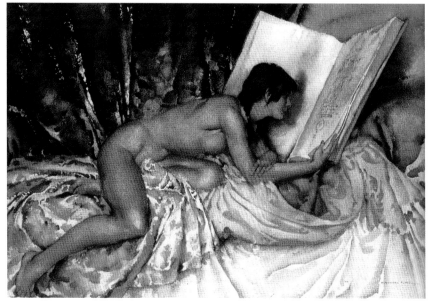

上　圖1-12 《穿長裙的婦人》 作者：盧梭‧弗林
特　弗林特非常擅長表現長裙，尤其是白色的衣
褶和色調，作品中，婦人的長裙被他表現得即單
純又豐富，從亮麗的明部到深暗的褶紋，色階既
寬廣又統一。

中　圖1-13 《穿裙子的裸婦群像》 作者：盧
梭‧弗林特　該畫選用有色水彩紙底色作為畫面
的紫灰基調。弗林特把模特兒的不同姿態分組畫
下來，畫面中心人物的刻畫從人物的動態安排到
衣紋的表現既輕鬆自如又充滿張力。

下　圖1-14 《讀書的女人體》 作者：盧梭‧弗
林特　畫面在穩重的黑白系列色調中加上淺藍、
淺粉色的對比色調，洋溢一股高貴典雅的華麗氣
氛。女人體的各段落表現既分明又渾然一體，形
體結構的承接和轉換的節奏感投射一種和諧。女
人體的細膩整體與周圍布滿襯布的細碎褶紋形成
對照，是畫家運用變化與統一、協調與對比藝術
法則的成功典範。

美國畫家薩金特（1860-1925）以肖像畫著稱的寫實主義畫家薩金特是美國最著名的水彩人物畫家之一。薩金特嚴謹的造型技巧、瀟灑的筆法和瑰麗的色彩，都體現了他繪畫藝術上的極高造詣。

　　薩金特的人物水彩作品，無論在構圖還是光與色的處理上，都顯示出一種極其自然流暢的風格。他的水彩作品帶有濃厚的即興式速寫情志，水分淋灕，色彩凝重而炫目，筆致肯定，光的運用和處理令人驚嘆不已。他筆下的人物往往色調明亮，用筆高度洗練，對人物性格的刻畫，在面部表情上清晰可見。

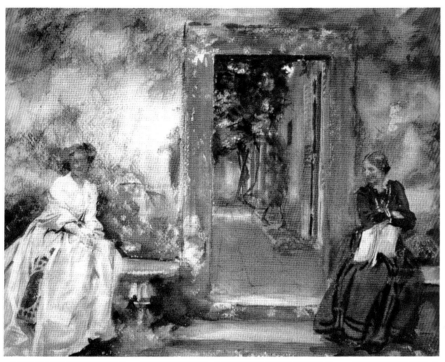

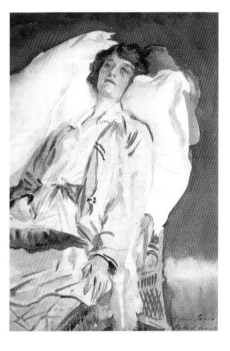

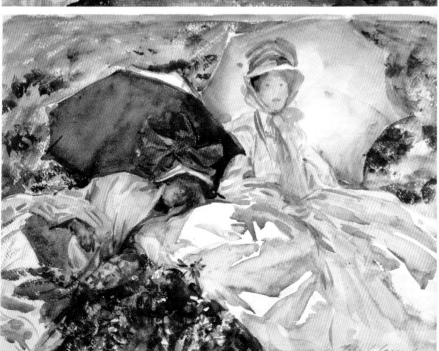

左上　圖1-15　《庭院》　作者：薩金特（美國）此幅作品構圖巧妙，兩個女子分別坐在一堵牆的兩邊，為了破解這種對稱構圖給人造成的呆板感，畫家在中間牆壁上安排了一個門。門中露出庭院的景象，在加深空間感的同時也豐富了畫面層次。門中綠色的樹木滋潤了乾澀的牆面，起到了調解和對比的作用。技法上，薩金特用筆瀟灑放鬆，瀟灑的筆觸給人以活潑靈動的視覺享受。

左下　圖1-16　《貴婦》　作者：薩金特（美國）作品中將兩位女子的光感表現得十分巧妙。畫家以洗練的筆法，準確生動的造型，在畫面上營造出燦爛的外光色彩。

右　圖1-17　《WJ夫人》　作者：薩金特（美國）作品氣韻生動，足見大家手筆。人物頭部用濕畫法，先從淺色畫起，冷暖色彩巧妙銜接，乾濕流暢自然，五官的刻畫也見色見筆。臉部外輪廓用長線條大膽勾勒，棕色頭髮僅概括的幾筆便塑造出頭部的塊面關係。蓬鬆的頭髮和嚴謹的面部造型形成對照。同時畫家還控制了色彩的明度，來表現人物亮麗的衣裙和白枕套。

美國畫家查理‧雷德將現代藝術觀念有機地融入到水彩人物的創作當中，形成自己獨樹一幟的技法。他的作品豪放、大氣，明快的色彩與概括簡練的筆觸構成其獨具特色的繪畫語言。他善於以寫意的手法創造無形的輪廓和有形的體積感，或採用平斜相交的筆法組成濃淡有致的色塊，或落筆迅捷、揮灑自如，造成氣勢磅礴的效果。他的色彩感覺神秘，對主題形象的捕獲快速巧妙，形神兼備。

　　在人物水彩畫創作中，畫家常根據其自身創意的需要，在繪畫創作中省去許多細節，追求一種輕快、明麗、簡潔的藝術效果。

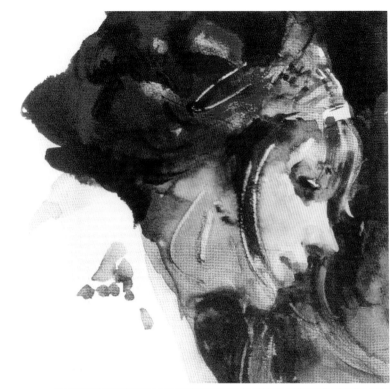

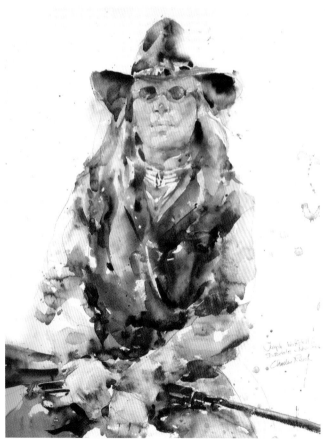

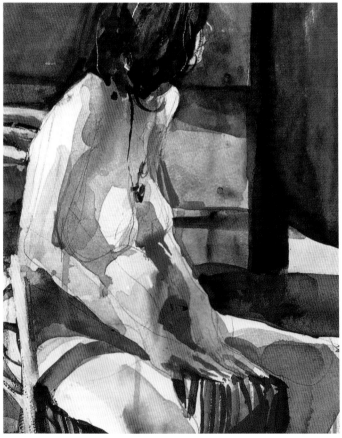

左　圖1-18 《男子像》 作者：查理‧雷德（美國） 帽子、長髮與馬甲採用濕畫法一氣呵成，在高度統一中根據水色暈染的微妙變奏來區分它們之間的關係。簡練概括、水色淋漓又大氣磅 。

右上　圖1-19 《帶頭巾的女孩》 作者：查理‧雷德（美國） 為了突出女孩面部表情，雷德用周圍深暗的調子來加強面部，使受光的臉部與背景、頭髮形成對比。臉頰和脖子的陰影畫得很淺，使臉部顯得整體而統一。近處幾縷頭髮的高光線條是畫家在半乾的底色上刮出來的，為畫面增添些許生機。

右下　圖1-20 《仙杜拉》 作者：查理‧雷德（美國） 在純熟洋溢的鉛筆線上輕鬆奔放地上色成為雷德水彩寫生的特色。該作品施色用筆大膽、潑辣，僅以簡單的幾筆色彩就將坐姿人體的光感、人物結構關係表現出來。

美國當代著名水彩藝術大師安德魯‧懷斯，他的水彩人物畫致力於塑造豐富的藝術形象和揭示人物內心世界，善於挖掘生活的深度並將其轉化為畫面上的藝術激情和獨特的藝術感受。懷斯的水彩人物畫用筆極其灑脫奔放，以寫實的手法，生動、細膩地刻畫出人物的豐富內心世界，並以細膩的人物性格刻畫詮釋了他內心真切的感受和想象。懷斯的水彩語言內涵超出傳統水彩畫表現手法的界限，拓展了水彩表現人物的深度、力度及廣度，達到了前所未有的高峰。

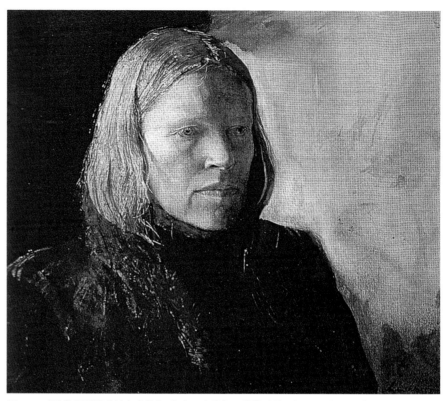

圖1-21 《梳荷葉形髮式的女人像》 作者：安德魯‧懷斯（美國） 作品畫風質樸、嚴謹，人物臉部的結構和肌肉的彈性表現得十分潤澤，頭髮與面部皮膚質感的處理尤為成功。面部膚色細膩而透明，採用淺色罩染的手法幾乎看不到筆觸與水跡，蓬鬆的頭髮則以大膽的線條勾畫出縷縷肌理，幾條最亮的髮絲採用粉色提亮，栩栩如生，仿佛可以用手觸摸。

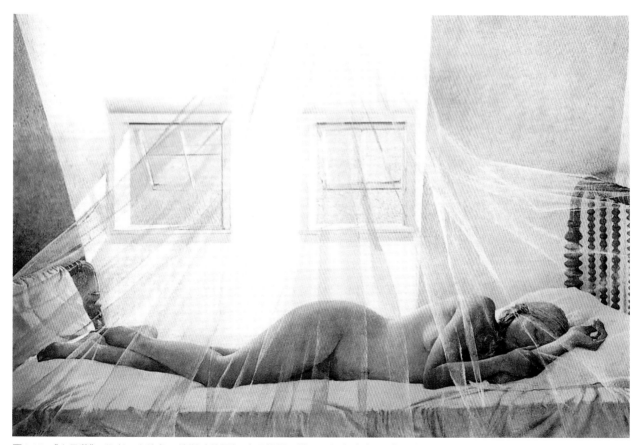

圖1-22 《白日夢》 作者：安德魯‧懷斯（美國） 畫面構圖巧妙，壓低人體位置，放大背景空間。女人體上縷縷輕紗將觀眾引入無限遐思，畫面中，作者加入了自己的主觀理想和願望，成功地把客觀現實和主觀感受融合在一起，形成了具有深刻思想內涵的藝術表現。

第三節　水彩人物畫的基本素質及畫具要求

一、強化造型能力訓練，提高表現技巧

　　水彩人物畫在透明靈動的色彩變幻中表現人物微妙而豐富的色彩及結構形體變奏，其輕快流暢、自然純淨的藝術處理手法彰顯獨特的藝術魅力。但是水彩顏色的透明性與難以更改的作畫特性給人物畫創作帶來很大的難度。較其他媒材的人物畫創作，水彩畫具有不可重復性，作畫時講究一筆到位，落筆無悔，只能加不能減，一筆之中要做到形、色、水三要素同時到位確非易事。所以紮實的造型能力訓練，對難度甚大的水彩人物創作來說至關重要。造型能力的訓練是我們表現人物比例、透視、結構的必要前提，造型能力的訓練既包括對形象生理解剖關係、結構造型關係以及五官形體透視、比例的理解，又包含具備色彩表現人物各個部位的基礎，更包含運用水彩的技法語言形式表現物象，自覺地從造型的角度去感受並自如地構造畫面。對於人物水彩畫來說，水分的控制，色彩的恰當應用，是衡量水彩人物畫藝術水平高低的重要標尺。在畫面效果的傳達上，應有透明、滋潤、流暢等迷人的語言特質。以乾畫法為主的作品，應充實而不繁瑣，用筆肯定而不乾枯，色澤透明而不渾濁；以濕畫法為主的作品，應流暢而有力度，既滋潤又充實，不空泛，不疲軟，明快而又有分量。因此，畫家在進行創作中，無論是具象、抽象或意象的，只有具備了人物的紮實造型基本功及熟練的水彩語言表現技巧，才能做得到游刃有餘，最大限度地發揮自己的創造力。

二、深入體驗生活，提高藝術修養

　　沒有生活就沒有藝術，要塑造一個有血有肉完整的人物形象，不貼近生活、觀察生活是做不到的。捕捉人物的面部、服飾、肌膚、體態、表情的特徵，除了用心觀察，分析形象的外在形體特徵外，深入他們的生活，體味他們的地域、文化特色也是不可缺少的功課。真正的藝術家必須具備獨立觀察、理解形象的感受力，有自己對形象獨到的理解、分析與判斷力，並通過自己的形式語言和風格個性將其表現。只有瞭解對象，才能把握住形象的"魂"，許多精彩的人物作品之所以能打動人心，就是基於對生活的深入觀察和思考。

左　圖1-23　《老婦肖像》　作者：科洛別伊尼科夫　這幅列賓美術學院學生的課堂習作，將老婦人臉部的塊面結構關係歸納得準確而概括，眼部、顴骨、鼻子處的乾筆觸將老婦人的面部塑造得結實而生動，充分體現了作者對造型結構的控制力。

右　圖1-24　《節日》　作者：楊斌　這幅以線施色的速寫小品，筆法非常靈活，依靠幾筆精煉流暢的線條便將背小孩婦人的動作捕捉下來，疏密有序的線條將婦人臀部結構及裙擺的飄逸感描繪得充滿情趣，流露出生活的自然與輕鬆感，也傳遞一份對生活的真摯情感。

三、把握畫種的特定情感，提昇作品格調

水彩畫語言的一個重要特點是講求單純和概括，其透明、明快、暢麗的審美特徵造就水彩畫重感性的特徵。水彩畫中的隨機、偶然性，要求在水與彩的滲化過程中，應該因勢利導，把自己不斷產生的動機與視覺效果相統一，形成一種和諧，在形與意、虛與實的無數次轉化中敘事抒情，表達主體的審美意蘊。人物畫創作強調作者的氣質、修養、精神追求綜合塑造的畫面品格，要在畫面意境上多下功夫，樹立良好的審美情趣，提昇作品的藝術格調。在深入生活、感悟生活的過程中加深對生活本身的認識，在表達人物特殊的、內在的、本質的美的過程中陶冶自己的情操，透過畫面形式、語言和技巧折射自己的精神品位。真正實現畫面形式與表現內容的統一，人物形象與作品情意的融合。

四、具有創新意識，創造作品新意

藝術創作貴在標新立異，在物體造型、構圖安排、色彩組織以及表現技法上，都應有獨到之處，只有個性化的面貌，才會吸引人，才能出奇制勝。作畫愈嚴謹，愈要自然；愈放手揮灑，愈要注意法度。而要在限制中顯身手，於法規中求自由，就愈應具備創作構思能力，同時包含藝術創作上的揚長避短和不擇手段，把最強烈、最典型、最有感受的東西抽取出來。作品愈獨特，愈會引起共鳴。

在傳統的技法上探索當代的表現意識，營造嶄新的人物水彩畫面的視覺形式。

圖1-25 《休息》 作者：威廉姆・麥松　靠水色暈染出的微妙暖灰色背景與衣褲構成了一個很優雅的色調。被帽沿壓得只剩輪廓的面部剪影伸向畫外，也將觀眾的思緒帶入無限遐想，營造一種悠遠的畫面情感意境。

圖1-26 《我的同代人組畫之一 B.A.瓦裡採菲爾》 作者：葉・卡羅特科娃和莫・米特良什肯　看似普通而平常的生活場景，採用構成感十足的表現形式注入獨特的新意。

五、人物水彩畫畫具與材料

進行人物水彩畫寫生及創作時，除了紙張、顏料、調色盒、筆、盛水器等常規工具外，根據人物畫特點及具體的畫面尺寸做一些前期準備也是必不可少的。

畫筆與紙張：畫筆需要具備良好的彈性和存水性能，大、中、小號的筆都要準備齊全，另外，準備一兩支大羊毫或小排刷方便鋪設大面積色彩關係時使用。針對人物畫的特點，再選購一兩支扇形、小型勾線筆，對刻畫人物髮鬍、頭飾等特殊部位非常有用。

紙張最好選擇紙面白淨，質地堅實，吸水性適度，著色後紙面比較平整的水彩紙，紙紋的粗細根據表現的需要和個人習慣選擇。其次，手邊準備一個速寫薄也非常必要。從對人物的速寫練習中，不僅可以隨時捕捉人物動作、表情的第一印象，更關鍵的是可以隨時隨地進行創作，或為你未來的創作儲存素材。

顏料與調色盒：管狀水彩顏料是水彩畫家最常用的顏料，其濃度適中，具有立即滲化的優點，亮度與透明度較好。調色盒的選擇最好挑選帶有裝顏料的深槽和大面積調色區域的，顏料的放置最好將顏色的冷暖區分開來擺放，方便選色。

裱紙：一般情況下，半身人像及全身人像寫生的篇幅都偏大，裱紙可以有效防止塗色過程中畫紙起皺。裱過的紙張非常平整，作畫時既可有充足的時間思考又可避免大篇幅的紙張起皺。

裱紙的程序也很簡單，首先你需要一張比畫紙稍大的畫板，準備好畫紙、噴壺、膠水、牛皮紙封條、刷子及毛巾。先用噴壺將紙張的背面完全浸濕或將畫紙放入水中一分鐘後取出平放於畫板上，總之畫紙要充分浸透水分。然後再將牛皮紙封條用噴壺浸濕，刷上膠水沿著平放於畫板上紙張的四周貼好。用毛巾在紙表上滾動以吸出多餘水分，將畫板平放晾乾即可。

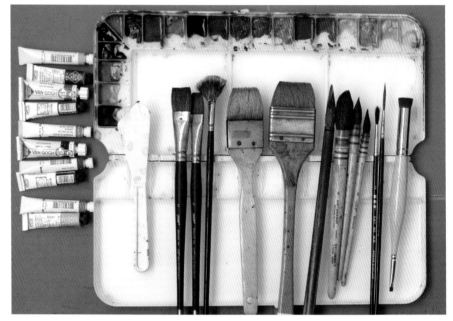

圖1-27　畫水彩人物常用的顏料與筆等工具

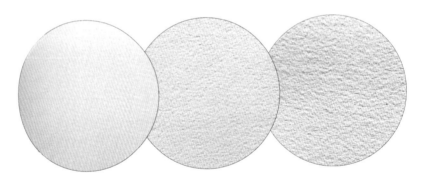

圖1-28　不同紋理的紙張

圖1-29 紙張裝裱過程

第四節　人物水彩畫的造型、色彩、表現要素

一、人物造型

造型能力是水彩人物畫藝術創作中極為重要的素質要求。水彩語言中水、色流動難以控制，不易更改的特點更加要求創作者具備良好的造型基本功。在對形象造型和色彩進行佈局和處理的過程中，首先要做到準確。即人物的比例和透視關係要準確，結構要清晰，形狀和表情要符合形象塑造的需要，帽子、服裝、飾品等道具要體現角色的身份和個性。這需要我們練就敏銳的觀察力，既要掌握人物形體解剖、結構、透視等一般的形體規律，又能準確地勾勒出不同人物臉形特徵、五官形狀的個性特徵，做到對所描繪對象從整體特徵到細微特徵均能準確地把握與判斷。

但是，一幅作品僅靠造型、比例準確是遠遠不夠的，要在理解造型、比例的基礎上主動出擊，去"畫"去"表現"對象，使自己的作品具有畫意。人物水彩畫對於造型的要求是在準確的基礎上超越準確，避免機械地臨摹對象，平淡無味地表現對象，在表現對象的過程中與觀眾建立情感層面的交流，給予人們心理、視覺、感覺上的愉悅和一種衝擊人們心靈的感染力。它未必來自對象或模特兒身上，不是現成的，而要靠作者潛在的藝術感覺去發現、開發和創造出來。

二、人物的色彩關係

人物畫的色彩因素要考慮不同膚質膚色的色彩變化以及人物所處光源色、環境色等因素。一方面，在日常生活中要注意觀察不同類型人物的膚色特點，如：不同種族與國度人的膚色特點，老人與小孩的膚色變化，男人與女人的膚色特點，城裡人與鄉下人的膚色特點，南方人與北方人的膚色特點，高原牧人與趕海漁民的膚色特點等，揣摩不同人物固有膚色的色彩趨向與個性。另一方面，在具體表現過程中，光線的強弱、冷暖以及周圍環境、人物服裝等對人物的整體色彩都有影響，要善於在冷暖關係中辨析畫面的色彩基調，在強弱關係中判斷色彩的明暗變化，在總體色彩基調中找準皮膚色彩，定位皮膚色彩，在色彩的對比中形成統一，在概括中求得豐富。

當然，色彩的運用既是畫家在繪畫創作中的表現手段，也是包含對形象的視覺印象的體驗。色彩的冷暖、顏色的各種色相、明度在組成畫面的視覺節奏、旋律的同時也是作者精神內涵的視覺詮釋，不同基調、不同方式的色彩處理產生不同的藝術效果。色彩關係的表現不光是再現人物形象的視覺色彩，也是畫家在經過一種從自發的、直觀的情緒感受到細緻的、深刻的情感表達宣洩的過程，即自然色彩轉化為畫面色彩的過程。只有對人物的各種色彩關係有了多方面的感性積纍和深刻的理性認識，才能將豐富多彩及微妙動人的人物色彩魅力恰到好處地表達出來。

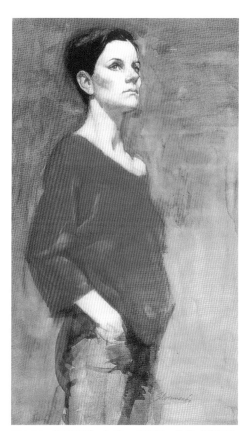

圖1-31 《米雪兒》 作者：史格波‧狄克（美國）
在準確的造型基礎上將原本豐富的客觀色彩及明暗關係進行了提煉。背景與女子紅衣統一在提純的暖色調中，賦予畫面單純而統一的色彩效果。在處理女子面部的明暗關係時，將面部與頸部的陰影進行歸納，突出女子稜角分明的面部結構特徵。

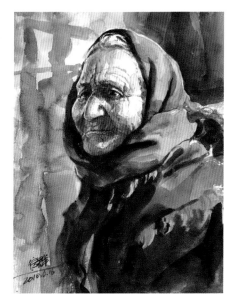

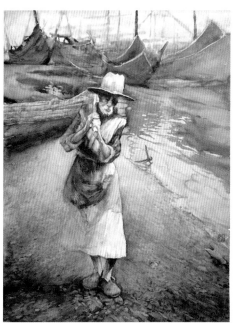

左　圖1-30 《喀什老婦人》 作者：馮信群　人物面部造型準確而嚴謹，抓住老婦人肥大的鼻子與嘴巴特徵進行重點刻畫，因牙齒脫落而微癟的嘴巴刻畫得入木三分，充分體現造型能力對形象塑造的重要性。

右　圖1-32 《漁人》 作者：李亮之　作者加強畫面主觀色彩的處理力度，金黃色晚霞與漁民身上、周圍地面紫色調產生一種強烈的神秘色彩。

三、人物的表現技巧

　　人物五官表情、形體結構、體態轉折複雜而多變，皮膚顏色柔和、細緻而微妙。表現這些複雜、微妙的形象要素所用的水彩技法也是千變萬化，從傳統的薄塗法到現代的混合畫法，從多層覆蓋畫法到直接畫法，每種表現技法都各具表現力，為形象塑造提供了廣闊的表現空間。如何合理、恰當地選用技法技巧為視覺形象服務，則需要廣大水彩藝術愛好者在實踐中不斷探索。

　　作畫的程序步驟、水與色的控制、乾濕畫法交替結合在人物形象的表現過程中也非常講究。如面部的刻畫，最常用的畫法是乾濕結合，開始時宜先用濕畫法將膚色的冷暖基調鋪開，趁顏色濕潤時連續鋪色使塊面之間銜接自然，眼睛、鼻子、嘴等細節刻畫多採用乾畫法加以表現，面部轉折局部著色可以適當暈染，以利銜接。當然，對於不同膚色膚質的人物也要區別對待，如表現少女細嫩柔滑的膚色過渡與色彩銜接時，應多用濕畫法一氣呵成，盡量畫得輕快自然，而對於老人飽經滄桑的膚質描繪則應用乾畫法，以乾脆有力的筆觸表現老人結實厚重的膚質。作畫程序中的技巧也都需要我們在學習過程中認真分析對象的特點以及畫面構成，恰當合理地安排使用。

左　圖1-33　《女牛仔》　作者：威廉姆‧麥松　這幅逆光人像，畫家運用豐富的表現技巧，將暗部表現得分量感十足。首先在乾底子上將人物暗部的外輪廓準確清晰地畫出，形成剪影式效果；衣紋的表現是在第一遍濕薄塗後，立即加上冷暖不同傾向的深色褶紋，最後趁濕用白粉提亮肩部；帽子採用充足的水分趁濕薄塗，臉部的刻畫，將水分控制在半乾半濕的狀態，便於塑造五官、耳朵及下巴這些複雜的造型。

右　圖1-34　《新疆老頭》　作者：王維新　畫家在描繪老人面部特徵時，結合乾濕技法的表現特點，小筆觸刻畫老人面部結構與滄桑的膚質，筆法輕鬆、碎而不亂。乾筆擦蹭出的鬍鬚飄逸而自然，與面部的筆法形成對比。不同的技法賦予畫面豐富的肌理效果。

1．薄塗法

素描淡彩：先用單色線條勾勒出人物的外輪廓、邊緣線及空間結構，再施以不同顏色進行色彩重疊渲染，運用淡雅的水色體現畫面的色彩關係。

單色薄塗：作為水彩畫的基本語言，單色薄塗多用水調和單色(黑、褐色)畫素描，在炭筆、鉛筆或鋼筆素描基礎上用單色（黑、褐色）進行層層渲染，薄薄地刻畫人物暗部及中間色調。

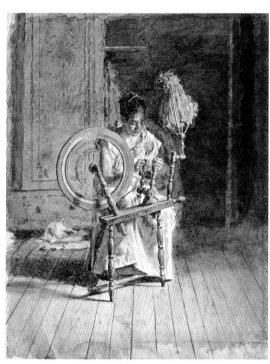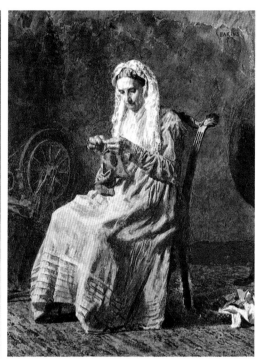

左　圖1-35 《紡織女工》　作者：托馬斯・艾金斯　畫面以薄薄的褐色鋪底，單色薄塗、層層渲染的表現技法將紡織女工面部、服飾的明暗層次變化表現得豐富而細膩。

右　圖1-36 《七十年前的事》　作者：托馬斯・艾金斯　這幅單色薄塗畫法的作品，畫家以細膩的筆觸對老婦人的動作神態進行了生動的刻畫。畫面色調渾厚、法度嚴謹，將單色薄塗技法運用得熟練自如。

左　圖1-37 《男子肖像》　作者：托爾什霍耶娃　畫家在素描稿的基礎上施以淡彩，為單色素描平添些許生氣與活力。

右　圖1-38 《坐著與躺著的婦人》　作者：帕斯金　畫面用淡彩塗底，輕靈筆觸勾出人物及周圍環境的輪廓與形狀。彎彎曲曲的線條，輕盈靈動的淡彩不停地在畫面中跳動、碰撞，仿佛組成了一曲曲動人的交響曲。

2．多層覆蓋透明畫法

利用水彩顏料的透明特性，依靠一層層的水色重置來造成豐富的色彩肌理效果，表現人物的造型特徵、光影轉換與質感。

3．細密畫法

表現技法以多層畫法為基礎，引用淡彩畫的筆法單線平塗，間隔的色線、色點間露出空隙中的底層色彩，產生色層的交織與色彩冷暖變幻。細密畫法強調對形象進行精細入微的刻畫，筆法細碎、色彩強烈，給人一種古板而規範的視覺效果。

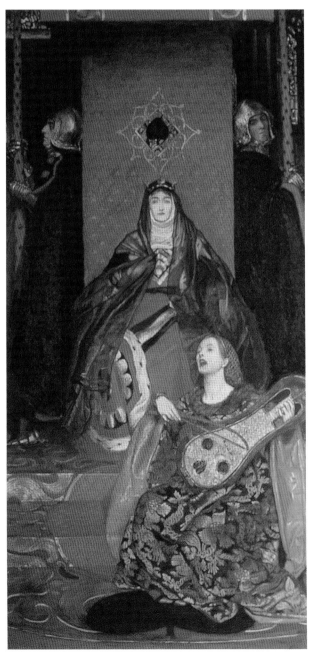

左　圖1-39 《範‧赫伯特先生》 作者：約翰‧拉金　畫家採用多層覆蓋的畫法描繪人物的衣服質感，層層罩染的手法在紙上留下層次豐富的水跡，將西服厚重的質感表現出來。

右　圖1-40 《宮廷樂師》 作者：約翰‧李斯通伯姆‧肖伯納　畫家採用細小的筆觸精細地刻畫了人物服飾、地毯及背景的質感。細密畫法將主人身上的黑紗表現得輕盈而精緻。對稱式的構圖，嚴謹而規整，前景右下角拉琴的琴師，以其運動的姿態與靜態的主人形成動靜對比。

4 · 直接畫法

與層層罩染的傳統手法不同，直接畫法更強調對形象輪廓、空間結構及色彩變化的描繪盡可能一次性完成。作畫過程中保持對形象的新鮮感受，運用嫻熟的水彩筆法及對水色的乾濕控制能力，盡量做到一筆到位、筆筆生形、處處見色。生動活潑的筆法、清新透明的水色賦予畫面賞心悅目、激情四射的光色效果。

由於作畫的特點及水色的難以把握度，直接畫法更需要紮實的素描基本功與很強的色彩造型素養。

5 · 混合畫法

綜合運用多種水彩畫表現技法。根據畫面需要，有的部位採用直接畫法，有的部位採用多層覆蓋法；有時混入其他顏料，有時採用特殊工具製造別樣畫面效果。在藝術實踐中，經常使用一兩種方法為主，然後配合其他手法給予輔助。

6 · 照相寫實手法

照相寫實手法是畫家在理性思考的基礎上，借助照片提供的形象訊息，對照片進行再創造。表現過程中對人物特徵、光影變化、環境細節做盡可能逼真細膩的刻畫。技法上追求質感、細節的逼真，藏起筆觸、藏起個性，追求客觀的真實，給觀眾一種如實物一樣可以觸摸的真實感。

圖1-42 《紗龍》 作者：唐·安德魯斯　畫家在水彩顏料中混入粉質，形成畫面中厚重的灰色調，人體膚色在暖灰與冷灰的對比中產生出深重而神秘的色彩變化。

圖1-41 《持刀的土耳其士兵》 作者：佐恩　這幅人物速寫，畫家採用直接畫法完成。背景趁濕一次性完成，人物服飾準確妥善的用筆，精煉而概括。簡練的幾根筆觸線條既表現出寬大褲腿的褶皺光影變化，又體現出腿部的形體結構。

圖1-43 《黑人工人》 作者：詹姆斯·托克　這幅照相寫實畫風的作品，畫家對人物面部、衣著形態，包括身後鐵絲網及城市建築物都進行了實實在在、一絲不苟的刻畫。超寫實的人物形態，滿足了現代人對大信息量的要求。

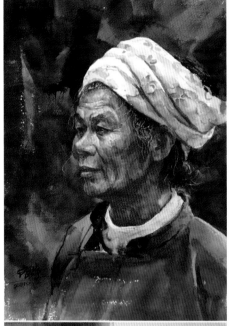
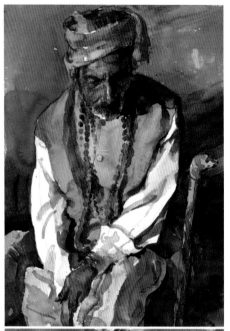
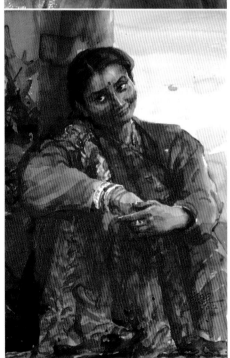
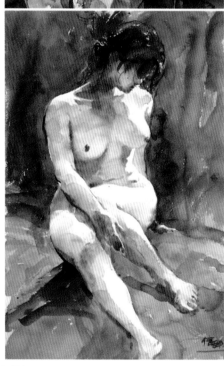

圖1-44　作者：馮信群　不同表現內容的人物水彩畫。

第五節　人物水彩畫的類別和特徵

一、表現內容

人物頭像

人物頭像主要以描繪頭部及面部特徵為主要畫面形式，以刻畫五官結構，頭、頸、肩關係和神態個性為主。由於頭像涉及的內容較集中單一，畫面不易過大，是人物水彩畫入門的基礎。

半身人像

半身人像主要是指帶手半身人物取景畫面，其描繪重點不僅是人物特徵的表達，頭部與手的比例關係等因素都是畫面的組成部分，力求將這些關係的主次、節奏處理得當。

全身人像

人物的形體特徵、姿態、動作、服裝、道具背景都是全身人像的表現要素，如何設計規劃、控制這些要素間的尺度關係是全身人像的刻畫重點。

水彩人體

水彩人體講究體態美的抒發，人體的比例大小、體態特徵、膚色質感都是人體水彩畫研習的方向。描繪中，水彩人體更應該講究畫面的主次、輕重、虛實、色調、明暗及強弱等關係，由於人體的結構複雜而微妙，即使是細小的錯誤都會很容易被人發現，因此，人體結構也是人體水彩畫的研究重點。

場景人物

　　場景中的人物是作為畫面的一個構成單位來設計的。描繪時更多是關注群體輪廓的大小、形狀以及空間的差別，並確定其中的明暗輪廓。每一個人群都是一個有趣的剪影，而且其中有設計良好的明暗關係。總之，場景人物的刻畫應與畫中其他景象很好地協調起來。

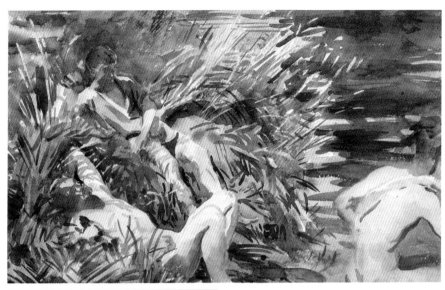

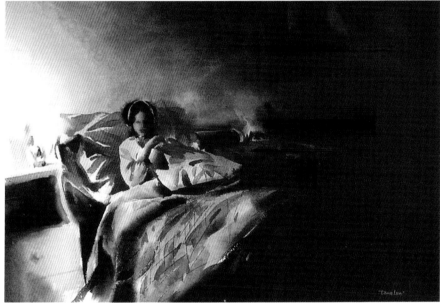

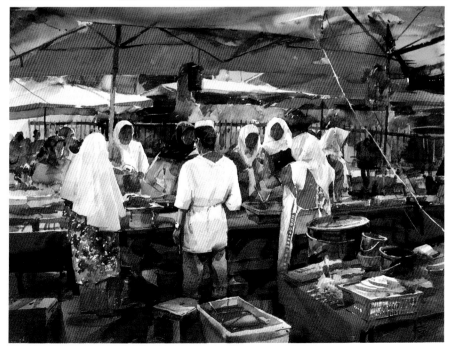

上　圖1-45　作者：薩金特　水紋、斑駁光影、雜草叢交織在一起，表現時，畫家將人物身上光與影控制得井然有序、節奏感十足，場面雜而不亂。

中　圖1-46　《床上的辛蒂》　作者：Patricia Seligman（英）　床頭台燈照亮室內場景，人物處於聚光燈下，圓弧光線內層次分明的細膩明暗調子營造出安靜溫馨的氣氛。

下　圖1-47　《集市》　作者：馮信群　人群上方陽傘的用色艷麗而張揚，反映馬來西亞明麗的光色以及馬來地域熱鬧的集市景象。

二、表現手法

1．寫實與寫意

　　"寫實性" 是表現化的一種形式，滲透了主觀 "意" 韻的客觀反映，強調一種直觀感受、一種即時情緒、一種依據客觀存在而產生的主觀情感，帶有描繪性與記敘性。

　　"寫意" 作為一種語體的表達形式，更多地體現在一種思考，一種精神層面的 "寫意" ，把片刻的感受及所思所想通過工具語言傳達出來，減弱自然形態，將個人性情發揮到最高狀態。寫意性不僅含有作者刻畫形象過程中所真正想要表達的精神、思想、審美情趣，也可以理解為以水色語言、筆法來描繪胸中之情思。

　　寫實與寫意並不矛盾，表現過程中也常常彼此滲透。如水彩中寫意性以水為媒介，故而氣韻一般產生在水上，或水與筆的交融上，流暢的水色及用筆的隨意放鬆成為直接表達性情的方式。作品的寫意性既有具象的內容，又有抽象的成分；既有再現的形物，又有表現的意識；既強調客觀的真實性，又強調主觀的意志性。在寫實手法的藝術處理中，對形式法則的精神內涵追求中，具象性的成分在內涵擴容的過程中自然會相應地朝抽象性轉移，直至形式法則由含蓄的流露變成直接表達，變成寫意形式為止。

上　圖1-48 《小女孩》 作者：席勒（奧地利） 畫家以寫意和誇張的語言重構人物形態，兩個小女孩的面部表情、衣著均進行寫意式的處理，構圖充實而雅致，裝飾感、趣味性十足。
左下　圖1-49 《女青年》 作者：約瑟·曼寧　作品力求逼真與細節微觀的刻畫。髮絲、瞳孔、睫毛都進行細緻的刻畫，高超的寫實主義畫風讓觀眾產生一種神秘感。
右下　圖1-50 《母與子》 作者：王維新　以大寫意的線條勾勒人物外形，靈動的草書筆法自然而輕鬆，暈染賦彩的方式帶有很強的水墨寫意韻味。

2．主觀與客觀

　　主觀的創作手法體現作者一種隨意的、隨機的、無拘無束的主觀願望，表現更加自由，構圖上不受任何法則的約束，造型上變形誇張、大膽抽象，憑著作者原始的繪畫衝動，憑著一種自我愉悅，自我表現的意願，根據主觀需要，常常把主體形象誇張地放在顯眼的地方，其餘以視覺和諧為原則，穿插自由，增補隨意。

　　客觀的表現手法關注自然，強調技巧的細膩、描寫的據實，其對形象的描繪是在不違背自然物理性的基礎之上的表現，是在對形象的塑造中體現作者的情意與繪畫藝術的境界。

上 圖1-51《指揮家》作者：蘇珊‧赫仁(北美) 畫家以豪放的表現方式追求主觀感受，用水彩揮灑出一種幻化的語言和節奏。在畫中利用紙、水、色、筆觸等生成的偶然肌理效果來塑造形象。深色的背景襯托了人物，多變的色彩表現了舞台特有的光線。指揮家的視線與右手緊握的指揮棒一致，表現出指揮家特有的氣質和專注。
下 圖1-52《青花時節》作者：管蕓菲 作者將人物形象之外的景象進行了主觀構成式的處理，人物形象的客觀描繪與背景的主觀構成形成視覺上的對比，背景中的構成形態延展了人物神態流露出的無限遐想空間。主客觀的對比處理手法互為聯繫，深化了主題表達。

3．簡約與豐富

　　簡約與豐富是水彩畫藝術語言的重要表達方式，由於工具媒材的特性，作畫時需要對形體進行高度的提煉與概括，並在提煉的過程中同樣表達水彩藝術的豐富性和情感性。水彩畫中所表達出來的這種簡約，並不是通常所說的“簡單”，而是畫家對生活與文化的提煉和概括，是形式組織和作品豐富意義的高度統一。而豐富，是在簡約之上的內容、情感、精神傳達的豐富。

 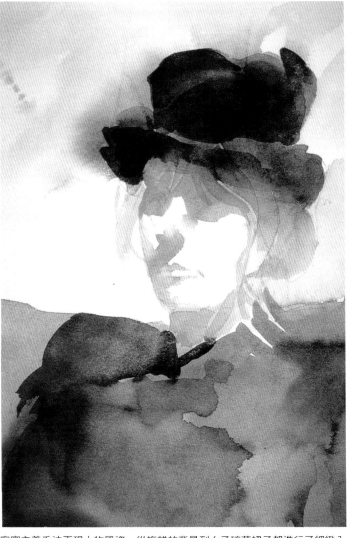

左　圖1-53　《庭院階梯下的女人》　作者：斯蒂夫（美國）　以高度的寫實主義手法再現人物風姿，從複雜的背景到女子碎花裙子都進行了細緻入微的刻畫，豐富的畫面視覺元素給人一種身臨其境的現場真實感。

右　圖1-54　《戴帽子的女子》　作者：麥爾‧史泰賓（美國）　畫面在單純與簡潔的色塊中流露出巨大的感染力，作者抓住最能充分表達對象的光影元素，以極其概括的筆法自由而隨意地將自己的感受表達出來，達到了很好的視覺效果。

三、作畫類型

小幅速寫式人物畫與長期水彩人物創作

　　大型水彩人物畫創作講究理性和嚴謹，強調主題的深刻性、畫面的宏大節奏、人物性格刻畫的深度及畫面的精神內涵。作品表現甚麼樣的題材和內容，反映甚麼樣的主題思想，用甚麼風格技法表現，都是作者關注的。作畫前及作畫過程中需要作者深思熟慮，畫面佈局、人物安排、形象塑造、畫面視覺魅力的追求都要慎重規劃。凡有一定水彩畫創作經驗的人都不難發現，畫幅越大，水色的控制越困難。水用多了，顏色到處流淌，得不到所需要的形體和顏色，而水太少了，顏色乾，失去水彩透明、潤澤的特點。小畫幅中迷人的水色韻味放大後，其畫面效果很可能變"空"，這都給大幅水彩畫創作帶來難度，所以大型人物創作一直是水彩畫藝術研究的難點。

　　和大型水彩人物畫題材創作不同，小幅速寫式人物畫更講究感覺和隨意性，強調高度概括，抓本質、抓精華、抓大效果，鋪色要求在短時間內抓畫面的主色調。在速寫本上描繪的即興式水彩人物寫生，作畫的過程非常的輕鬆隨意，表現手法靈活多變，生動鮮明，更易發揮水彩工具材料透明輕快的特性。作品往往只抓人物的大體特徵或迅速捕捉和表現人物動態，利用水彩顏色相互滲化的特性，通過水的作用疊加、塗抹皴擦、沖洗及勾勒等方法將畫面完成。

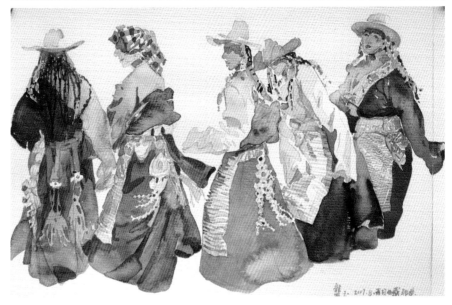

上　圖1-55 《雲嶺天籟》 作者：周睿　這幅人物創作，從畫面構成到人物姿勢的安排，從苗族服飾的描繪到大紅色彩基調的統一處理都經過作者精心設計，賦予畫面理性的深度。

下　圖1-56 《藏舞》 作者：龔玉　速寫式人物畫表現高度簡潔概括，抓住對形象的第一印象，將這種感受記錄下來。

水彩人物畫寫生與根據照片參考創作

寫生是一種直接以實物為對象進行描繪的作畫方式，強調畫家對客觀形象鮮活、生動的直覺把握與即興發揮的作畫特點，畫面真誠而直率，無任何做作之感。寫生可以是訓練基本技巧、探索新的表現方法，可以是為搜集素材的創作準備，還可以是直接創作。作者在獲取自然物象最新鮮的感受過程中，與自然物象進行直接的對話與交流，寫生並非一味地對著物象描畫，而是在有明確立意、明確思想方式的前提下對自然物象的描繪和表現。許多人片面地認為寫生的目的只是提高繪畫技巧與表現能力，例如：形體、結構、空間、色彩、調子等繪畫技巧。寫生實質上應是一個藝術創作的全過程，不以簡單、表面地再現物象為滿足，它是建立在獨立思考基礎上的藝術再創造。畫家可以進行各式各樣的藝術處理，如人體的空間結構、體態輪廓就有許多的可塑性，可以畫得很寫實也可畫得很意象，可以是形象感受的記錄方式也可以是形象本身原發性的感悟。畫甚麼樣的感覺不是刻意去追求一種狀態，而是在寫生的過程中根據自己的體驗和領悟來把握現實中自己的感覺累積。寫生作品與創作作品也沒有明顯的界定，好的寫生作品同樣也是優秀的創作作品。

任何一位有經驗的畫家都清楚，身臨其境的寫生和在畫室裡借助圖片資料來描繪的感覺是不一樣的。直面生動鮮活的對象而作的即興寫生，往往更能激發起作者的創作熱情，使其迅速地進入興奮的狀態。面對自然盡情地作畫是一種享受，既能提昇繪畫的技能，又能獲得精神的釋放。但是寫生過程中由於作者所處的環境、空間相當有限，難免受到這樣那樣的限制，而根據照片參考創作受環境、空間的制約相對小些，作者可以在反復審視圖片的過程中確定自己的創作構思與意圖，有針對性地、實效性地借鑒照片中有價值的視覺元素進行創作。可根據創作動機、立意和表現內容的需要，適當借鑒照片色彩的處理或構圖的樣式或形象本身。如果說身臨其境的即興寫生是作者激情的瞬間迸發，那麼依據照片參考創作則是理性思索後的沈澱。憑照片、圖像等資料進行創作，要注意避免照片形象的刻板，注意克服照片色彩與繪畫色彩間的感覺差異，注意水彩畫技法語言的融入，不能把創作等同於抄襲照片，同時關注作品的思想深度和表現力度也是至關重要的。

圖1-57　作者：馮信群　面對照片，放棄巨細無遺的照抄，抓住對形象的最初感受，以寫意的線條將人物形體進行提煉。

圖1-58　作者：馮信群　照片上的人物平凡而真實，描繪過程中將面部的體面、結構、空間及透視整合簡化為點、線、面的平面構成形態。充分運用線條、色彩等繪畫元素主動地構建具有視覺感染力的藝術圖式，傳達自己為之傾心的情趣。

第二章 人物各主要部位的分析與表現

語言技巧的發展、創作思維的雕琢源於對形象本來面目的通識。熟悉常規和標準，從對生理解剖、形體特徵及透視變化的研究中挖掘藏匿在表徵背後的造型規律、透視規律、動作變化規律，從對生命運動特質、體態神情的體會中感悟比例美、對稱美、節奏美及運動美，尋求人物水彩表現的基本方法。

第一節　頭部的造型要點與結構分析

頭部的造型有著具體的結構轉折規律，首先要在體塊意識基礎上建立起分面的概念，抓住頭部上、下、左、右的結構轉折線，如正面額結節的連線就是正面向頂面球形過渡的起點，顳線和顳結節就是側面和正面、頂面球形過渡的轉折線，頂結節是頭頂球形過渡的高點等。顏面部分比眉弓略低，顴骨是正面、側面的轉折等等。其次，頭部以鼻子為中心左右對稱，建立中線的概念是我們表現不同角度、不同運動、不同透視時對稱關係的依據，也是掌握頭部結構的關鍵。頭部五官間的比例自古便有「三庭五眼」的說法，「三庭」是指髮際線至眉毛、眉毛至鼻尖、鼻尖至下巴，這三段的距離相等；「五眼」指眼睛位置的正面臉寬，可以分為五等分；臉邊至眼角，兩內眼角之間均為一個眼睛的寬度。當然從對頭骨結構形狀的比較開始，五官比例、頭部的結構轉折規律只是我們形象塑造的重要參考，在把握不同種族、民族、性別、年齡及個體的面型特徵時，還要具體分析研究。

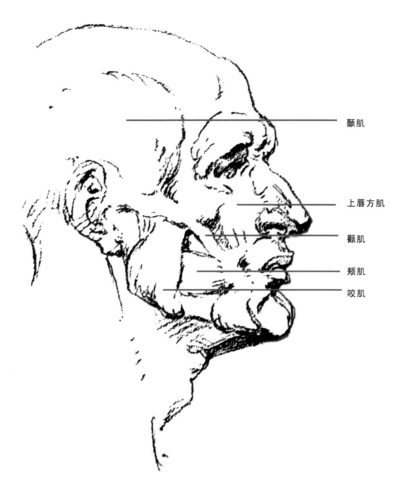

顳肌

上唇方肌

顴肌

頰肌

咬肌

2-1　人物頭部主要肌肉結構分析。

圖2-2　不同角度下的頭部結構。

一、不同類型人物的面部特徵

1．男女老少

　　把握不同性別的面部特徵，對捕捉頭部整體特徵很有幫助。男性與女性在頭部骨骼上存在不小差異，如：男性頭骨棱角分明，線條剛直，面骨較大，眼眶相對顯小，眉弓突出，鼻骨、下頜骨發達；女性頭骨棱角不明顯，柔和圓潤，面骨較小，眼眶相對顯大，額結節突出，鼻骨、下頜骨不及男性發達；就臉型而言，女分瓜子、蘋果、杏仁臉型，男分國字、田字、日字、甲字、由字臉型等；在五官形態結構上女性的眉毛細淡彎曲，男性的眉毛粗濃方直；男性耳朵大而厚實，女性耳朵小而薄。表現過程中要善於觀察不同性別人物的面部特徵，找出他們的差異。

　　不同年齡層的人，骨骼、肌肉的發育程度不同，面部特徵也會形成很大差異。如：小孩骨骼發育尚不成熟，頭骨輪廓圓潤，腦顱部骨骼顯大，面顱骨骼顯小，所以臉部額頭寬大，五官集中，輪廓線多是柔和的曲線。隨著年齡的逐漸增加，骨骼發育逐漸成熟，臉部的輪廓曲線變化更為微妙，五官也逐步張開。而老人頭骨棱角分明，上、下頜骨及肌肉萎縮，臉部骨骼輪廓清晰外露且整個頭形顯小。小孩臉部皮膚柔嫩而光滑，顏色偏冷且透明，老人臉部會出現皺紋、表情線、面部線條等細節，顏色偏暖。要想將形象畫得逼真準確必須認真觀察。

圖2-3　作者：劉晨澍　以速寫的形式對男、女、老、少面部特徵的捕捉。

圖2-4　作者：馮信群　水彩工具對男女老少面部特徵的基本描繪。

2・不同人種的面部特徵

　　地域的差異性形成不同的人種，其五官比例、膚色質感等面部特徵也存在很大的差異性。如白色人種膚色較白或呈淺褐色，顴骨較高，鼻梁高而且窄，鬍子和體毛都比較發達。黑色人種皮膚呈黑色，頭髮黑而且彎曲，頭部狹長，顴骨突起，眼球突出，鼻梁低而且寬厚大，嘴唇厚而嘴裂大，體毛少。黃色人種膚色呈黃色或黃褐色，頭髮大多色黑且又直又硬，少數有輕微的捲髮且呈淺色髮，顴骨突出，鼻寬度中等，鼻梁不高，唇厚適中，大多略向前突出。棕色人種皮膚呈黃褐色，頭髮黑而縮，頭部中等狹細，鼻闊口大。

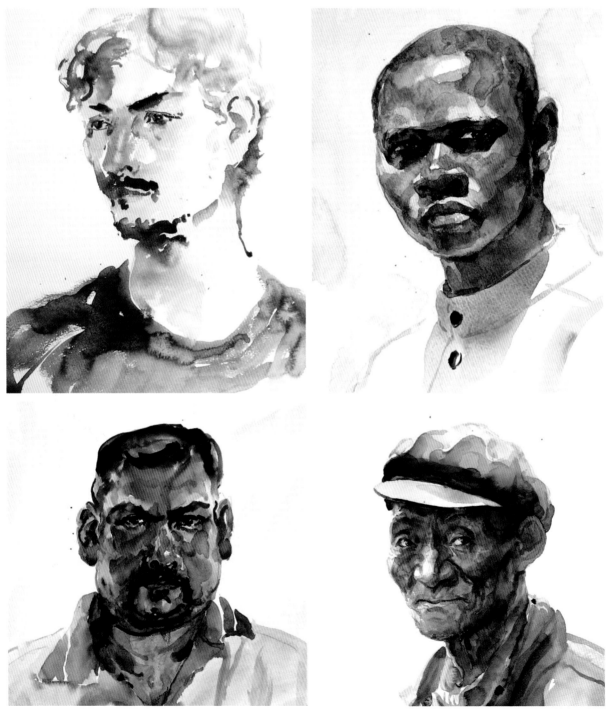

圖2-5　作者：馮信群　不同人種膚色特徵的水彩表現。

二、不同視角的面部結構特徵

模特兒頭部角度的改變導致眼、臉形狀輪廓以及脖子角度的改變，正面、側面、背面等不同的角度都有著不同的透視關係、比例結構、形體組合呈現。表現頭部不同視角下五官的透視比例關係要牢固地建立中線的概念，這是我們觀察及表現不同角度人物面部特徵的依據。

1 · **正面頭像**　正面頭像中五官的透視較容易掌握，但臉型的透視變化有較大的難度。正面看，頭頂至髮際相當於髮際至眉間距離的一半，耳朵的上端一般與眉毛齊平，下端與鼻尖齊平，兩眼的外眼角至鼻尖成等腰三角形，鼻翼等於兩眼內角的寬度，兩個瞳孔間的距離等於兩嘴角的寬度，嘴巴口裂處在鼻尖至下巴三分之一的位置。

2 · **側面頭像**　側面看，外眼角至耳屏與它至嘴角的距離相等，耳朵的位置和方向與腮處於同一根直線上，與鼻子的傾斜度也大致相同。

3 · **仰視頭像**　從下往上觀察模特兒時，鼻尖也許接近或與最遠處的眼睛產生重疊的效果。

4 · **俯視頭像**　俯視模特兒，頭頂佔去頭部大部分位置，面部五官則相對集中。

5 · **背面頭像**　背面人像，你可能只能看到後腦勺，這時對頭髮及頭飾的表現則成為表現頭部結構與形體特徵的關鍵。

圖2-6　不同視角的面部結構示意圖。

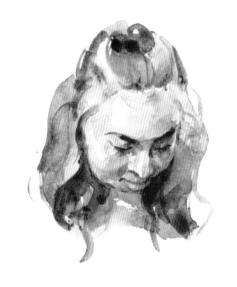
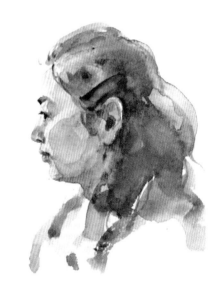
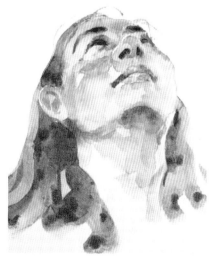
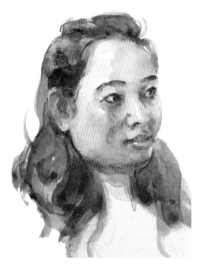

圖2-7　不同視角下的人物面部特徵。

三、不同光源下的面部特徵

光照的方向、強度不僅對人物膚色變化影響極大，對凸顯面部的結構特徵、透視關係、形象塑造都具有重要的作用。在描繪中，應注意處理好不同光源下人像明暗、冷暖、亮灰關係，注意光源角度、光線強弱、光照方式帶來的色彩變化及形象特徵的改變。

1・正面光

人物正面受光，面部大面積受光幾乎沒有影子，五官特徵清晰，面部輪廓清晰、自然，但空間與體積感會相對弱化；臉部的結構比例不太明顯，亮部色彩的明暗層次變化較少，主要是色相及純度的變化，背光部則會相對統一，變化主要體現在反光部分以及強烈的環境色影響，背光部位的重色較少，而且主要集中在結構變化銜接處。描繪時要特別注意亮灰色的層次變化，否則易造成人物形象平板、簡單。當然，為了畫面協調，還可通過配置較豐富的環境和道具來改善人物膚色單一的不利因素。

2・逆光

這種光源下的頭部外形會產生一個黑色輪廓（剪影），逆光下的人物，面部的形體結構和色彩變化較弱，受光與背光的明暗對比反差強烈，通常面部輪廓邊緣細小的受光部成為畫面極亮的光源色，明度層次變化極少；背光部分的色彩由光源色、環境反射色及皮膚固有色共同構成，其色彩明度、純度、冷暖沿著明暗交界線向反光部分發展，變化極為微妙而豐富。描繪逆光下的人物，背光部的色彩要融入環境氛圍色中並略顯差異，結合觀察，依靠主觀感受進行大膽處理，豐富其色彩與形體變化。

3・側面光

人物側面受光時，頭部的一側處於明處而另一側處於暗部，明暗效果鮮明、醒目；面部結構層次分明，細節變化豐富；膚色對比明顯，受光處的皮膚色彩相對明亮、飽和，背光部皮膚色彩的明度與純度均較低。人像寫生多採用側上方來光，這樣光色變化豐富，明暗層次分明，體塊結構清晰。

4・底光

來自於形象低端方向的光線照射，不常見，這種光使任何臉看上去都很可怕，產生一種驚險與神秘的視覺感。

5・頂光

人物面部因為頂光照射，五官會很自然地被統一為一個整體，眼睛看上去像又大又黑的洞。

在光的投射方向、角度選擇上，有人喜歡正面光，有人喜歡側面光，而有人為了主題需要喜歡採用逆光投射。在根據自己對形象的感受和喜愛佈置光源時，最好選擇能夠充分體現形象特徵及個性的光線來佈置畫面，做到主題突出，協調統一。

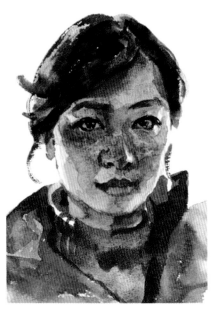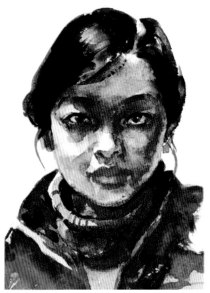

圖2-8　不同光源下的人物面部特徵表現。

四、面部表情與神態的表現

人物面部表情是複雜內心活動的外在表現，安詳、喜悅、悲傷、憤怒、輕蔑等的心理變化都會引起眼睛、鼻子、嘴巴等五官形態發生微妙的改變。面部表情既豐富又複雜，從微笑到大笑，從悲傷到憤怒，從凝視到思索，不同情緒產生的面部神態與表情的改變主要是面部表情肌的作用。表情肌的生長多半以兩眼與口角為止點，由於表情肌的動力引起口角、眼角和眉宇間的外形產生微妙的變化，反映出各種不同的表情。

1・微笑與喜悅

當人處於喜悅狀態時，表情肌肉上提，呈向外擴張狀，眉梢、眼角、口唇向上外展，微笑時眉毛展開，眼睛彎弓，嘴角略微上翹，雙頰豐滿，下眼瞼上擠，雙眼縫不同程度的變窄，大笑時牙齒還會外露。鼻子的外形會隨著喜悅的心情發生微妙變化，鼻翼上舉、擴大。

2・悲傷與憤怒

當人處於傷感悲傷狀態時，眉毛會微微下墜壓低，眼睛下垂，嘴巴下落；發愁時則垂眼口落皺眉頭；憤怒時，眉毛　起，眉間產生縱紋，兩眼怒睜，鼻翼微張，口唇緊閉，臉下半部呈緊張收縮狀。

3・害怕與恐懼

這類表情，額肌收縮，額部橫向皺紋加深，眉毛上揚，眼睛睜大，瞳孔也會隨之放大，鼻翼擴張，嘴張開，臉下部的肌肉呈緊張狀。從害怕轉向恐懼時，從嘴部到肩膀的頸側闊肌會強烈收縮。嘴角被拉得更低，並在頸部產生深的斜向皺紋。

4・凝視與安詳

凝視、安詳、憂鬱等屬於比較平靜一類的表情，臉部動作不太明顯，只有頭部、眉、眼神、鼻翼、口角等發生微妙的變化。人處於安詳的凝視狀態下，眉毛舒緩平展，眼神平和，嘴唇放鬆。

喜悅、憤怒、安詳都有強度與程度上的不同，譬如在喜悅狀態下有微笑與大笑之間的區別，悲傷時又存在傷感、憤怒與狂怒之間的區別。不同情緒的強度差異，描繪時需根據不同情況仔細觀察，區別對待。

圖2-9　作者：劉晨澍　以速寫形式對面部表情變化的捕捉。

圖2-10 《同窗》作者：李翔　依據面部表情的豐富變化而進行的面部神態表現。

圖2-11　側面角度下的眼睛、眉毛形狀結構。

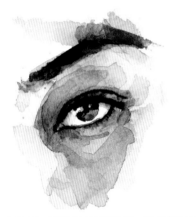

圖2-12　正面角度下的眼部、眉毛形狀結構。

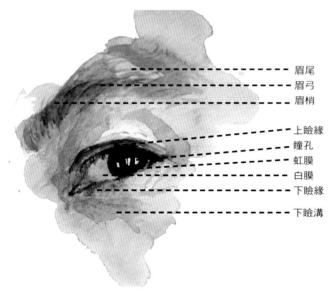

　　眉尾
　　眉弓
　　眉梢

　　上瞼緣
　　瞳孔
　　虹膜
　　白膜
　　下瞼緣
　　下瞼溝

圖2-13　眼部結構關係圖。

圖2-14　眼睛的表現步驟。

五、面部五官的形體特徵及表現

　　頭部形象的描繪，除頭部骨骼解剖、肌肉走勢等知識積累外，對五官的基本形及形狀特徵也應有所認識。五官是我們表現頭像的主要對象，認識和理解五官結構是畫好頭像的前提。

1・眼睛與眉毛

　　眼睛是面部器官中最富表情的，眼珠的轉動，白眼球的多少，眼皮閉合的大小等等這些微妙的形態變化對突出人物鮮明的個性特徵、精神氣質及人物內心世界有著十分重要的作用。人物的一個眼神傳遞許多信息量，或激動、或哀愁、或興奮、或憤怒，都可通過對眼眉的細微形狀變化來傳達。

　　眼睛從結構上分眼眶、眼瞼、眼球三部分，眼眶由額骨、顴骨、上頜骨邊緣圍成，外形突出的部分是眉弓和額顴突。眼瞼分上眼瞼與下眼瞼，覆蓋於眼球之上，上、下眼瞼在眼球的兩端交匯，幾乎與鼻子垂直。正常光線下，因為有陰影和投射的關係，上眼瞼顯得邊緣清晰，厚重；下眼瞼顯得模糊、輕薄。眼球為圓球形狀水晶體鑲在眼眶內，我們可見的有白眼球、眼珠和瞳孔。

　　眼睛的表現應該注意以下幾點：1・頭部左右轉動、視角變化都會使眼睛在透視關係、結構形狀、強弱虛實上產生變化，表現前要細心觀察。2・眼睛結構表現要關注眼球的體面關係，上下眼瞼的層次，水晶體與瞳孔、眼球之間的關係等都是決定眼部結構準確的關鍵。3・眼睛的表現貴在取勢，要把眼睛與其周圍的形體，特別是與眉毛的關係一起來觀察描繪。4・注意上眼瞼投射到眼白及眼珠上的陰影，表現出眼瞼的體積與深度。眼球的運動是雙眼聯合一致的，視點在同一方向上，表現時要聯繫起來畫；眼珠是透明的水晶體，有反光，描繪時高光位置要準確，宜用爽快的筆法一氣呵成。

　　許多情況下，眉部的表情力量也不容忽視，從人物的眉毛、眉梢的細微變化中我們也能看出人物的情感情緒。眉毛長在眉弓上，前半部分朝上生長，後半部分朝下生長，女性眉毛朝上生長部分發達，眉尾細長；男性眉毛朝下生長部分發達，眉尾粗短。畫眉毛應注意眉毛在眉弓上的起伏，觀察好眉毛的生長關係，決不能隨意或概念化地處理。

　　特別要提及的是，眼神的刻畫，既要以客觀形象為基礎，又應包含畫家自己的思想情感和主觀能動性在內的創造性表現。

2 · 鼻子與嘴

鼻子形狀像一個又長又窄的楔子，通過另一個小錐形與前額連在一起，連接處較窄，底部由柔韌的軟骨構成。鼻子分鼻根、鼻梁、鼻尖、鼻翼四部分，形狀像楔子，鼻根與前額相連，鼻子上端由鼻骨形成基本結構，上半部分為鼻梁，下半部分由軟骨組成，分別成鼻翼和鼻尖。在頭部中央，鼻子與眉毛所形成的 "T" 字三角形，是唯一立在臉中央的立體三角形體積，是頭像寫生中關鍵的基本形。

畫鼻子要注意的問題：1 · 觀察角度與對象動作的改變，鼻子形體結構關係也會產生透視變化。認真觀察鼻翼與鼻尖之間的關係，比較確認兩者之間的高低、角度變化。2 · 準確表現鼻子的結構體面關係，尤其是鼻梁、鼻尖、鼻翼、鼻孔的結構體面、明暗變化以及形象特徵。3 · 用色彩塑造鼻子形體，要依據素描中的體面塑造和明暗關係知識來表現鼻子的正面、側面和底面的轉折及鼻梁、鼻頭、鼻翼和鼻孔的起伏銜接等。

嘴是依附在半圓柱體狀的上下頜骨上的兩片軟肉。嘴分上、下嘴唇，兩唇相合處為口裂，口裂兩端為嘴角。上唇從人中開始左右分為兩瓣，為向下的傾斜面，上唇中間是上唇結節突出，下唇為向上的傾斜面，中間微微凹陷，兩側圓形突起，下面有一個大的溝槽。在面部器官中，嘴是外表變化最大的部位，一句話或者一個表情，嘴都會改變大小和形狀。

畫嘴要注意的問題：1 · 注意嘴角之間連線所構成的動作線是否符合透視關係，尤其是側面嘴的左右嘴角，一定要注意遠端的嘴角至唇鋒之間的距離是否符合透視變化。2 · 畫嘴時應注意它的形體轉折，不能畫成剪紙一樣的外輪廓。認真觀察上下嘴唇的厚薄，唇鋒的大小，唇中的突起

程度，嘴角的高低以及與周圍的連帶關係，準確地表現嘴部的形象特徵。
3 · 牙齒對嘴部外形有一定的影響，牙齒齊全，唇部豐滿；牙齒脫離，嘴唇就向裡癟。牙齒的斜度也影響上唇的形狀與美觀。

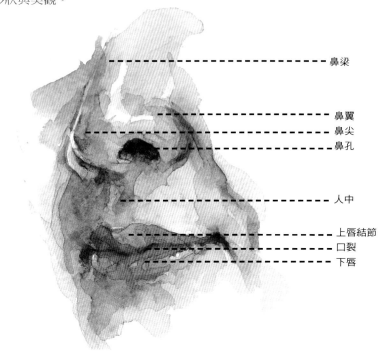

鼻梁

鼻翼
鼻尖
鼻孔

人中

上唇結節
口裂
下唇

圖2-15 鼻子和嘴部結構關係圖。

圖2-16 側面角度下的鼻子與嘴的體面關係。

圖2-17 正面角度下的鼻子與嘴的體面關係。

圖2-18 鼻子與嘴的表現步驟。

3・耳朵

耳朵對稱長在頭部的兩側，由軟骨組織和脂肪體構成，分耳郭、耳屏、耳垂三部分，其長度大約與眉弓到鼻子底線的距離相等，寬度約為長度的二分之一，上部寬，下部窄。從側面觀察，耳朵應位於頭前部與後部之間的中線上，耳郭形狀基本與鼻子平行，與鼻子的傾斜度也大致相同；從正面上看，耳郭越到了下部就越靠近內側，並與頭側呈平行趨勢，耳垂與鼻尖底部同處於一條線上。我們可以把耳朵看做被分成了三部分的圓盤，中間部分姑且叫做"碗"，我們就可以看到這個"碗"周圍輪、渦環繞，其形狀因人而異，但總體結構還是基本一致的。

畫耳朵應注意的問題：1・耳朵的結構轉折，其體塊關係小而複雜，要畫得既簡練又有表現力的確有難度。觀察角度的改變，使耳朵的朝向與眼睛、鼻子的關係相應產生一些高低位置上的變化，尤其是外耳輪的透視變化更要注意。2・耳朵的結構基本上一樣，但每個人的情況不同，耳朵的薄厚、大小、內耳輪與外耳輪之間都存在差異性，有些人的耳朵從頭部一側支出來，非常突出，而有些人的耳朵緊貼頭部，又扁又平。表現過程中，我們要認真觀察其外形上的差異，找出耳朵的個性關係，體面變化。3・耳朵的表現要與膚色相呼應，不要在畫完臉部以後再畫耳朵及髮飾，耳朵與顏面的銜接要自然，體現出體量感。

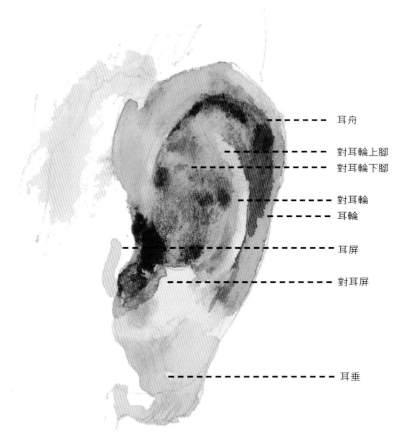

耳舟
對耳輪上腳
對耳輪下腳
對耳輪
耳輪
耳屏
對耳屏
耳垂

圖2-19　耳朵的結構關係圖。

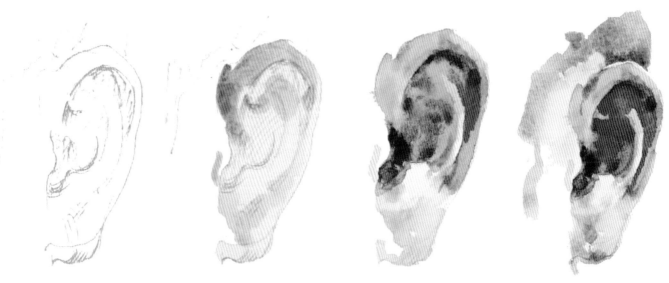

圖2-20　耳朵的表現步驟。

第二節 身體各主要部位的結構特徵

一、頸部的結構關係與表現

頸部有七塊脊椎，每塊都能運動，使脖子能轉動、扭曲。可以將頸部看成是個圓柱體，位於兩個肩膀中間，頸部的主要力量在下部，從正面看，脖子從下巴開始向下延伸到鎖骨。從耳朵後面到前面脖子根的凹處有兩條細長的肌肉，叫"胸鎖乳凸肌"，這兩條肌肉拉動脖子向前、向後，使脖子從一側轉向另一側。從正面看，在兩條肌肉間你能看見男人的喉結。

年齡的不同，骨骼發育程度不同，性別的差異造成頸部的形態差異，兩歲以下嬰兒的脖子幾乎看不出來，我們幾乎只能看到脖子處一圈一圈的脂肪組織。隨著年齡的增長，脖子越來越明顯，最後長成細長的樣子。男性的頸部較粗，喉結突出，頸部強健有力，女性的頸部較細，頸項平坦，頸部修長而優雅。

圖2-21　頸部的主要肌肉走勢及與頭部的動作關係。

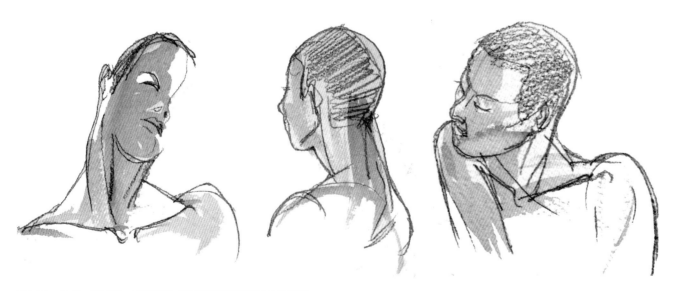

圖2-22　作者：劉晨澍　以速寫形式表現頸部與頭部的動作關係。

二、軀幹的形體結構與差異

軀幹是人體構造的主體，也是全身運動的樞紐。它由脊柱連接胸廓和骨盆兩大體塊構成，軀幹前側包括頸、胸、腹三部分。脊柱是軀幹的中軸和立柱，聯繫著人體最主要的頭顱、胸廓和骨盆，並主導著這三部分的運動，縱貫整個軀幹的後側。胸廓是上寬下窄的倒梯形，由鎖骨、肩峰連成上底，胸廓下緣連成下底，內有籠狀胸廓所支撐。骨盆是一個聯結十分牢固的整體，因此它的運動狀態直接影響外形各骨點的位置。骨盆可以前傾、後傾、斜傾和旋傾。人體直立時骨盆向前傾斜；坐時骨盆垂直；跪時前傾度最大，腰際顯著收縮，胸部前挺；向前踢腿時，骨盆後傾並向對側旋轉和側傾；向後踢腳時，骨盆前傾向對側旋轉和側傾。

男女老幼的體態特徵均會在軀幹部位顯現出來。男性的肩部寬，胸部發達寬厚，腰部以上較腰部以下長，骨盆高而窄，軀幹挺直，由於脂肪層薄，骨骼、肌肉較顯露。女性的胸廓較窄，髖部較寬，胸部乳房隆起，腰部較高，腰部以上和腰部以下大約等長，骨盆寬而淺，腰部前挺，臀部向後突出，女性脂肪層厚，掩蓋了肌肉明顯的差異，軀幹表面較圓潤。軀幹上部，男性的乳頭是發育不夠的，短小的乳頭位於第四條肋骨下、一片較薄的脂肪層上。女性乳房重疊於胸肌並位於第三至第六條肋骨之間呈半球狀，乳房的大小根據體形、年齡和體內脂肪而有所不同。軀幹下部，男性的骨盆少許延長，呈漏斗狀，而女性的骨盆則稍淺。

年齡的差異主要反映在脊椎的彎度和肋骨的斜度上，小孩的胸椎較直，肋骨的傾斜度與水平面的交角較小，外形上看背部平直，彎曲度不大。老人由於胸椎的彎曲較大，形成肋骨下斜，外形看上去就會有些駝背，胸部凹陷。

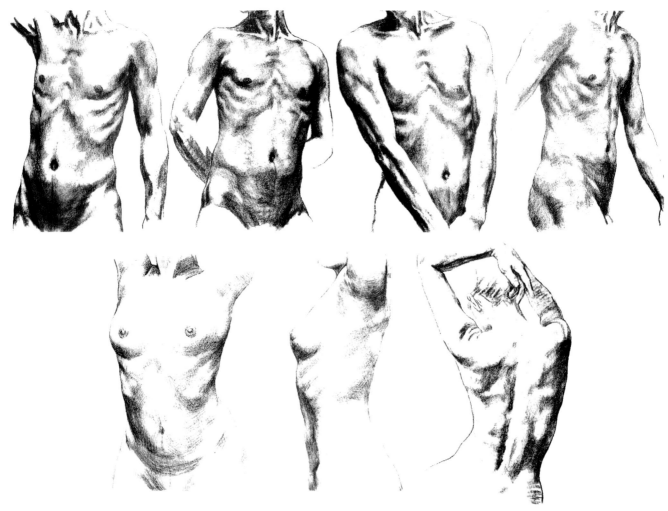

圖2-23　軀幹的形體結構變化。

三、四肢與手、腳的結構特徵與表現

上肢是連接在軀幹上端近粗遠細的圓錐形體塊。上臂與前臂又可概括為扁的方柱體，其前後兩面比內外兩面寬，同時它們各自又由一塊圓柱體與長方體鉚接而成。在前臂和手掌之間，腕部骨骼形成一個向下傾斜的轉折長方體；手掌則是弧形的扁方體；手指為方而略圓的柱體。手的結構複雜、動作靈活、形態多變，整個手部自腕部至指尖呈階梯狀，腕、掌、指逐級下降，在對手的表現中不要忽視了厚度變化。

手的外形差異很大，腕有粗細，掌有厚薄，指有長短，手的形態特徵還具有性別、年齡和職業的差異。如年輕少女的手細滑纖細，尖尖的手指非常勻稱優美，老年人的手肌肉萎縮，青筋畢露，皺紋縱橫，腫脹突起的指關節，微微顫抖。

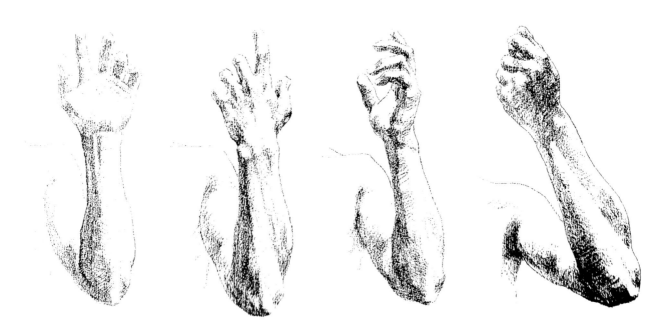

圖2-24　上肢的形體結構變化。

圖2-25　手部的水彩表現。

下肢包括大腿、小腿和足三部分，從正面縱向看，大腿和小腿的中線不在一條垂直線上，而是大腿向內側傾斜，這是由於股骨的斜勢而形成的，膝部稍稍向外傾斜，小腿則向內傾斜，到足部又向外傾斜，概括起來，下肢是連接在軀幹下端近粗遠細的圓錐形體塊。足部可分為足跟、足弓和足底三個體面。足跟結節和其上部的跟腱是足後部最重要的骨點和骨線；足弓可分為外側足弓、內側足弓和橫弓三部分，在外形上，足的外側著地，內側凹陷，外側地緣曲線彎度較平，彎曲靠後，內側地緣曲線彎度大，彎曲靠前。足底從中間劃分成前腳底和中腳底，足跟和中腳底支撐整個身體，足底外側從足跟到腳趾整個與地面接觸，足底內側與地面接觸部位主要是腳尖和足跟，足弓部位離開地面。從腳背到腳趾整個形成一個長長的滑梯，在畫腳時，應先確定足弓曲線和腳背斜線。這將確定腳部的主要造型，為細節的描繪打下基礎。

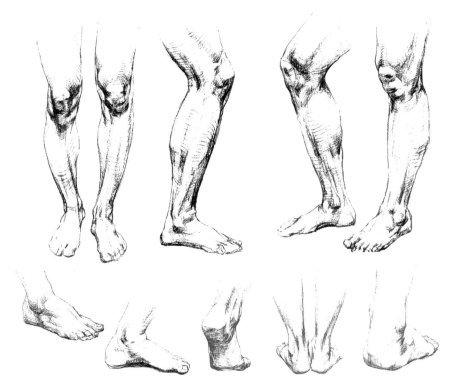

圖2-26　下肢與足部的形體結構。

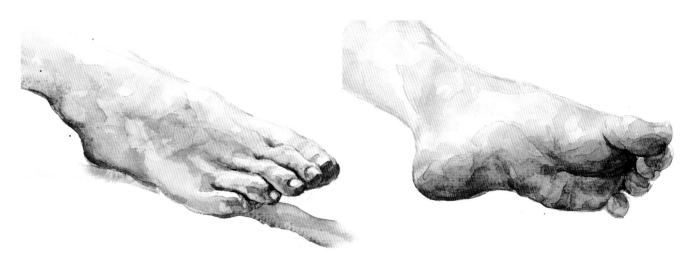

圖2-27　足部的水彩表現。

第三節　人物的形體比例差異

　　人物的形體比例由於性別、年齡的不同而存在差異。男人體與女人體在外形形態上的差異主要表現在：男人體在外形上因肩部寬於臀部而呈倒三角形狀，骨骼和肌肉一般都比女性發達，腰線位置低，因而外形粗壯而有力，具有強健的力量感；女人體在外型上因肩部窄於臀部而顯梨狀，腰線位置偏高，外形則顯得修長，外輪廓以曲線為主，非常柔和，外形凹凸有致，顯現出陰柔之美。

　　在人生長過程中，骨骼形態隨著生長發育而改變，外形比例也根據年齡的不同而隨之變化。年齡越大，頭部占全身的比例越小，下肢則越來越長。小孩子的體型比例特點是頭大，肩部和臀部的寬度相差不大，四肢短，手足小。老人的脊柱彎曲度增加，腰彎背駝，其軀幹部分的長度也慢慢縮短，所以全身的高度與青壯年時相比有所變矮，身高便只有七個頭長，甚至顯得更短。而身體其他部分的比例與青壯年時相比變化不大。

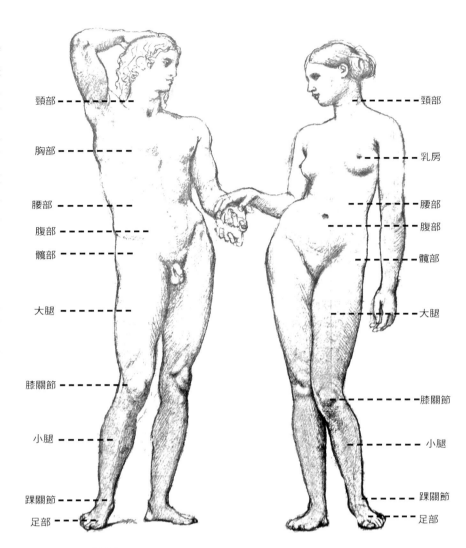

頸部 —— 頸部
胸部 —— 乳房
腰部 —— 腰部
腹部 —— 腹部
髖部 —— 髖部
大腿 —— 大腿
膝關節 —— 膝關節
小腿 —— 小腿
踝關節 —— 踝關節
足部 —— 足部

圖2-28　男女形體結構

圖2-29　左　作者：澤姆佐夫　右　作者：諾沃謝羅夫　列賓美術學院學生對男女形體結構的水彩練習。

圖2-30　馬裡亞諾‧福爾圖尼　用淡彩表現的老年人身體結構與體態特徵。

第四節　人物動作、輪廓與邊緣線處理

一、動作

人體動作是人體本身在不同動作姿態下呈現出的藝術性表現形式。人體是有血有肉的生命體，常處於運動狀態之中，觀察人體某一部位在不同動態中所呈現的不同形象特徵，力求發現及認識其變化規律；觀察和體會人體動態的整體美感以及不同動態所呈現的美感也是藝術創作的必備素質。

人體動態是人體各部位動作的組合。頭、胸廓、骨盆和四肢在維持身體的平衡中都會產生各自的運動趨勢。一般情況下是以大體塊和主要關節帶動小的體塊與關節，以軀幹帶動四肢。如提腿動作，先由軀幹帶動大腿、小腿，然後傳達到腳，這是人體運動的一般規律。頭部運動以脊柱為中心，經常是左右轉動，左右傾斜及上下傾斜。軀幹的運動主要是脊柱的活動，脊柱是人體運動的樞紐和主要動作線，主導著頭、胸廓和骨盆的運動，同時也協調著人體各部分的運動與平衡。脊柱線的變化決定了人體各部分的位置，並使它們相互協調和有節奏感。脊柱的彎曲、旋轉，形成了人體頭部、胸廓、骨盆的俯視、傾斜和扭動等不同狀態和透視變化。肢體運動以關節為中心，上肢運動主要在肩、肘、腕等部位，下肢的運動主要在胯關節、膝關節和踝關節等部位。

為了掌握人體動作規律，除通曉解剖結構、透視法則、空間表達外，還必須熟悉人體各部分結構和組合構造關係，如在不同動作下人體的胸廓、骨盆等固定形體相互聯結和扭動的關係，從不同角度觀察同一動態的視覺變化規律。四肢在動態表現中，完全是一種表情與平衡作用，往往模特兒的動作最難確定的就是手腳的擺

放，四肢的動態如果配合得當，整個動態就有了表現力，這都需要我們在描繪動態時留心觀察。課外可以多畫人體速寫，錘煉迅速捕捉人體運動動態的能力，通過速寫速記的方式勾畫各種動感強烈、透視空間變化大的人體姿勢。

圖2-31　人體動作圖

圖2-32　作者：劉晨澍　以速寫形式對不同光影下人體動作的捕捉。

圖2-33　作者：劉晨澍　以速寫形式對人物動作的捕捉。

二、輪廓與邊緣

　　人體前後、左右兩側的外輪廓線所構成的形體造型關係成為畫面的輪廓圖。輪廓線的來龍去脈、轉折起伏凸顯人體各主要關節的比例透視位置及其相互關係，其剛柔變化的線條體現人體運動引起全身肌肉或緊張或鬆弛的變化。由人體輪廓分割出的畫面構成，主體與背影、色彩與面積等因素決定畫面最終效果。

　　面對一個動態的人體形象，要畫出生動準確的輪廓圖，首先要觀察和思考它從頭至兩腳的動態線趨勢以及動態線與水平線構成的垂直或傾斜的角度關係；其次，確定人體重心的位置，人體各主要關節的比例、透視，人體中線及其兩側邊緣線的位置並將其以線條的形式標示出，將其匯聚成點、線、面，這些點、線、面對人體造型起決定性作用。

　　邊緣線的輕重、強弱變化生成畫面的豐富節奏感。明晰的邊緣線吸引人們的注意力，將人物輪廓鎖進環境裡；模糊或消失的邊緣線能產生動感，模糊掉不必要的細節，形成畫面的虛空間。有時候，省略掉的東西比保留的東西更重要。邊緣線的強弱還可以將光線的走向及色彩明暗區域連結在一起，減少輪廓間線條以創造新的輪廓。

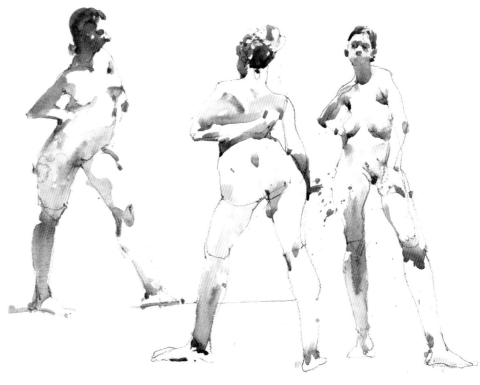

圖2-34　作者：查理‧雷德　用簡潔的色彩及線條將人體動作及輪廓線表現出來。

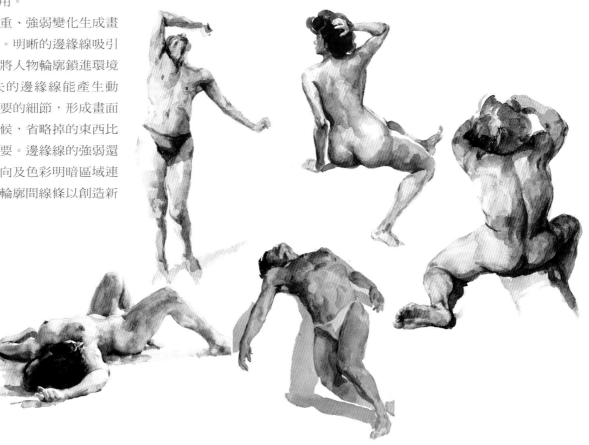

圖2-35　作者：馮信群　以水彩速寫形式對人體體態動作的捕捉。

左上　圖2-36　《女人體》　作者：弗
蘭克‧韋伯（美國）　人體邊緣線的
處理虛實有度，產生惟妙惟肖的空
間節奏感，左側受光處的實邊線與
右側虛邊相互襯托，形成一張一弛
的韻律。

右上　圖2-37　《女人體》　作者：馮
信群　人體暗部外輪廓邊緣線消融
於背景中，與強烈而有力的受光處
留白邊緣線形成反差。左右邊緣線
強弱、虛實的對比製造刺眼的光線
效果。

左下　圖2-38　《女人體》　作者：穆
林斯‧克雷格　人體從肩部到手臂
再到腿部，由外輪廓顏色的深淺形
成虛實節奏，白布遮住的臀部依靠
留白邊線將身體各段落結構進行分
解。

第三章 水彩人物的寫生與表現

通過寫生，用新鮮的視覺感受與形象對話，以獨特的觀察方法與真實的視覺感受表現對象，在頭、手、腦的互動中，通過水與色、形與形的組合創造視覺圖式。在對形象的觀察、理解、提煉、開化中體會自然形態的無窮魅力；在對構圖、色彩、技能的學習中激勵探究藝術表現的動力。

第一節 水彩頭像的寫生與表現

在對人物面部五官的形狀結構進行簡單分析後,具體表現過程中,雖然每張面孔都由兩只眼睛、兩只耳朵、一個鼻子、一個下巴和一張嘴構成,但沒有兩張面孔完全一樣,臉型的不同,五官比例的搭配、形狀大小的差異形成面部特徵。因此,每張面孔都需要仔細觀察,在瞭解基本結構的基礎上抓住特徵。

一、水彩頭像的表現要領

1·把握面部特徵

人物相貌的差異形成每個人的外貌特徵,人物神態表情的變化 含人物性格、職業、身份等多種信息,一張面孔可以告訴你許多的故事。人像寫生,面對模特兒首要的任務是把握對象的面部特徵。人物五官各部位形狀大小、比例關係,面部的體面結構,表情的不同所形成的面部微妙形體變化等構成了形象的面部特徵。

圖3-1 《老人》 作者:李亮之 以大特寫式的構圖將老人的頭型特徵進行放大處理,畫家重點表現了老頭的頭型、額頭、頭巾的形體結構。對體現人物特徵的眼部、額頭的表現入木三分,耐人尋味。

圖3-2 《老婦人》 作者:塞麗亞·克勒克 突出老婦人眼睛與鼻子的結構比例關係,準確地將老婦人在強光下眼睛微閉的形態表現出來。

圖3-3 《蒙馬特高地的女畫家》 作者:馮信群 畫家抓住人物瞪得圓鼓鼓的雙眼並將這一面部特徵進行強化。方方正正的鏡框在帽緣陰影下格外突出,宛如一對放大鏡將炯炯有神的雙眼進行加強表現。

2·人物的容貌個性

容貌個性指每個人五官大小比例的差異形成的人物面部特徵。五官形狀位置、臉型長短胖瘦都會形成自己異於他人的特點，對於人物容貌外形的勾勒絕非自然主義地描摹，而是在面部形狀比例準確的基礎上經過藝術家的思考和選擇，強化突出各項特徵元素，運用藝術家的技巧將其編導而成，必要時可略作誇張以突現獨特性格。在這個過程中包含著提煉、強化的過程，將這些優美的、凸顯個性的視覺元素強化放大，躍然紙面，呈現給觀眾美的享受。

圖3-4 《長者》 作者：約瑟‧菲丁特斯 畫家強調長者面部濃密的大鬍子，加重鬍子周圍的色彩，在深色背景襯托下的白鬍子顯得格外突出。

左 圖3-5 《阿拉伯中年男子》 作者：馮信群 濃眉大眼是這位阿拉伯中年男子面部最突出的特徵，描繪時，將這雙炯炯有神的雙眼設置於格子方巾遮擋的暗部，在強烈的光影對照下，這雙眼睛更加有神。

右 圖3-6 《裹頭巾的老人》 作者：馮信群 這位老漢長得很有骨感，顴骨、下頷骨非常明顯，表現時刻意加深頭巾與面部的邊緣線，為的是突出老人的容貌特徵。

3.人物神態表情

　　人像寫生，如果說相貌、五官的準確描繪只是基本符合對象的自然特徵，那麼神態的表達則是作品傳神的關鍵。表情的傳達是否合乎情理，是否與特定情境中的人物身份、性格、心理相契合，是否恰當地表達了作者的觀念和意義追求，是否能與整個作品的風格、情調、形式手段融為一體，成為其藝術生命不可或缺的一部分。人物有體貌特徵更有神態特徵，人物的神韻、氣質是人所獨具的精神特徵。每個人的閱歷、內心世界、性格、情緒等各不相同，造成獨立的精神氣質、思維方式、個人魅力。所以，對人物神態的刻畫就自然成了人物頭像寫生的主要追求目標，而不是僅僅滿足於外貌刻畫的相似。寫生過程中，如果只是片面地追求形準，實際上是一種桎梏，侷限著畫家情感的抒發。要知道缺乏神情的表現必然導致刻板，陷入僵死的複製，也就難以表現出人的靈性，更談不上神韻和高雅格調的營造。要從這種局面中解脫出來，刻畫人物的神情，必須首先打破這種桎梏，以更高的準繩把握對象，向人物心靈深處開掘，創造出氣質特徵和神韻具佳的人物形象。

　　從"形準"中昇華出來，關注於神態的表現，首先要善於觀察神態變化，神態特徵包括表情、動作和姿態，人物面部表情十分豐富，每處的表情又都是由許多細微的動作聯合構成。臉部眉、眼、嘴等部位會因神態表情的變化而在形狀上發生改變，這都需要我們仔細觀察，抓住變化特點。其次，要善於在常態中選擇模特兒的典型形象，抓住最能體現人物神態的自然表情和氣質。具體來說，臉部的表情主要體現在眉、眼、嘴等部位的形狀變化上，人物的眼神、嘴角的微笑變化往往能看出一個人的性格，只要抓住了這些變化規律，加上對寫生對象的性格、資歷、修養和氣質等因素的綜合體察，必定能表現出人物的特殊精神風貌。

左　圖3-7 《西班牙婦女》 作者：佐恩　畫家選擇側身下視的角度表現，著重對人物神態與慈祥面容進行悉心的刻畫，微微下視的眼睛及微合的嘴唇將西班牙婦女內在性格特徵表現出來。

右　圖3-8 《圍紅頭巾的老婦》 作者：馮信群　老婦人側身斜視，炯炯有神的雙眼遠眺前方。描繪時，加重眼部的色彩，將鼻子與嘴融入頭巾紅色的反光光韻之間，在光線與明暗色彩對比中展現老婦人深邃的眼神。

4・面部膚色的表現

　　生活環境的千差萬別形成皮膚色彩的差別，如南方北方、沙漠海島、高山平原等不同居住的地域與環境都會形成不同膚色的人群。男女老少，不同職業的人物膚色也不盡相同；人處在室內外、陽光陰雨天氣、燈光等的複雜光線氛圍下也會形成諸多變化的膚色；更有作為色彩並置時與環境諸色對比產生無窮變化的膚色。從理論上講，不會有完全相同的膚色出現，甚至可以說任何一種顏色均可以用來畫膚色。對於皮膚色調的處理，避免概念化地就固定的幾種顏色表現，膚色之間的變化細微，必須仔細體察。畫到畫面上的皮膚色彩，要與周圍多變的色彩環境取得協調，要做主觀上的改變，勇於從具體的感受出發，不要墨守成規，嘗試用主觀的、帶有創作意識的不同種類顏色調和皮膚豐富多彩的色彩變化。

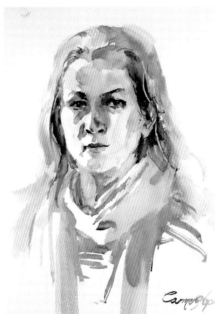
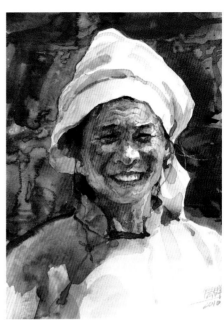

左　圖3-9　《加拿大女子》　作者：馮信群　為表現這位地道白種人膚色在光源下呈現的冷色膚質色彩，表現時用色盡量乾淨，採用冷色調薄塗而成。

右　圖3-10　《裹黃頭巾的老婦》　作者：馮信群　老婦人暗黃的膚質在強光下呈現豐富的光色變化，表現時，強化黃、紫互補色的對比，在凸顯老人健康膚色的同時也強化了光感效果。

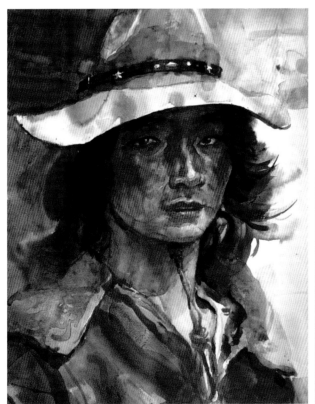
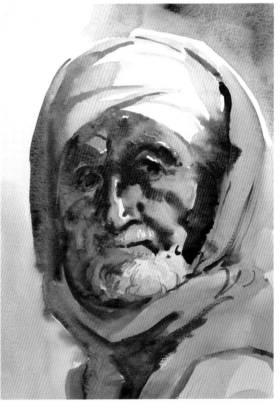

左　圖3-11　《康巴青年》　作者：馮信群　康巴地區日照強烈，形成當地居民特有的古銅膚質。採用暖色調，乾畫法層層暈染的手法刻畫康巴青年男子皮膚，力圖將當地居民健康而豐富的面部膚色表現出來。

右　圖3-12　《阿拉伯老人》　作者：馮信群　放棄乾畫法層層罩染式手法表現老人面部膚質，採用濕畫法一氣呵成，通過暖棕色調與暗部的冷暖對比表現老人面部神態與膚色。

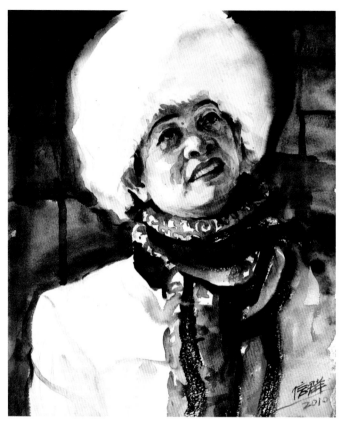

5‧面部光影的表達

在對人物面部形象的刻畫過程中，光影的變化與五官形態結構、質感塑造有著密切的關係。形體結構變化在光與影的交織下形成明暗的節奏變化，明暗的變化使我們獲得更加明確的體量關係、形體結構關係及空間關係。光影的交織不僅是表現形象立體、空間變化的主要手段，也是作為視覺效果、畫面氣氛情緒營造的重要方式。

光影的表現應與色彩明度、冷暖、虛實關係聯繫起來，要關注光影所形成的明暗、色彩冷暖變化，巧妙地處理面部結構複雜的明暗關係。充分利用光線來強化畫中的主體部分，有意識地讓暗部漸漸地減弱，消融次要的關係，使光影色彩處理達到與人物形象相擁相融的戲劇性效果。

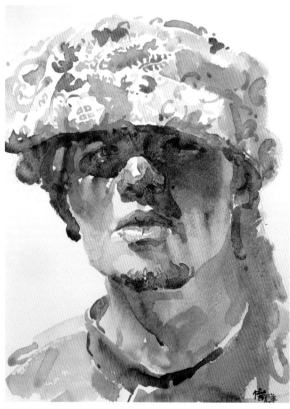

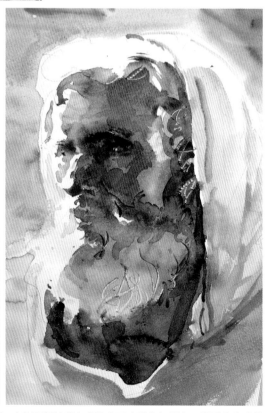

上　圖3-13 《眺望》 作者：馮信群　這幅以冷色為基調的畫面，人物面部的背光處強化天空藍紫色反光，與受光處淡黃膚色進行補色對比。面部的光影在補色的交織中產生一種活潑而神秘的視覺效果。

左下　圖3-14 《埃及男人》 作者：馮信群　斜射式光照，在青年面部產生虛實交替的光影。表現時，通過帽沿遮擋在面部形成的明暗交界線間虛實對比，將青年男子清晰的鼻子與嘴的輪廓及強烈的光感表現出來。

右下　圖3-15 《逆光下的老人》 作者：馮信群　處於逆光下的老人面部產生強烈的明暗光影反差。表現時，人物外輪廓依靠留白空出，深棕色的面部與亮部留白形成反差，在光影色彩對比中將老人面部歷經歲月磨礪的滄桑感恆久地保留下來。

6．頭與頸部的動作關係

　　畫頭像時，不能只關注頭像面部
本身而忽略頸部、肩部及頭的運動走
勢。頭部角度的改變往往會帶動頸部
肌肉的聯動，當頭部轉動時，脖子的
角度也在發生變化，脖子的前後部分
不是平行的關係，當頭部轉動時，要
注意頸部的角度變化及肌肉走勢。

　　頸部、肩部的運動線對於襯托頭
部的運動是非常重要的。注意了肩部
的運動，才比較完美地表現了頭部的
動作，給平靜的頭像增添了幾分生
動。

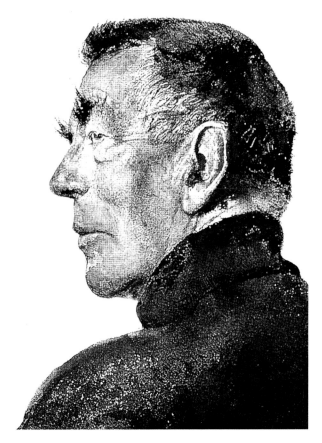

上　圖3-16 《男人像》 作者：安德魯·懷斯　脖子微微扭動形成扭頭
凝視的姿態，給肖像畫平添了不少動感與韻味。豎立的眉毛在臉部顯得
格外突出，充分體現出男子剛硬的性格形象。
下　圖3-17 《凝神》 作者：李亮之　畫面中男子頭部微微傾斜的動作
對人物神態錶情的刻畫很有幫助，頭部的轉動將觀眾的視線引爆對面部
錶情的關註。

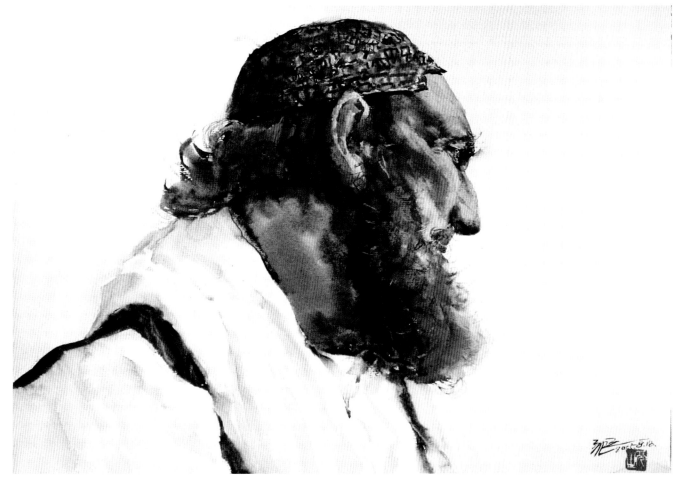

7．髮鬚與頭飾的表現

髮飾對人物神情的刻畫起烘托作用，體現出人物的性格和內□的精神狀態。如果說輕柔飄逸的長髮增添女性柔美，那麼枯燥蓬亂的頭髮反映出人物頹廢的精神狀態。水彩表現髮飾則往往是難題，初學者很容易畫成漆黑的一片或成為僵死的鐵板，使人物形象大為遜色。因此，人物頭像的表現，在關注頭部結構及面部五官神態的同時，也應抓住髮型體積結構的變化。層次分明，脈絡清晰的髮飾是增添人物形象光彩和強化作品藝術魅力的重要元素；或捲曲、或飄逸、或蓬鬆的髮飾也是人物性格特徵表達的方式。

頭髮的刻畫可先將頭髮按照頭部的體面、結構及明暗變化將其明暗的體積感表現出來，在此基礎上按照頭髮的生長走勢，將頭髮的具體形象、質感關係表現出來。在用色彩表現頭髮時還應注意光線的色彩及頭髮明暗面的色相及冷暖變化，如在藍色的天空下，淡黃色的頭髮會顯現出黃褐色、橄欖色和冷藍色；黑色頭髮在戶外天空下總是呈天藍色和鐵灰色；棕色頭髮呈介於全黑至沙子顏色的淡黃色，研究所畫人物頭髮暗部的綜合顏色是表現頭髮的關鍵。

圖3-18 《晚餐》 作者：馮信群 採用特殊筆頭的毛筆表現頭髮。

圖3-19 《捲髮少女》 作者：穆林斯・克雷格 對於少女縷縷捲曲的頭髮表現，畫家先以濕畫法將頭髮暗部的色彩鋪上，待到底色乾後再用乾筆觸將頭髮受光處的幾縷捲髮形態細節描繪出來，獲得少女頭髮自然而生動的效果。

左上　圖3-20　《肖像》　作者：惠斯勒　採用鋼筆淡彩的方式對頭髮及髮式進行工細入微的表現。

右上　圖3-21　《風吹起的頭髮》（局部）　作者：馮信群　飄逸頭髮的局部，表現被風吹起的頭髮瞬間動感印象。

右下　圖3-22　《戴侗族頭飾的女子》（局部）　作者：馮信群　侗族婦女頭飾的表現。

圖3-23　《女孩》　作者：海德·普雷斯　外輪廓、頭髮、帽子的裝飾物成為畫面的主角，並對其進行精密的描繪，充分體現帽子裝飾的美感。

二、人像寫生的步驟

用水彩工具進行人像寫生，對畫家是頗具挑戰性的。水彩人像寫生需要紮實的造型能力及色彩表現力，要畫好水彩人像畫，學習者必須通過素描練習對五官結構及表現有較深的研究，堅實的素描基礎，是學習和掌握水彩人體畫技法必不可少的前提。

1．構圖起稿，準確定位五官

構圖是人像寫生的造型要素之一，對於形和色起著一種統帥作用。起稿前應首先確定畫面的冷暖色調、明暗分布、色塊佈局、乾濕區域分布。起稿也是發揮敏銳觀察力的過程，在確立一個完美構圖的前提下，快速地捕捉模特兒面部特徵及微妙動作；從大關係入手，以簡練概括的線條勾勒出面部大體輪廓、比例、動作，將面部重要結構與必要細節位置找出，比如眼、鼻、口的位置形狀等。盡量不使用橡皮，保持畫面不受污染，在處理人物形象時，盡量省略許多細節，注意頭部和肩的協調關係，將人物的外形和神態畫得盡可能地接近對象。

左　圖3-24 《羅拉》 作者：湯姆・希爾（美國） 該幅肖像畫以輕鬆流暢的筆法完成，生動有力、對比強烈。無論是面部還是紫紅頭巾的表現，用筆不多，但是筆筆到位，以少勝多。

右　圖3-25 《穿紅衣服的男人》 作者：帕爾斯坦　畫家在表現色彩時，強化固有色的魅力，看似單色調的面部通過色塊對比取得冷暖平衡，放棄過多環境色的處理，使畫面色調單純、質樸而獨特。淡藍灰平塗式的背景與暖色的素色面孔形成對比，進一步突出形象的特徵和神態。

2．著重主色，專注大的冷暖對比

保持對模特兒的新鮮感受，從人物面部的受光部位入手，將顏色大面積薄薄地鋪上。作畫時宜採用大筆潑辣勇敢地上色，用色盡量飽和，防止深入刻畫過程中多次重復造成畫面色彩的灰暗。筆頭水分含量要足，背景與主體之間，每個個體之間，髮跡與皮膚之間相互滲透，形成自然過渡。鋪大體色彩關係可以全畫面也可以局部進行，若需要，有的地方也可以趁濕實施過渡銜接，如額頭、額骨處的明暗過渡，若某處條件具備，也可順勢一次完成。對於眼神高光、鼻子亮部等需要"留白"的珍貴部位，從現在起就得十分小心，將"留白"的形狀小心空出。

著重主要色調，力求準確，關注人物面部膚色大的冷暖對比和畫面色調的前後協調。

3．塑造形體，著力於膚色的表現

面對色彩絢麗、水味十足、爽快透明的色彩初稿，相信會誘發你深入刻畫的強烈慾望。在對形體進行塑造階段，依然要先從主要的色彩關係著手，逐漸進入具體結構塑造，在主要結構關係沒有塑造出來之前，不要急於完成很多細節，以免損壞整體氣氛。如面部、額頭、顴骨、眼窩等大的結構完成後，必然要畫眼、鼻、嘴等細節。頭髮等暗部也可大膽加暗到位。但應注意，最暗的地方不宜過多重覆，最好一二次完成，不然待畫紙乾後容易變灰。

4．深入刻畫，不同質感的表現

在不斷調整畫面的同時可以對畫面中心與形象逐漸深入刻畫了。對於面部形象的深入刻畫，要注意在把握整體的基礎上循序漸進地深入，塑造人物的五官形象、頭飾衣著講究色彩與形體的結合，五官的塑造要有所側重、突出重點，強調對人物的外形結構的把握。對色彩關係的表現，重點

調整人物與背景的色調關係，注意畫面不同的筆觸變化以表現人物的面部皮膚質感和五官形狀特徵。可採用乾、濕畫法結合併用的手法，以濕畫法描繪形體轉折、明暗交界線的部位和暗部反光的微妙變化部位，以乾畫法刻畫形體的受光部位及細節部位。

在形象不斷豐富的過程中，我們應注意及時修正不正確的明暗與形體，這時可進行適當的小範圍修改，常用的方法是用清水洗，將毛筆浸入少量清水，對錯誤的地方進行清洗與調整。

5．調整完成，注意整體協調性

畫面的調整階段，依然應從整體出發，從一些局部作鬆動調整，在人物的輪廓線上進一步加強虛實的處理，加重人物色彩，使之與背景的色彩在明度上拉開距離，冷暖對比更加明確。而衣服色彩的加重也使人物的臉部變得尤為突出。同時還要注意對整體與局部之間的疏密對比和色相之間的對比的處理，這樣不僅增強了畫面的色彩表現力度，也使畫面的色彩達到醒目而又單純的效果。

圖3-26 《戴帽女人像》 作者：安德魯·懷斯 這幅作品對人物的面部神情及質感的表現投入了很大精力。用多種表現手段來區分膚色、帽子及衣服的質感，細膩的筆觸畫出五官特徵，帽子和衣領以概括的手法，大筆乾濕結合表現完成。

《戴黑色毛線帽的少女》肖像步驟：

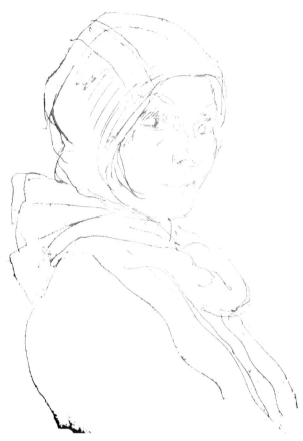

圖3-27　步驟一：用鉛筆勾勒出少女外輪廓及面部特徵，主要的明暗轉折面、頭與頸部的動作線也一一標出。

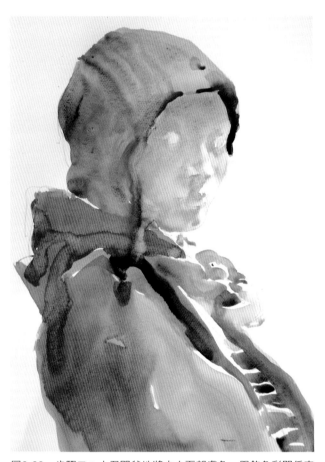

圖3-28　步驟二：大刀闊斧地將少女面部膚色、服飾色彩關係定位。面部眼睛、鼻子與嘴巴處的高光依靠留白空出。

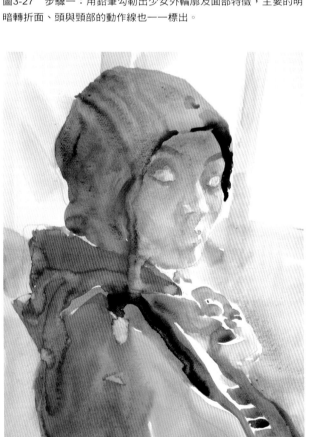

圖3-29　步驟三：待第一遍水色乾後，畫出面部主要的明暗轉折面及色彩冷暖關係。

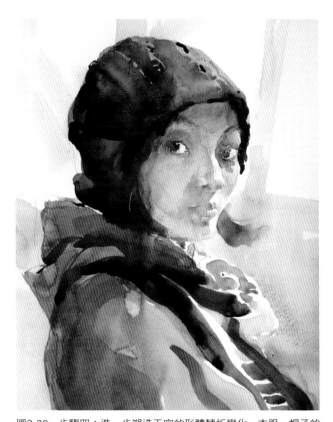

圖3-30　步驟四：進一步塑造五官的形體轉折變化，衣服、帽子的色彩關係也要跟上，注意考慮畫面的主次關係。

圖3-31　步驟五：將少女眼睛、鼻子、嘴巴進行調整及深入刻畫，拉開畫面的層次感。

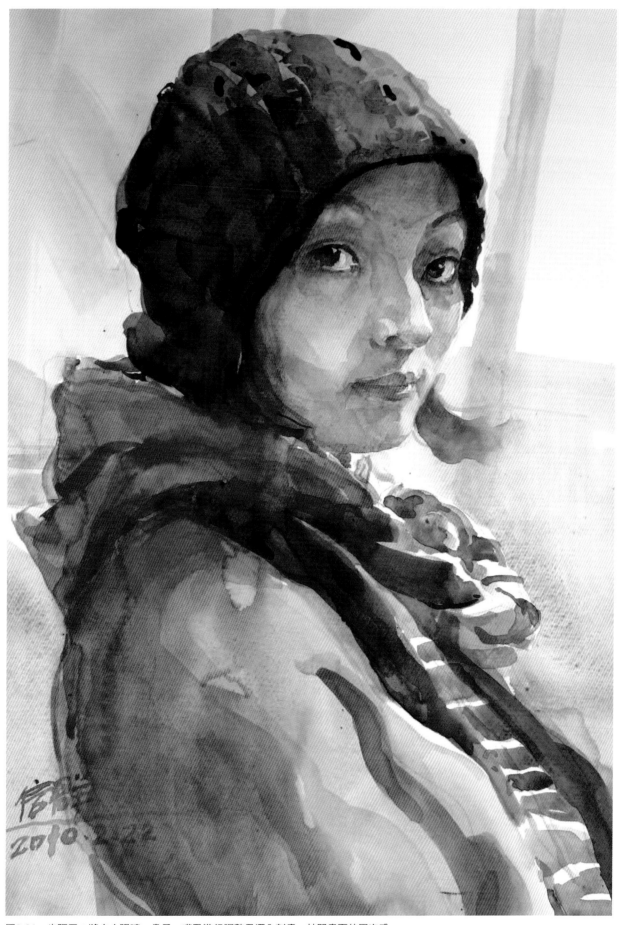

《戴眼鏡老人》肖像步驟：

圖3-32　步驟一：將人物輪廓及主要的明暗關係用鉛筆勾勒出來。

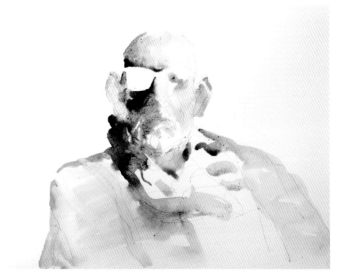

圖3-33　步驟二：抓住對象的第一印象，用大筆迅速地將面部主要明暗面的色彩冷暖深淺關係畫出。

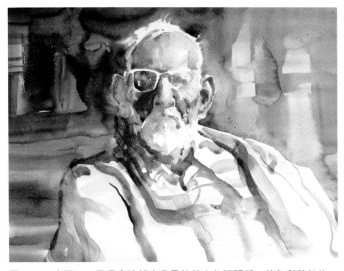

圖3-34　步驟三：用濕畫法鋪出背景的基本色調關係，待色彩稍乾後，將面部五官的輪廓、衣紋及圍巾的大體走勢及背景的色彩冷暖變化表現出來。

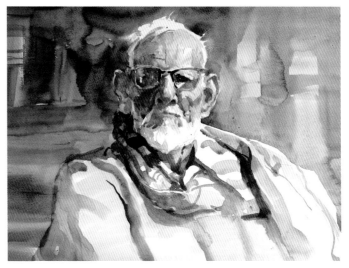

圖3-35　步驟四：在上一步的基礎上，進一步深入五官形體塑造，注意眼鏡與眼睛的遠近層次關係。強調臉部和白髮、白鬍的光影變化。

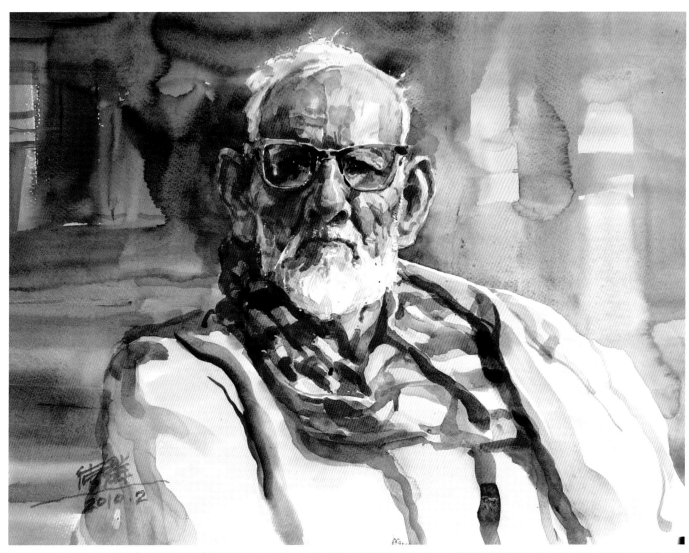

圖3-36　步驟五：最後對老人面部膚色質感進行深入表現，進一步推敲眼睛與眼鏡的結構、層次、遠近關係並深入刻畫。使畫面中印度老人期待的神態中充滿了陽光感，背景朦朧的陰影與人物形象的塑造形成鮮明的對比關係。

《戴羊絨帽的維族老漢》肖像步驟：

圖3-37 步驟一：在確定老漢的輪廓線之後，從局部開始先將老漢的眼部結構及眼神基本形態刻畫出來。

圖3-38 步驟二：順勢畫出鼻子、鬍鬚的基本形色關係。鋪出帽子的深色色塊，趁半乾時滴上水跡形成肌理。

圖3-39 步驟三：刻畫衣服的深色和嘴、鼻子的形態。勾畫鬍子的基本形，在定位好鬍子明暗關係的基礎上，採用小筆將鬍鬚的細節表現出來，注意鬍鬚與鬍子的明暗層次關係。

圖3-40 步驟四：鬍鬚的高光部分還可用刀片刮出。

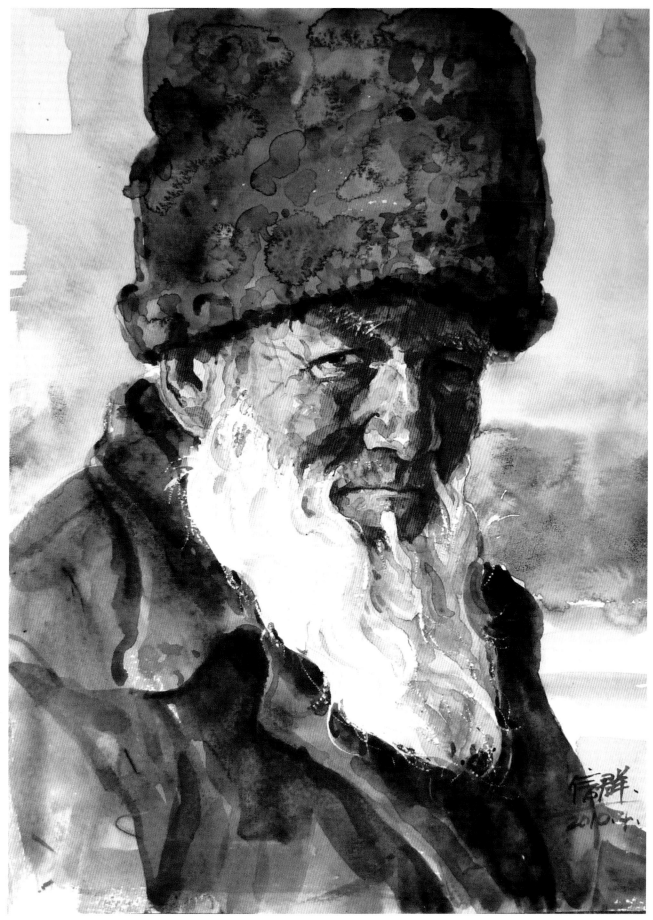

圖3-41　步驟五：形象結實，眼神堅毅聚神，起伏的白鬍鬚透徹靈動，恰到好處地表現了這位維族老漢的形象特徵和神態特點。

第二節　水彩半身像的寫生與表現

一、水彩半身人像的表現要領

1・動作與衣紋

　　半身人物肖像畫的藝術感染力主要通過對人物動作、姿勢和表情的刻畫來表達。一幅成功的半身人像畫不僅是畫家高超表現技巧的體現，形象動作的設計也是畫面藝術美感呈現的關鍵要素。

　　衣紋是除了外形、軀幹、手腳外常常用來反映人物動態的主要手段之一。不同的姿態必然帶來衣紋及其褶皺的變化，服飾穿插走向是人物姿勢、動作的直接體現。處理衣紋時，要有疏有密，穿插得當，衣紋的結構要清楚，尤其是領、袖部分不能含糊。從衣紋與人體結構的關係，以及在運動時所形成的變化來觀察，衣紋的轉折變化不但直接體現了人物的形體結構，同樣又具有表達人物情感的重要功能。可以說，畫好衣紋，不僅可以表現人物的動態，還是反映服飾質感、顯示畫家技藝高低的關鍵。

左上　圖3-42　《躺著的少婦》（局部）　作者：薩金特　準確地抓住了綢緞衣裙包裹下的腿部動作變化，並惟妙惟肖地表現出來。

右上　圖3-43　《穿和服的女人》　作者：帕爾斯坦　在服飾的陪襯作用下，人體胸、腹和腿獲得豐富的空間層次效果，產生人體向前突出、地板陰影向後退縮的空間距離。

左下　圖3-44　《小憩》　作者：威廉姆・麥松　畫家強調了人物白襯衣亮部的褶紋處理，將微微斜靠的身軀動作，強烈光下的衣紋光影及環境色的反色關係表現出來。

右下　圖3-45　《婦女肖像》　作者：伯頓・希爾維曼（美國）　端坐前傾的身體胸部向前延伸，雙臂向後形成一組相反的力量，通過衣紋大塊面的表現加強了這組動作力量的張力。

2．手的表現

半身人物寫生，手的表現常常被初學者所忽視，而將注意力集中於五官的描繪，對四肢、手腳、軀幹則很少給予應有的重視，久而久之，甚至只會重視五官，不是將模特兒的手腳故意隱藏於濃重的陰影中虛化處理，就是將其草草幾筆一帶而過。無疑，一雙僵硬呆板、錯漏百出的手會大大降低作品的質量及品位，而一雙生動的手會傳達出多少憑五官所難以傳達的神韻與情感。

手是僅次於面部的重點，是反映畫面人物身份、職業、性格的重要標誌，手是人的生活閱歷及情感表達的第二體徵。如同舞蹈家能以手的形態語言講述故事與觀眾對話，畫面中手的塑造也是人物生活閱歷、生存狀態的一種折射，所以說刻畫好手的形象個性是肖像的又一重點表現對象。表現時，首先要抓住手的動作方向及輪廓線，手掌及各部位關節之間的比例結構、體面要準確到位，尤其是對指形的表現要準確、生動，力求體現出個性特徵。其次，認真比較兩手之間的關係，將手指的具體形象關係及質感關係表現出來。當然手的刻畫不要"喧賓奪主"，應與臉部相協調，要表現得體，不要瑣碎。

上　圖3-46 《遠望》 作者：吉姆·史丹利·伯納爾　乾淨俐落的運筆生成潔淨的色塊以及整體的黑白對比，使得畫面單純而整潔。舉手遠眺的動作在單純的畫面空間中極具動感。手與臉部的關係處理也將強烈的光感表現出來。

左下　圖3-47 《豆蔻年華》 作者：李亮之　畫面表現了小女孩用手背拄著下頜，抬頭遠眺的自然狀態。畫家將主要表現精力放在對象面部與手的動作處理上，流暢的人物動作以及色彩上微妙的調子刻畫，使整個畫面呈現出清新的意味與情調。

右下　圖3-48 《吸煙男子》 作者：馮信群　畫面表現了民工握手點煙的動作，為了生動呈現這一動作，畫家對人物的頭、手均進行了細緻的刻畫，把一個勞動者的生活痕跡表現得恰到好處。

3 · 人物膚色與衣服質感的關係表現

皮膚的色彩質感與不同布料服飾的色彩質感表現是水彩語言的重要組成部分。為了表現皮膚、衣服等不同物象的質感，可採用多種表現技法，時而採用清晰的短筆觸，時而用濕畫法獲得微妙的調子，時而則在乾底上擦蹭出來體現粗糙的質地。總之，不同的質感，用色的方式及表現技法也不盡相同，表現方式的多樣性也使得畫面獲得豐富的視覺效果與藝術感染力。

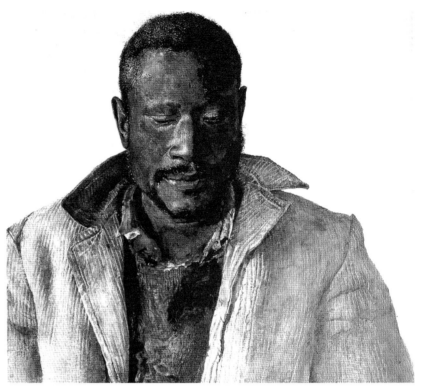

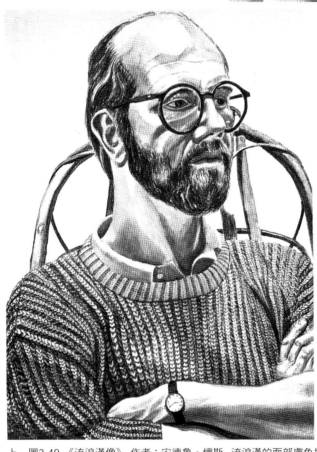

上　圖3-49 《流浪漢像》 作者：安德魯·懷斯　流浪漢的面部膚色採用層層罩染的方式畫得層次豐富，頭髮在乾底上擦出來，紅毛衣用硬毛筆在光紋紙上用濕畫法抹出肌理，條絨外套的布紋畫得很仔細，形成一粗一細的對比，表現了物象質感的豐富性。
左下　圖3-50 《穿毛衣的男人》 作者：帕爾斯坦　作者重點刻畫了對象的毛衣質感，毛衣的紋路走勢與編織結構都作了詳細的交代，與人物光滑的皮膚形成對比，在視覺上營造出抑揚頓挫的節奏感。
右下　圖3-51 《喀什街頭的乞討者》 作者：馮信群　老漢頭部、雙臂彎曲的動態產生環抱畫面視覺中心的合力，集中對厚厚的軍大衣、右肩布袋與斜跨皮包進行質感對比，既表現出冬日衣服的厚重又加強了老漢身背重物的負重感。

4 · 為對象設計帽子、服飾等配飾

　　服飾、帽子等配飾與對象年齡、膚色、氣質、職業特徵、生活經歷、地域特徵、民族習俗有著很密切的關係。不同著裝及配飾的設計有豐富主題的作用。

　　在表現服飾的過程中，帽子、服裝的款式風格，服飾的肌理效果，均有展示表現技巧的空間，所以很上畫。首先將服飾的具體結構關係，尤其是褶紋的來龍去脈、疊壓關係及強弱虛實變化表現出來。其次，注意服飾特點及質感關係的表現，根據不同質地的服飾選用合適的表現方法。帽子的處理要考慮與頭部的協調性。最後，服飾、帽子等配飾的處理一定要考慮與頭部形象、膚色的協調關係，無論是豐富主體還是烘托主體都要以整體統一為重。

上　圖3-52 《戴帽牛仔》 作者：威廉姆·麥松　為了凸顯牛仔瀟灑的氣質，畫家對人物帽子、綠圍巾進行了濃墨重彩式的描繪，一頂帽子壓住少年俊朗的臉頰，飄逸的綠圍巾將牛仔性格中的豪邁表現出來。

左下　圖3-53 《俄羅斯少女》 作者：馮信群　毛線帽子、厚厚的圍巾包裹住少女紅撲撲的臉蛋。在表現帽子、圍巾的鬆柔質感時，有意降低帽子、圍巾的色彩純度，凸顯少女凍得紫紅的膚色，讓人感受到了冬季的寒冷。

右下　圖3-54 《地捫侗寨姑娘》 作者：馮信群　服飾的表現也是體現形象的關鍵，用速寫的方式對女子身上極具民族特色的花紋、頭頂飾物進行了視覺記錄。

5・畫面構圖

　　人的社會性決定了他不能離開社會及周圍的環境而獨自存在，環境可以塑造人、改變人，人物的本質與環境發生關係。所以絕不能忽視環境的表現因素，它是一個人生活的許多章節寫照，通過閱讀它可以幫助你更深入地瞭解刻畫的形象。

　　畫面的可視性，實際上就是周圍環境因素的烘托。畫面背景看似只是人物形象的烘托及陪襯，但如果草率概括或者忽略對待往往會給人留下不完整或習作的印象，巧妙得體的背景處理往往也是表達人物個性思想及內心世界的有利手段。創作中，畫家為了達到"傳神"、"寫真"的目的，有時會調動一切可行的道具及藝術手段，或通過對人物周圍的環境景物進行烘托渲染，或增添一定的情節內容等等。

左上　圖3-55 《吧台邊飲咖啡》 作者：阿奈・威斯特曼　畫家用醒目的紅色描繪前景大比例局部人像，與處於畫面中心的白衣男子形成了一個縱深的空間，新穎獨特的畫面構圖產生一種現場感。

右上　圖3-56 《被遺棄的人》 作者：斯蒂芬・司各特・楊　畫面中虛空間的分量非常重，畫家在人物面前留下大片虛空間，並將人物形象亮色輪廓映襯於暗色輪廓中，使背景尤為引人注目。虛空間的設置處在灰藍色的畫面基調中，烘托出絲絲傷感。

左下　圖3-57 《陽光下的女孩》 作者：安德魯・懷斯　中心人物安排在畫面右下角，以深色的背景襯托人物，左側淡色的背景則起到平衡畫面的作用。這樣的構圖形式既出人意料又產生出一種穩中有變、動靜結合的感覺。

右下　圖3-58 《早餐》 作者：周剛　將主體人物置於右側使畫面重心刻意右傾，左側的方桌上擺放零星的食物調節視覺平衡。深重色調背景在烘托主體的同時對畫面進行黑白構成分割，分散的畫面結構顯示出一種閑散的動感態勢。

二、半身人像的寫生與表現步驟

半身人像寫生與肖像畫寫生的大體步驟與方法相似，只是由於表現對象的角度與側重點的不同，在起稿與著色時有所不同。畫幅的大小變化與水彩的快乾特性，在上色的步驟和具體方式方面會略有變化。

1‧抓住坐姿動

半身人像起稿，先用鉛筆勾勒出人物大的動作線和輪廓線，將人物頭部、肩寬、坐姿動作的位置以及頭與手的位置比例標出。五官各部位的大小位置及五官特徵點到為上，重點標出主要的明暗轉折關係即可。服裝的描繪要準確、簡練，忽略細小的衣紋變化，勾勒出體現人體結構與動作的衣紋轉折，注意要主線清晰，符合人體結構、比例。與肖像畫表現對象不同，半身人像結構複雜，頭部、肩部、軀幹、手臂、雙手甚至於大腿的不同朝向都會形成豐富的形體結構空間變化及明暗關係變化，起稿時除了人物五官特徵、坐姿動作、比例結構的準確外，規劃畫面明、暗、灰的節奏關係也是這一階段的重要內容。標出明暗交界線的形狀及位置，合理安排亮、灰、暗及投影的位置。

2‧捕捉色彩印象

著大體色前，可先用噴壺在紙上灑一層水，保持紙張濕潤，因為半身人像通常都較肖像畫的畫幅大，保持紙張的濕潤，方便大面積鋪色。上色的順序是由淺及深的著色過程，可先從人物亮部的光源色畫起，迅速將畫面的大體色彩關係鋪開，受光面與背光面的冷暖色彩變化，人物膚色、服裝及環境背景的主要色彩傾向要在此階段確定。不必考慮過多的細節刻畫，人物輪廓與周圍環境的界限甚至不必刻意區分，重點捕捉對形象的新鮮色彩印象與感受。

3‧大膽塑型小心收拾

在大的色彩基調完成後，可進行五官、服飾、手的形體塑造了。形體的塑造從形體轉折面畫起，從形體的明暗交界線畫起，考慮好受光面與背光面的冷暖變化及水彩的乾濕明度變化，色彩對比可以強烈一些，待深入刻畫時再將色彩調準。這一步要注意乾濕適合，講究水分的運用及筆觸筆法，形成大的虛實與生動的色彩變化效果。要注意，形體塑造階段避免猶豫拖沓，從整體出發，大膽地進行形體塑造，小地方即使畫壞了也別去管它，留待下一階段收拾。

4‧深入結構與細節刻畫

人物的深入刻畫，實際上是深入結構與細節的刻畫，在強化畫面視覺中心的過程中，使畫面色彩逐漸豐富，形象更加深入的過程。這一階段，根據畫面需要，有重點地對畫面的主體部位或人物的配飾進行局部和小塊面的深入細分，可對面部五官和手部進行重點刻畫，可先從感興趣的地方開始，也可以從最容易表現的部位入手，但要整體與局部相互照顧。切忌，深入刻畫要照顧到整體的色彩傾向，考慮與整體的協調。五官細節的增加要注意透視關係，色彩變化不應太豐富，要注意與服飾和背景的色彩關係，既要與背景的表現有距離，又要考慮整體的協調性，兩者畢竟同處在大的環境中。深入刻畫過程中，水色的控制、用筆的方向與力度、色彩的乾濕變化都比較講究，需要悉心刻畫。

5‧縱觀全局，全面調整

隨著細節的逐步豐富，我們需要適時跳出對細節的一味追求，縱觀全局，全面調整，保持畫面的整體感。檢查與審視畫面中頭部刻畫與整體色彩的協調性，手的表現是否乾淨俐落，手部的整體明暗與色彩是否與頭部的色彩形成呼應，服飾、背景以及手臂、大腿等結構、轉折是否表現得簡潔準確，色彩清楚明快。背景主要起到烘托人物形象與氣氛的作用，在畫面中的分量是否合適，是否處於服務人物主體的位置。任何影響整體效果尤其是削弱主體的所謂精彩細節要堅決刪除，調整畫面的色彩基調，將不協調的色彩因素減弱或修正。

左上　圖3-59 《花襯衫》 作者：比爾・詹姆斯（美國） 畫家用短促的小線條筆觸表現對象，短中又不失變化，有些甚至接近點的方法來表現形象要素。最引人注目的碎花襯衣，花而不亂，雜亂繁瑣的花紋絲毫沒有影響畫家對整體感的把握。

右上　圖3-60 《著衣女子》 作者：查理・雷德（美國） 簡潔而跳動的筆觸似有一股激情貫徹始終。白色衣裙的刻畫，看似隨意但又筆筆到位，不僅將人物的結構動作準確地體現出來，連風吹動衣裙飄動的動作都惟妙惟肖地呈現在觀眾眼前。

左下　圖3-61 《站姿女子》 作者：阿奈・威斯特曼 畫家以人物頭部為重點表現對象，細膩的頭部運筆方式與衣服及背景的運筆產生很大的反差，在一緊一鬆的形體輪廓節奏中，盡顯畫家大氣嫻熟的表現技巧。

左上　圖3-62　《銀手鐲》　作者：凱利（美國）　以細膩的手法對
人物面部及手進行"實"處理，與粗獷的背景、著裝表現手法
形成很大的反差。畫面節奏在大明大暗、大虛大實的對比中產
生一種張力。

右上　圖3-63　《流浪者》　作者：薩金特　左下方斜射的光線表
現老人的自然狀態。緊鎖的眉頭，微微斜靠的身體動作在畫家
一鬆一緊的運筆當中生動準確地刻畫出來。

左下　圖3-64　《莫娜與卡琳》　作者：佐恩　畫面色調統一，老
人與小女孩的裝束在統一的褐色調子中又有多層次細緻的明暗
色彩對比，產生一種樸素而真切的美感。小女孩活潑的神情與
祖母凝重的神態形成動靜間的對比，使得畫面親切而感人。

《坐著的印度男子》作畫步驟：

圖3-65　步驟一：用鉛筆起稿，確立畫面構圖。注意人物與背景的構成關係，頭與肩膀的動作關係以及頭與手比例關係的協調性。

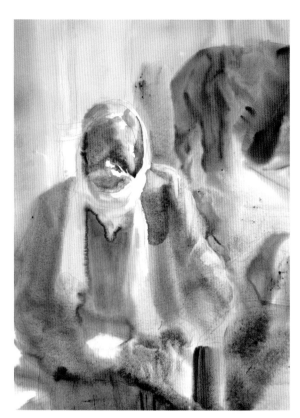

圖3-66　步驟二：用水濕潤畫紙後，採用大筆觸，趁濕將人物色彩、衣服色彩及背景的主體色調迅速鋪開。

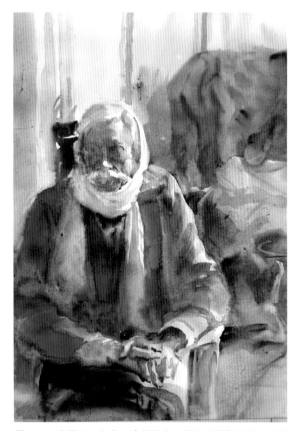

圖3-67　步驟三：在上一步基礎上，將人物面部大體明暗變化、衣紋及圍巾的走勢作進一步細化，背景物象也隨之統一深化。

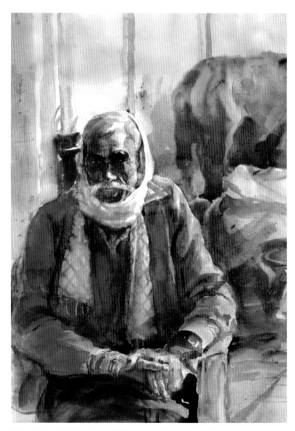

圖3-68　步驟四：明確畫面的視覺中心，並予以重點刻畫。五官各部位的形體塑造，坐姿人物的動作，頭部與手的主次關係都要一一表現出來。

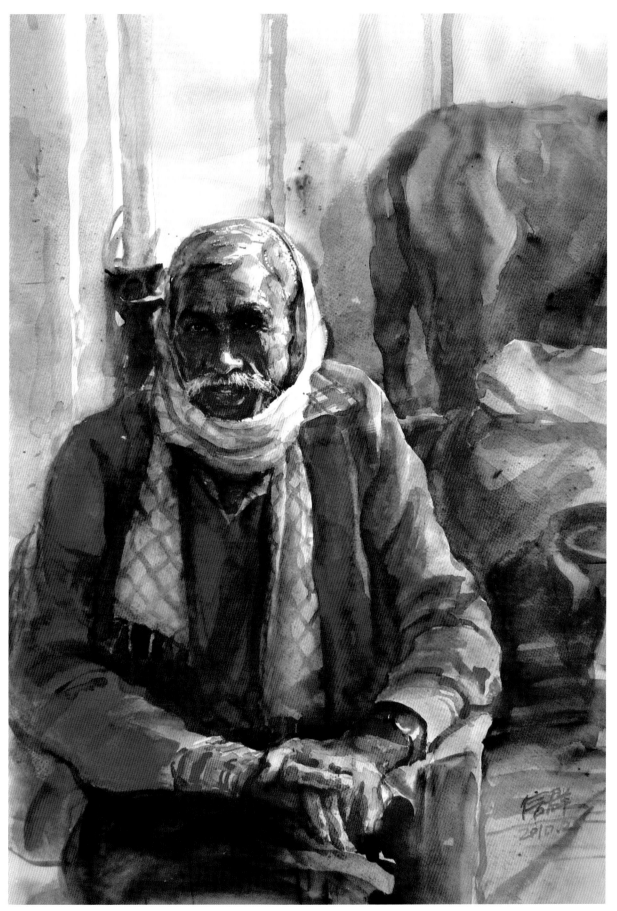

圖3-69　步驟五：調整畫面關係，進一步突出視覺重點。深化老人深邃的眼神，古銅色的健康膚色表現。放鬆周圍背景的處理，與面部形成層次上的主次及節奏對比。

《畫家邁克》半身人像作畫步驟：

圖3-70　步驟一：用鉛筆線條勾勒出人物坐姿及五官、手的基本造型。

圖3-71　步驟二：用大筆鋪設畫面的色彩基調，畫出臉部的主要轉折面及黑色衣服的動作褶紋線。

圖3-72　步驟三：進一步畫出頭髮及五官基本形和頭髮關係。

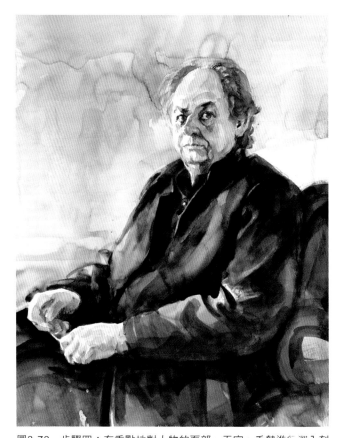

圖3-73　步驟四：有重點地對人物的面部、五官、手勢進行深入刻畫，黑色皮質衣服的質感也作進一步表現。

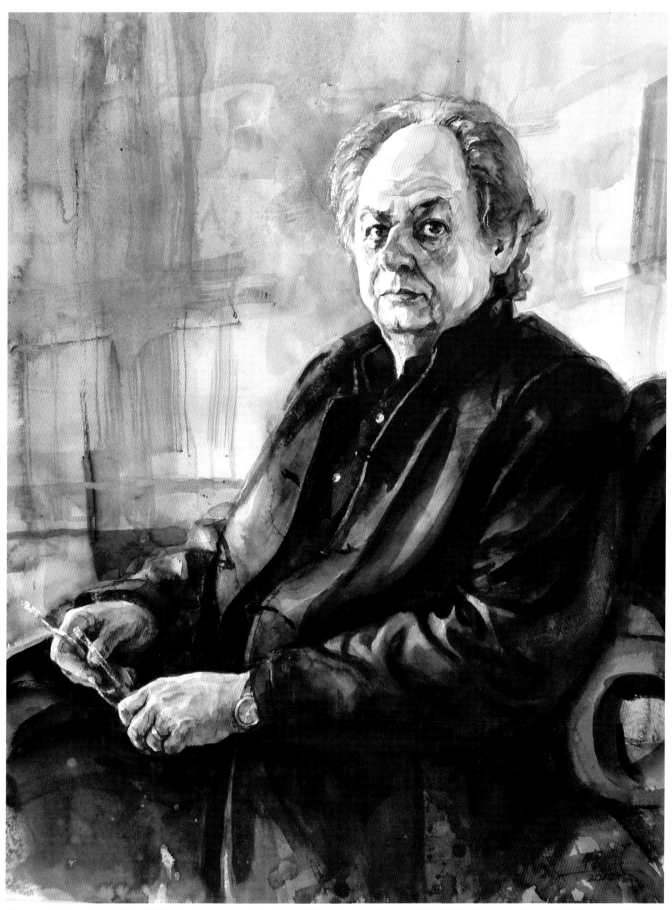

圖3-74　步驟五：對畫面進行整體調整。強化眼神、五官及手的細微變化，對背景也進行深淺變化的概括處理。透明的膚色與深色的衣服形成強對比。

《帕米爾少女》半身人像作畫步驟：

圖3-75　步驟一：用鉛筆將人物的外輪廓及坐姿勾勒出來。

圖3-76　步驟二：著大體色，注意紅、綠、黃三種服飾的對比與明暗關係的處理。

圖3-77　步驟三：用深色畫出背景的大關係，處理好背景與人物的色彩對比，刻畫臉部的結構特徵和明暗關係。

圖3-78　步驟四：頭巾的花紋表現，強化臉部塑造。

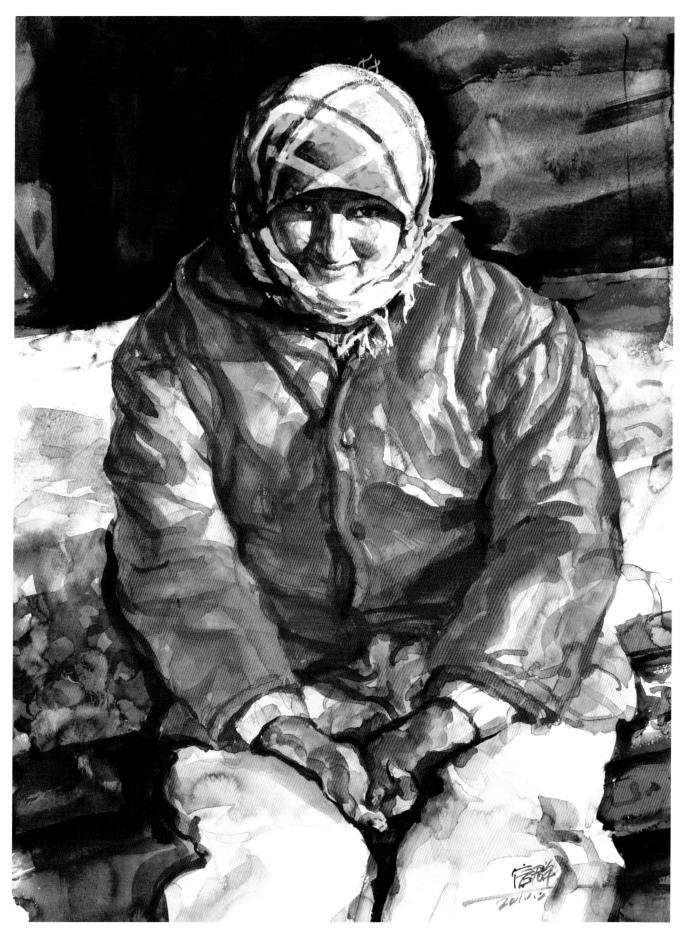

圖3-79　步驟五：面部表情的細微處理刻畫，衣服紋理及面料反光質感的表現。統一調整畫面，強化畫面的視覺感。

第三節　水彩全身像的寫生與表現

　　與半身像不同，全身人像寫生增加了不少表現的內容與範圍，人物的動態與姿勢、少女的陰柔美、男性的陽剛之氣、兒童的純真、老人的滄桑都是畫面形象刻畫的主體。全身人像表現中，不光要考慮人物外形特徵、性格身份的塑造，背景、道具以及人物的動作與表情協調，頭、手、腳與身體及畫面的協調性都是要考慮的重點。

一、著衣人物的表現要領

1．形象特徵的塑造

　　人物形象特徵包含人物的外貌特徵、體形體態、外形比例、性格特徵、鮮明個性等等。在塑造人物形象感的過程中，五官特徵的把握只是形象特徵的一部分，那些極具生活化的人物外形輪廓，如彎腰的姿態、舒展的身姿、落落大方的動作都可能成為人物身份、性格特徵、生活境遇的折射，會讓人強烈地感受到來自生活最真實的情感表達，這何嘗不是最好的形象特徵語言。

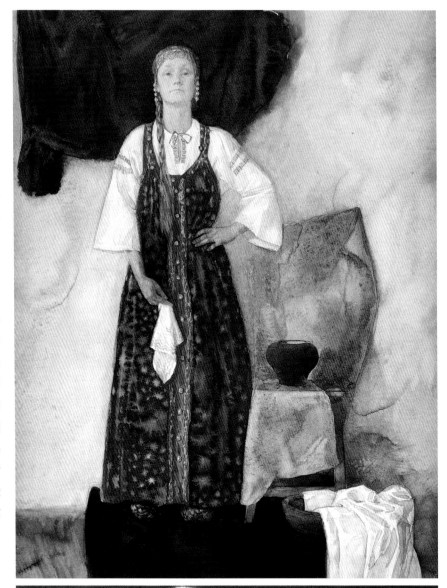

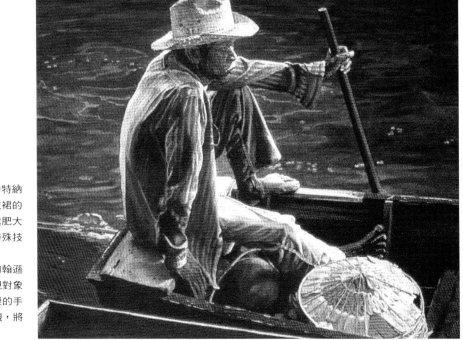

上　圖3-80 《著衣女模特兒》 作者：勃特納留克　模特兒消瘦單薄的形象特徵通過衣裙的刻畫表達出來，畫家刻意描繪了服飾寬鬆肥大的視覺感受，裙子上的花紋採用撒鹽的特殊技法生成。

下　圖3-81 《漁民》 作者：埃德溫·約翰遜　畫家為人物設置的工作環境及道具對體現對象的形象特徵起到了很好的烘托作用。拿槳的手結實而有力，與人物黝黑的膚色相互映襯，將人物的職業特徵強化。

2・姿態與重心

人體重心是頭、軀幹、上肢和下肢等重力的合力作用點，在表現人物各種複雜動作時，找出人體重心線、支撐面、穩定角等是分析和理解人物動態的重要因素，是反映人物動態特徵的基本點。

對重心線的把握技巧是，正面人體的重心可以以頸窩為標準；背面人體的重心可以以第七頸椎為標準；在雙腳吃重的情況下，重心一般在兩腳之間或略偏向多吃重的腳的一邊；在基本單腳吃重的情況下，重心的垂直線會落在吃重腳的內腳踝骨；坐姿時一般以胸廓的中心點為重心。

圖3-82 《克理斯蒂娜》 作者：阿奈・威斯特曼　女子胸廓與臀部扭動成S形，將上身的受力點放在右側臀部，左側腿部垂於椅子下。左腿的失重感與右臀的受重感形成相應的力量互襯。

左　圖3-83 《古老的風標》 作者：阿奈・威斯特曼　女孩身體微傾，有種失重感，通過手臂與椅子的支撐將力量平衡。表現時，畫家將小女孩身體各部位受力與否的力度感拿捏得自然而得體。

右　圖3-84 《坐著的貴婦》 作者：惠斯勒　人物右側臀部靠於椅凳上，肩與臀形成相反的力量，靠椅背與手臂進行力量制衡。畫家提亮右臀的色彩明度進一步加強施力度，肩部則漸融於背景中，虛實、明暗間的色彩對比使力量間的輕重緩急得以在全身貫通。

3．頭、手、腳與身體的比例關係及協調性

　　在全身人像寫生中，人們容易關注五官的表現，往往輕視人物動態及反映動態的手、腳、衣紋等視覺元素。在表現全身的人物畫中，頭部及五官在畫面占據的位置肯定要比在頭像畫中小得多，而手、腳與頭部同樣成為畫面的重要構成要素，手、腳的動作擺放與身體的協調性，頭、手、腳的主次關係把握及層次處理都需要有意識地關注。軀幹與頭、手、腳生成的動態語言往往也是表達微妙情感的重要方式。

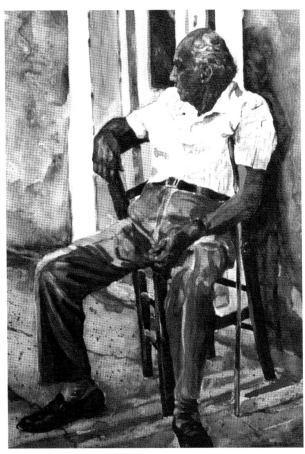

左上　圖3-85 《週末下午》 作者：伊麗莎白·H.普拉提（美國） 頭、手、腳的組合關係形成畫面空間透視的縱深效果。畫家拉開手部與腿的空間距離，將其透視關係準確到位地表現，畫面也在左右手及左右腿間生成空間層次。

右上　　圖3-86 《傑奎琳》 作者：查理·雷德　人物的頭、手、腳形成A字形，使畫面構圖穩定。畫家重點對人物頭部進行刻畫，手部順著動作一揮而就，鞋子與投影則一筆帶過。畫面完整統一且很好地體現人物動作張力。

右下　　圖3-87 《母與子》 作者：馮信群　畫面中，相互交織的頭、手、腳成為體現情感的線索，將人物間的親密關係生動有趣地聯繫起來。

4·人物與道具、背景的畫面關係

　　道具能使環境更加生動有趣，桌子、椅子、花瓶和懸掛物品不僅能起到平衡構圖的作用，對畫面氛圍的營造也起到重要的補充作用。道具、背景氛圍的營造不僅是佈置道具位置的過程，顏色和整個色調的搭配也會大大影響人物的表現。不同顏色、圖案質地的襯布會產生不同的色彩氛圍，選擇時最好挑選那些與你要表現的總體色調和顏色組合最搭配的顏色和背景。襯布的圖案及道具款式的風格選擇也要與人物身份、性格的表達相符合，切不可張冠李戴，弄巧成拙。

左　圖3-88 《躺著的女子》　作者：穆林斯·克雷格　女子的睡姿非常具有張力，為了強調這種動作感受，作者在處理背景時用筆十分講究，放射式的筆觸向外擴充，很好地陪襯了人物動態張力。

右　圖3-89 《印度街景》　作者：馮信群　將人物融入場景中，畫面裡的兩位印度婦人只占據了左側一角，略微傾斜的角度很有動感，與熱鬧的街景相得益彰。

左　圖3-90 《陽光下的老婦人》　作者：邁克爾·惠特裡斯　畫家精心設計了人物周圍的道具及背景。將人物安排在畫面右側，左側留出一大片空間來設置道具，道具的形態結構與人物產生別具一格的構成效果。

右　圖3-91 《晨光》　作者：馮信群　將女子放入可視性的空間中，悉心營造了人物周圍的環境氣氛，斜射下來的晨光照射在女子身上，產生一種愜意舒適的感覺。

二、著衣人物的寫生步驟：

著衣全身人像的寫生方法與步驟同半身人像基本相同，只不過要表現的內容更多。從構圖的設計到鋪設色彩關係，從對人物形象特徵的把握到細節的處理，從對頭、手、腳的刻畫到對身體協調性的控制都需要在作畫過程中一一考慮。

1．設計畫面構圖

抓住對模特兒的第一印象，迅速確定模特兒的動作、體態特徵及位置，設計好畫面的構圖。

起稿階段，最好以長直的線條，將人物的動作、形體特徵及主要結構轉折線勾勒出來，不要拘泥於五官及服飾細節的刻畫，在檢查完人物大的比例關係正確後，可將頭、手、腳的體塊關係及衣紋大動作線描繪出來，但不能過於瑣碎，以免在鋪設大體色彩關係階段放不開手腳。背景及模特兒附近的道具物品也是畫面構成的重要組成元素之一，將它們外形輪廓安排進畫面，觀察與人物外輪廓的比例、位置是否得體，注意畫面的構成感及主次關係的協調性。

2．鋪設色彩關係

面對複雜的畫面內容，鋪設色彩關係時一定要樹立大局觀念，抓大放小。

鋪設整體色彩關係，一般由淺到深畫起，先用濕畫法將人物全身大的形體起伏變化以及不同姿勢下塊面間色彩冷暖變化及明暗變化概括出來，這一階段不能把局部畫得過細，用整體的色彩塊面來概括形體間的塊面轉折。

人物受光部和背光部的色彩關係一定要大膽地拉開對比，這對於畫面的力度、體積以及縱深感的表現極有幫助。此時用色要相對飽和，水分要充足，要保持色彩的清新感。遠看基

本團塊形成，對象的基本特徵也具備，就算大功告成。

3．人物塑造層次感的把握

在大體色鋪設完成的基礎上，從整體入手塑造形體特徵，畫出各個部位的相互色彩關係，注意畫面層次的把握。可從頭部開始，將頭、頸、肩、手、膝蓋以及腳部的塊面關係、色彩關係依次刻畫出來。注意脖子的體積方中有圓，圓中有方，並要明顯推到下巴後面，肩部要畫出厚度並要能將其與脖子的穿插關係表述到位，手比較起半身人像來沒那麼突出，但一定要安排好位置，膝蓋的體積與腿、腳的透視變化都要通過形體的塑造顯示出來。

4．細節的處理

細節的刻畫是打動觀眾的重要因素，表現得當，能大大提昇畫面的視覺魅力。

隨著畫面的不斷深入，你會發現許多細節都很引人注目，如眼睛、手的形態，服裝的配飾都能誘發你深入表現的衝動。這時，你要保持清醒的頭腦，在將頭、頸、肩、手、腳部細節、服飾的特色依次刻畫出來時，要分清畫面整體的主次關係及層次、虛實的協調性。有的地方可以重點深入刻畫，而有的地方可以點到即止。如五官的刻畫中，在重點深入眼神、口角等處時，耳朵、鬢角、下巴與鼻子的刻畫既要畫得準確到位，又要含蓄內斂，其深入的程度要與眼神、口角拉開距離。

深入刻畫階段，用色要盡量飽和，盡可能少用水，可用多種技法相結合的手段將不同特徵、不同質感的對象真實地表現出來。刻畫時注意與其他次要的地方對照起來畫，切忌孤立地進行細節的刻畫，記住任何時候整體關係都是首要步驟。

5．整體協調畫面

調整協調畫面階段，與細節深入刻畫不同，應該多比較、多觀察，協調畫面的整體關係。在進行大的明暗關係對比時調整局部的色彩冷暖關係、明暗關係，在突出主體的過程中考慮畫面的節奏感與層次感，在描繪微妙的細節變化時考慮細節與主體形象的協調性。

左上　圖3-92　《樹林中》　作者：安德魯・懷斯　畫家對畫面構圖進行了認真斟酌，包括人物環境、黑白空間的安排。在大面積暗色的樹冠中露出小空檔，產生透氣性和鬆動的感覺，來調節構圖的空間對比。

右上　圖3-93　《山上的吉普賽人》　作者：佐恩　作品繪於色紙上，採用不透明的水粉加以輔助表現。人物衣紋處用筆灑脫、豪放而概括，從而使衣服的褶皺產生錯落有致的平滑色塊，在明朗的明暗節奏下，給人以乾淨、俐落的視覺感受。

右下　圖3-94　《卡羅爾唯一的衣服》　作者：阿思・韋斯特曼（美國）　作品表現一位女士正在試衣服的情景，畫家著意表現人物與室內環境的關係，並借助室外射入屋內的光線為畫面增加色彩，使人物與周圍的玻璃衣櫃、牆壁、地毯構成對比與和諧的關係。

《普及島的度假者》作畫步驟：

圖3-95　步驟一：用鉛筆勾稿，注意兩個人物間的前後關係及畫面的構成感。

圖3-96　步驟二：先描繪人物的膚色，然後將背景的顏色迅速鋪上，確定畫面的主基調。

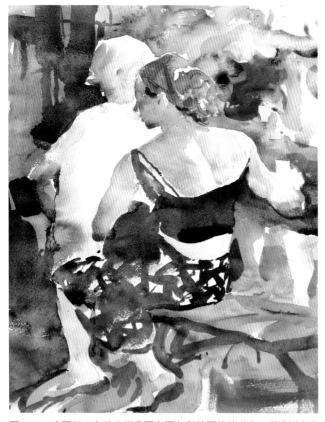

圖3-97　步驟三：在確立好畫面主要色彩基調的基礎上，塑造近處人物膚色的明暗關係和服飾的色彩基調。皮膚色彩及服飾的轉折關係要與背景相統一。

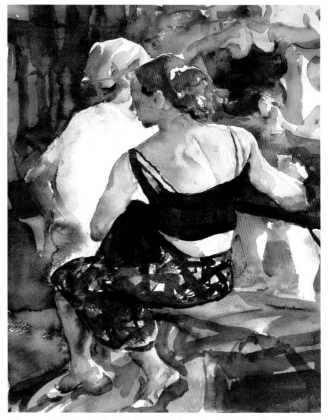

圖3-98　步驟四：強化主次關係，在上一步驟基礎上，進一步深入刻畫形體，人物及背景形體也盡量具體化。

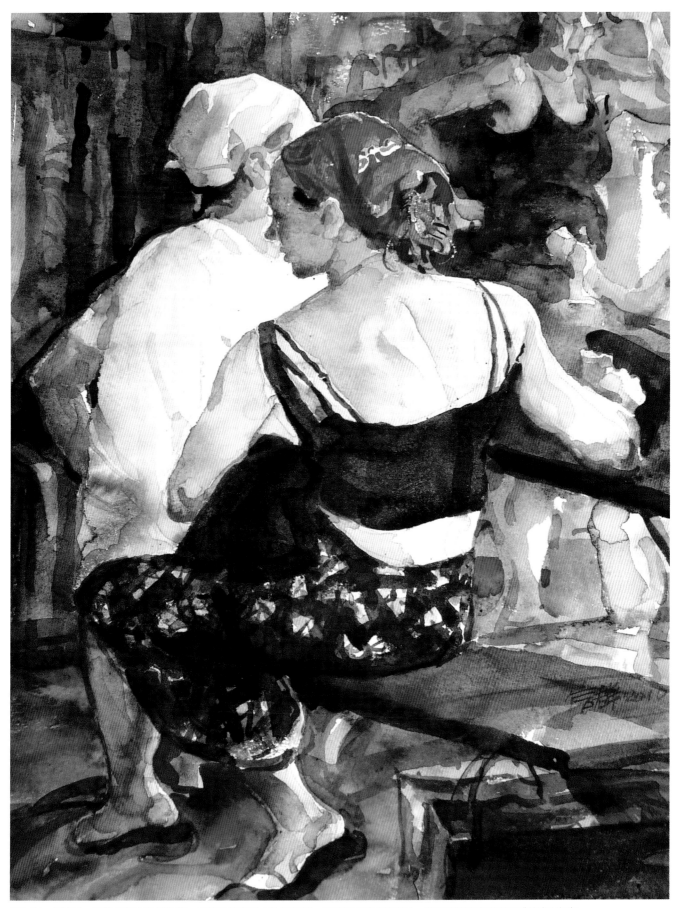

圖3-99　步驟五：突出主體人物的塑造，處理好與背景人物的關係，增加畫面的明度對比，表現出閒適而富有動感的畫面氣氛。

《候機室的女子》作畫步驟：

圖3-100　步驟一：鉛筆起稿，確立畫面構圖和人物的坐姿關係。

圖3-101　步驟二：先打濕畫紙，趁濕畫出人物皮膚色，並用大號底紋筆鋪出背景的大關係。

圖3-102　步驟三：待第一遍顏色乾後，陸續銜接出人物服飾、頭髮的顏色，背景的層次可以再豐富起來。這一階段在半乾半濕的狀態下完成，背景中的水跡增加了畫面的層次感。

圖3-103　步驟四：以頭部為重點塑造人物形象，注意臉部色彩的冷暖變化及眼神的描繪。

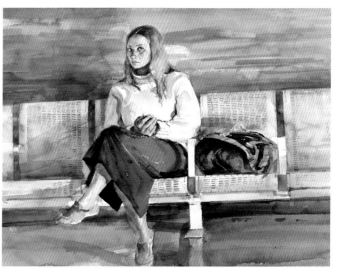

圖3-104 步驟五：進一步塑造人物整體形象，塑造頭、手、腳的主次關係，並畫出右邊包的基本色。

圖3-105 步驟五：深入刻畫形體特徵、人物背景、座椅結構及光影關係，隨時關注畫面的整體感，深入刻畫是在整體的環境中進行的。

圖3-106 步驟七：恰當地處理人物、道具和背景的關係。審視畫面色調的協調統一性，以及人物造型的生動性及面部刻畫是否傳神。

《街頭的塞族婦女》作畫步驟：

圖3-107　步驟一：用鉛筆和色彩勾出人物的基本造型結構。

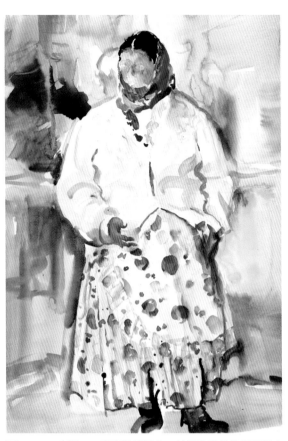

圖3-108　步驟二：畫出臉部基色，並用游動的色調畫出衣裙、頭巾的色彩結構關係，鋪上背景基礎色。

圖3-109　步驟三：畫出面部五官的基本形，加重背景色調，襯托人物形象。

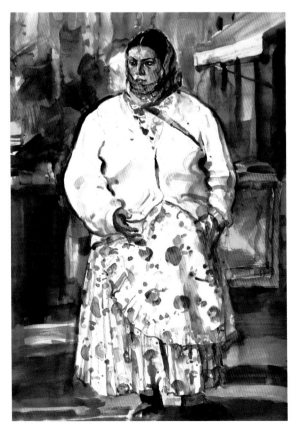

圖3-110　步驟四：深入刻畫面部神態，衣飾的結構、紋理進一步深化。

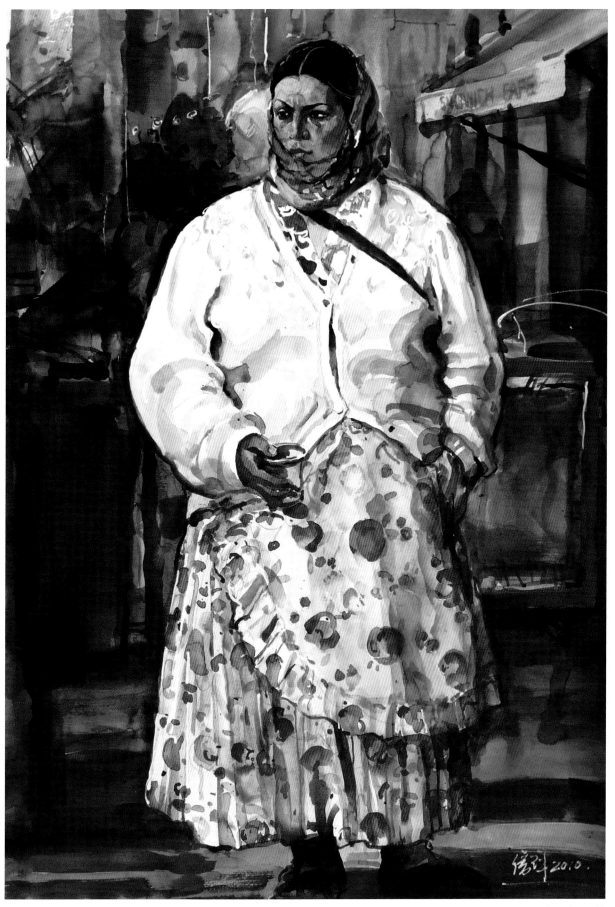

圖3-111　步驟五：畫面經過整體感的調整處理後，街景氛圍與人物特徵表現形成呼應，衣服與裙子的微妙色彩變化在富有線型的筆法下充滿動感。

第四節 水彩人體的寫生與表現

人體蘊含著豐富的體面轉折節奏變化，心迷意亂的線條、鮮活醉人的色彩變化，不斷誘發藝術家的創作神經及創作衝動。然而用水彩來畫人體，其難度相當大，即便是經驗豐富的畫家，一提起水彩人體寫生也不禁為之慨嘆，因為人體寫生同嚴謹的造型緊密地結合在一起，而水彩透明畫法的難以修改，水性的難以控制特點決定水彩人體要做到形色之間的完美結合實屬不易。一直以來，水彩人體的表現被視為藝術創作的難點課題。要畫好水彩人體，需經過一個較長階段的基礎造型和色彩能力的培養以及水彩畫技巧的訓練。

一、水彩人體的表現要領

1·體態美的塑造

人物的不同姿態形成的造型及動作變化構成體態變化，人體體態不僅生動、柔和、富於變化，其體積、形態的起伏包涵一種均勻有力，具有彈性的節奏感。特定的體態表達出不同的內心、氣質，含豐富的表情。面對優美、靈動的人體，胸部、臀部、腹部的凹凸、轉折變化就像一曲神秘而動聽的交響樂，帶給藝術家無窮遐想空間及創作動因。

體態美的塑造，注重形體間的節奏、韻律美的表達。人物的不同姿勢引起人體外輪廓線條凹凸、轉折的豐富變化，其中包含微妙的節奏感，光影投射在起伏變化微妙的人體上也會產生豐富的明暗層次變化，這些都是體態美塑造的關鍵要素。

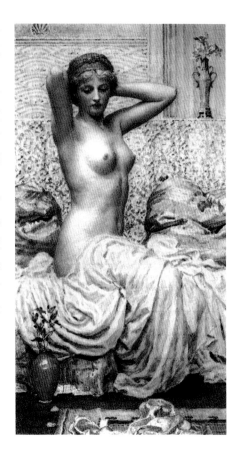

右上　圖3-112 《默特爾》 作者：阿伯特·約瑟夫·默爾（英國） 這是一幅具有古典主義風格的作品，構圖嚴謹完整，人體造型優美，體態豐盈，小筆觸精心刻畫的人體，生成典雅唯美的視覺美感。

左下　圖3-113 《仰視女體》 作者：斯蒂夫（美國） 畫家運用超寫實的表現手法極為精緻地描繪了人物肌膚的彈性質感，在光與影之間將人體動人的體態美演繹。

右下　圖3-114 《維納斯》 作者：威廉·拉塞爾·弗林特 三個人手臂和視線形成環形的動態圈，畫家用較為單純的同類色調表現了形體微妙的素描關係，在整體統一的色彩基調中盡顯少女活潑的體態變化。

2 · 人體色彩的表現

人體肌膚構成人體自然美，每個人膚色中都反映著生命的活力。鮮嫩、滋潤、透明而有光澤的膚色更具生命的感覺。在造型藝術中少婦的膚色，透過皮膚透明的黃色、動脈的紅色顯現出來，在光與影之間由內向外灌注生命的膚色。膚色這種帶著靈魂和生氣的色調也是繪畫色彩語言表現的最大難題。

人體色彩表現，力求含蓄而豐富、典雅而靈性。膚色處理要與周圍光源和環境保持密不可分的關係，任何色彩都不是孤立存在的，任何具體色彩準確程度的判斷都是建立在整體的色彩環境氛圍之中。人體輪廓及體形是極其複雜的肌體，不同性別、不同年齡、不同形體在色彩、線條、塊面上的變化是不能用語言說清楚的。動作的變化會引起人體線條凹凸、虛實、轉折、節奏等的豐富變化，加上莫測的色彩光影及背景顏色，將人體的色彩變得更加豐富。表現人體色彩，要注意觀察頭、胸、腹、腿、足

各部位色彩變化，人體與背景的色彩關係，光源與色彩冷暖變化，色調的明暗、高光和反光的層次過渡也應明確而有節奏。

左　圖3-115 《人體》 作者：克裡斯蒂·加拉格爾　畫家將女人體身體的明暗光影變幻提煉成塊面化的色彩。

右　圖3-116 《女體》 作者：穆林斯·克雷格　畫面中線條與色彩的運用都非常靈活，先以挺拔率意的線條將人體輪廓輕鬆地勾勒出來，人體色彩的描繪在大筆揮灑中一蹴而就，靠暖色色塊間的水色流動生成微妙的人體膚色。

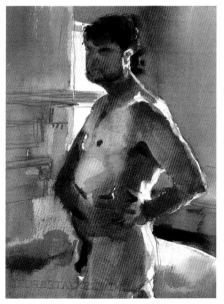

圖3-117 《男人》 作者：穆林斯·克雷格 古銅膚色在濕畫法一氣呵成中暈染而成，濕畫法的處理絲毫沒有影響男人體結實硬朗的形體特徵。

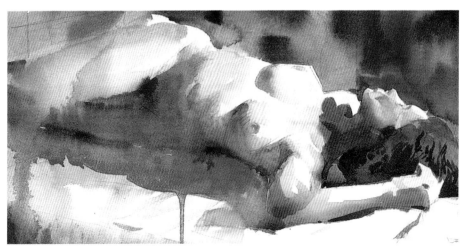

圖3-118 《女體》 作者：穆林斯·克雷格　畫面中人體膚色明暗層次變化強烈，暗部色彩在"重"中又富含許多靈變，從腿部到手臂的暗部形成由冷到暖的節奏韻律。

3‧皮膚質感的表現

　　人體皮膚因年齡、性別、地域的差異形成不同質感的視覺感觀，或光滑或粗糙，或白皙或黝黑，或鮮嫩或枯萎，不同質感的皮膚顯現出不同的可視特徵。

　　表現人體皮膚紋理、光滑程度及反射光線狀況等可視特徵，首先應深入觀察、分析，比較各種不同質感膚色的特點，抓住皮膚質感主要可視特徵及典型部位進行描繪。其次，水彩畫技法多樣，不同的著色方法、筆觸、留空技法的運用會生成質感萬千的形象。如明顯筆觸與不明顯筆觸使皮膚表面平展度產生差異，明顯留白與柔和留白反映光線強弱度的不同，乾、濕畫法生成或柔滑、或細膩、或粗糙的膚質效果，表現時更應靈活和創造性地使用水彩技法。

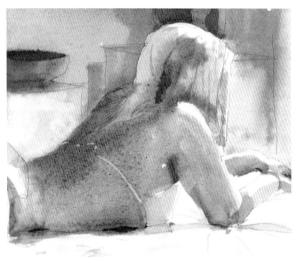

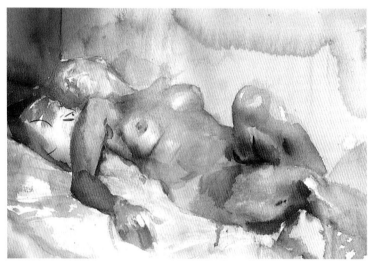

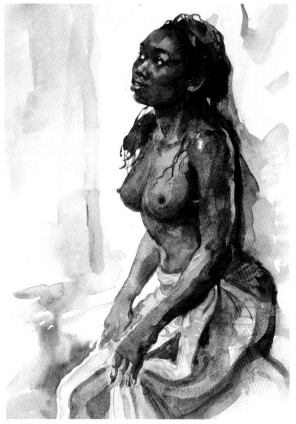

左上　圖3-119　《女體》　作者：穆林斯‧克雷格　女人體背部施色看不見任何筆觸的痕跡，依靠色彩顆粒的沉澱來表現皮膚質感。

右上　圖3-120　《仰姿女人體》　作者：穆林斯‧克雷格　採用濕畫法著色，依靠水色漫流在紙上的肌理來表現女人體的皮膚質感，將強烈光線下的光亮膚質演繹得非常精彩。

下　圖3-121　《半裸非洲少女》　作者：馮信群　為了表現黑人女子黝黑而健康的皮膚質感，著色時特別提亮了胸部的色彩純度，拉開身體與頭部的色彩層次。乾濕結合的表現手法，將女人體結實的膚質特性詮釋出來。

4．人體與畫面的佈局關係

　　畫面佈局要解決的問題很多，不僅包括人體造型與背景的聯繫、明暗及色塊的分布，而且還包括動作的佈局、技法的處理等等。這些方方面面的問題在水彩人體寫生的構圖階段考慮得越詳細，後階段作畫就推進得越順利，這樣能避免形體塑造及深入刻畫對象時手忙腳亂，做到深思熟慮，有條不紊。人體在畫面中作為視覺中心，佈局時必須考慮一些基本規律如均衡與對稱、協調與對比、疏密與穿插等，還要有激動人心的視覺高潮，或是別出心裁的畫面設計以及誘人的色塊構成等等。

　　背景道具及襯布雖然占據畫面的次要位置，但它們同樣是組成畫面的一部分，常常在畫面中起到點綴、連接、襯托人體的作用，幫助主體色彩更加突出、完善，甚至決定畫面色調構成，表現時絕不可草率處理。

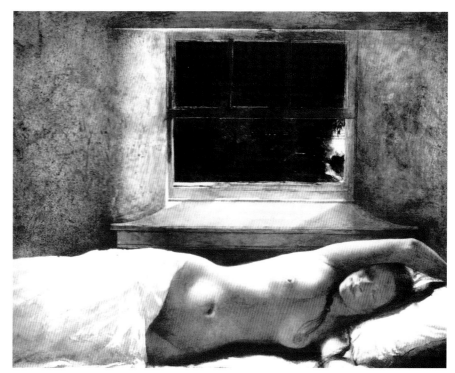

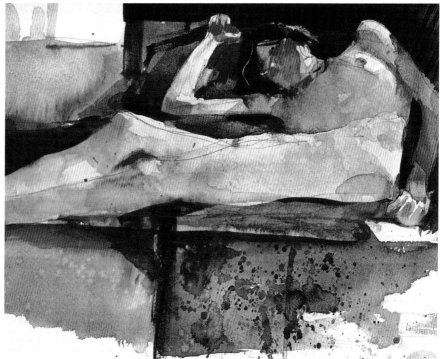

上　圖3-122 《窗前》　作者：安德魯·懷斯　背景中窗戶占據了畫面最中心的位置，將半裸的女人體置於窗戶的下方，光線由窗戶射入女人體上方，產生悠遠的畫面意境。

下　圖3-123 《女體》　作者：查理·雷德　畫面構圖非常講究構成動態感。身體置於畫面的上側，產生一種壓迫感；下方分割出的背景空間色彩濃重，與淡雅的人體膚色形成對照，構成視覺上的抑揚頓挫。

二、人體寫生的程序

水彩畫材料的快乾特性及不易更改性，對人體寫生中色彩過渡與銜接提出了更高的要求。先畫哪裡，後處理甚麼問題必須預先考慮，否則給下一步工作帶來諸多不利與被動，要知道，水彩著色步驟與技法選擇也是決定作品成功與否的重要因素。

1·構圖起稿——人體造型與構圖

人體寫生起稿階段，著重要抓大動作、大結構。放棄不必要的細節，概括地將人體輪廓、邊線交代清楚，注意動態、結構、比例的協調關係及各個大形體間的穿插鉚接關係，如頭與胸部的關係、肩峰和骨盆、膝蓋與腳踝的關係等。站立的人體還應考慮重心線，它是人體是否站得穩的關鍵，通過觀察，充分發掘人體動態的均衡形式和節奏感。構圖階段我們要考慮的問題不僅僅是形體的準確與否，構圖也是一種有節奏、有韻律的變化統一過程。在造型因素繪畫語言上去尋找它們的區別，在實際操作時主動發現人體美的因素，突出主體，提高作品的審美層次和品位。

2·著大體色——色彩基調控制

鋪大色調時，應把注意力放在色彩關係上，首先確定出人體與環境色彩的對比關係，把握畫面的基本色調，採用濕畫法將主體色全面鋪開。先不要考慮人體結構、具體的體塊轉折、素描明暗關係等過多的細節，關注大的色彩關係。此階段作畫要簡要概括，抓大放小，做到大膽落筆，把握大的素描關係及色彩基調。鋪"大關係"時，用濕畫法畫"虛"的部位，要敢於打破外輪廓線，不要在一個輪廓圈裡填色，避免造型的"薄"與"僵"，處理好人體與環境背景的關係。

3·塑造形體——關注結構的變化

在第一遍鋪的"大關係"水色未乾時，便可考慮形體的塑造。隨著畫面表現的深入，結構、解剖、透視、質感、量感等造型因素也要循序漸進地跟上。塑造人體，落筆從要點開始，抓住能顯示人體結構和運動特徵的細節，從形體動作轉折的凹凸的骨點開始，明暗交接面的表現要明確有力，大的形體轉折要乾脆俐落。高光往往是表現人體質感的要素，著色時應小心預留出來。結構中"虛"的部位要趁顏色將乾未乾時，用含水少、含色多的筆觸描繪，這樣既可以獲得輪廓濕潤的過渡，又可防止第二次上色水分過多衝毀底色，造成形狀與色彩的破壞；結構中"實"的關係可待畫面乾透後細心描繪。

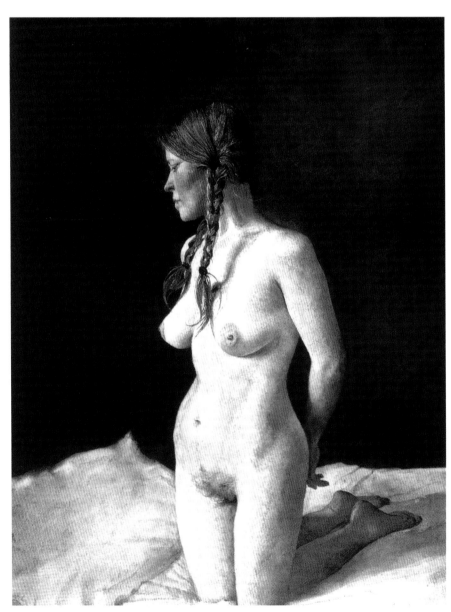

圖3-124 《跪著的女人》 作者：安德魯·懷斯 畫家採用乾筆畫法將人體身上微弱的色調變化都一一呈現。以細膩的筆法、純熟的技巧和變幻的色彩塑造出逼真而生動的女性人體。

4‧深入刻畫——體態美的呈現

　　深入刻畫形體，著重表現人體體態特徵及形體色彩的塑造。在表現形體力量感和體積感的同時還要注意色彩的協調性。操作時，採用乾畫法表現結構中"實"的關係，人體結構、解剖、透視、質感等造型因素都是這一階段需要關注的。技法上，因為關係到在乾透的底色上局部疊加顏色時銜接的技法，此時宜採用乾、濕結合的畫法進行。顏色乾後，如想使色彩再次獲得濕潤的效果，可在顏色未乾時，用清水筆在色彩邊緣或在將要處理"虛"的部位輕輕地接一下，引導色彩獲得滋潤的過渡。深入刻畫人體的精神氣質特徵，有時亦可不以頭像為中心，而表現人體的形體、色彩、明暗、虛實、對比的節奏與韻律，有些局部可適當地誇張，如女性的臀部，以突出女性的形體特點。

　　深入刻畫要注意水分的控制，與第一遍大面積施色時的大刀闊斧、不拘小節相比要有所收斂，做到意在筆先，局部色彩的變化必須服從整體色調的要求。許多人在談及水彩畫深入問題時提到：水彩的靈動與透明，水與色的潤澤清新都需要作畫時繪製遍數越少越好，最好一遍完成。這種論斷當然無可厚非，這是水彩畫最具魅力的特徵，也是技藝純熟的標誌。但對初學者來說是相當困難的，學習和訓練畢竟是需要過程與階段性的。所以，初學者不要被其所困，還是先要把人體畫得深入為好，以防簡單無物，造型空泛。

5‧調整完成

　　在作品接近完成時，越是進入畫面最後的調整階段，越要恢復"第一感覺"，將注意力重新回到整體上來。從整體與局部間的關係到形體結構與色彩的協調性，再進行一次總的藝術處理；強調重要的部位，減弱或省略某些細節，使畫面各個部位之間虛實濃淡、主次繁簡、層次分明有致而又渾然一體。特別要注意人體與背景空間的關係，強調人體邊線輪廓的造型和虛實變化的力度，某些關鍵部位，應以乾脆俐落、生動有力的筆觸加以提煉。作品越是進行到最後，下筆越要慎重。修改畫面，可以用水洗的方法，把錯、髒之處洗掉，乾了再重畫。由於顏色滲入紙中，不可能洗得太乾淨，而水彩顏料又是透明的，重新蓋上的色彩隱約透出底色，色彩會顯得更沉實豐富，因此這種常用的糾錯方法，也是一種技法的補充。

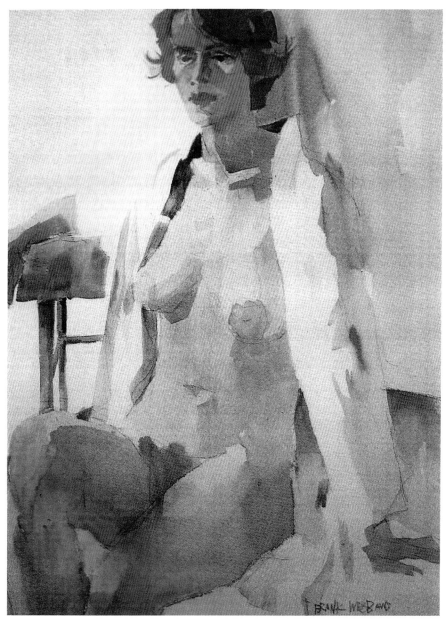

圖3-125 《女體》 作者：弗蘭克‧韋伯（美國） 畫家以輕鬆的色彩塊面塑造女人體的形態。為體現光感，畫家消減了受光處的邊緣線，但仍使身體各部位清晰可見，虛與實的節奏感把握得非常自然。

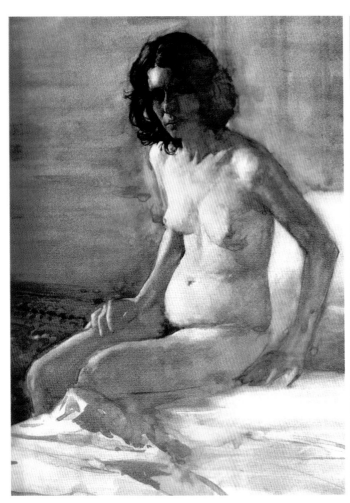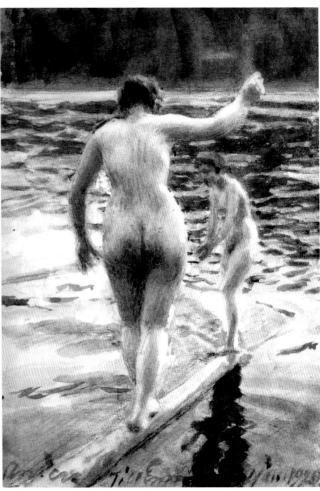

左　圖3-126 《人體》 作者：伯特‧席爾沃曼（美國） 這位坐姿女體姿態自然、結構準確、色彩純淨、色調明快和諧。採用乾濕結合的方法處理虛實變化，真實地表現人物的表情和體態。

右　圖3-127 《平衡》 佐恩（瑞典） 背景波光粼粼的水面處理，畫家用筆自然隨意，混入少許粉質顏料但絲毫沒有影響水彩的特性，並將水的自然形態表現得栩栩如生。人體動態生動，柔和朦朧的邊緣線將人體形態與自然融合，體現出畫家對自然光色的獨到表現力。

圖3-128 《女體》 作者：弗林特 畫家在同類色中尋求變化，巧妙地處理虛實關係，生成優美的形體節奏變化。將水分的乾濕度控制達到極致，既準確表達複雜的形體特徵和塊面的體量感，又將胸、腹、腿部暈染得細膩而微妙，形成古典理想美的體態。

左上　圖3-129　《站立的裸女》　作者：雷蒙·凱利（美國）　將人體置於畫面中間，站立的人體呈現出女性特有的曲線美。背景大色塊烘托出人體細膩的膚質，突出女性的內在美，賦予畫面一定的張力和深度。

右上　圖3-130　《女人》　作者：佐恩　在表現彎腰半蹲時身體的明暗轉折關係時，畫家不拘小節、抓大放小，以概括的手法提煉出形體中大塊面，並在明暗的交替中賦予畫面整體而有序的韻律。

左下　圖3-131　《銀礦般的窗子》　作者：查理·雷德（美國）　通過刮、衝、擦等技巧使畫面生成水色流動之感，人體暖色與環境冷色形成鮮明對比，獲得淡雅輕快的視覺效果。窗戶外形運用濕筆暈染與乾筆勾形的手法顯得格外生動。

《躺著的女人》作畫步驟：

圖3-132　步驟一：用鉛筆將人體動作線及輪廓線勾出，充滿畫面。

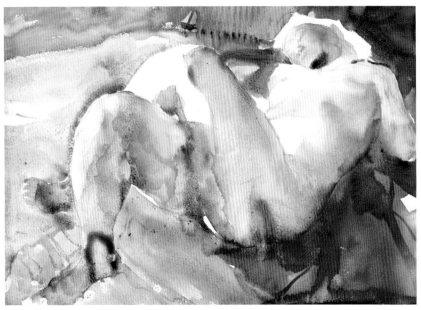

圖3-133　步驟二：用濕畫法上主要色彩，繪出背景色及人體的膚色基調。留出形體光影關係。

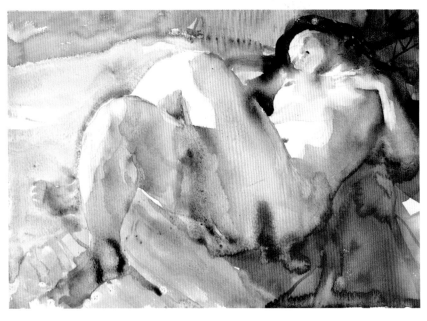

圖3-134　步驟三：在上一步基礎上，根據形體的轉折，進一步將人體色彩豐富。明確頭髮與頭部的色彩關係。

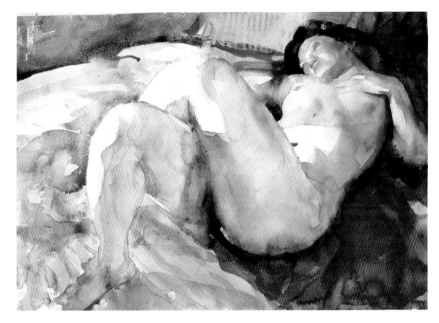

圖3-135　步驟四：深入塑造人物形體，注意動作及
體態美的表現。

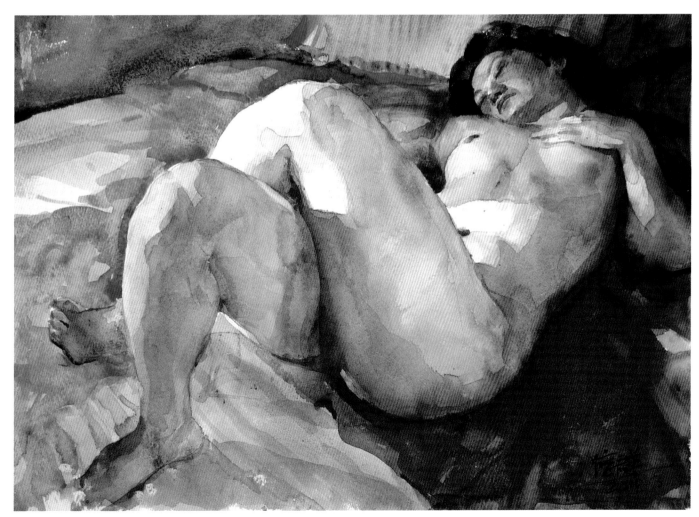

圖3-136　步驟五：進行畫面虛實關係和整體感的調整，注重膚色光影的色階變化，增加形體的透視感和扭動感。

《躺著的男人》作畫步驟：

圖3-137　步驟一：用鉛筆勾勒出男人的動態及身體主要結構轉折線。

圖3-138　步驟二：從人體的明暗交界線入手，將人體的主要塊面及膚色表現出來。趁色彩未乾時，恰當地畫出投影。

圖3-139　步驟三：將背景的主體色鋪開，注意背景與主體形象的主次、互襯關係。

圖3-140　步驟四：運用乾濕結合的表現技法進一步深入塑造形體，注意人體姿態的整體感，畫出白布的轉折大關係。

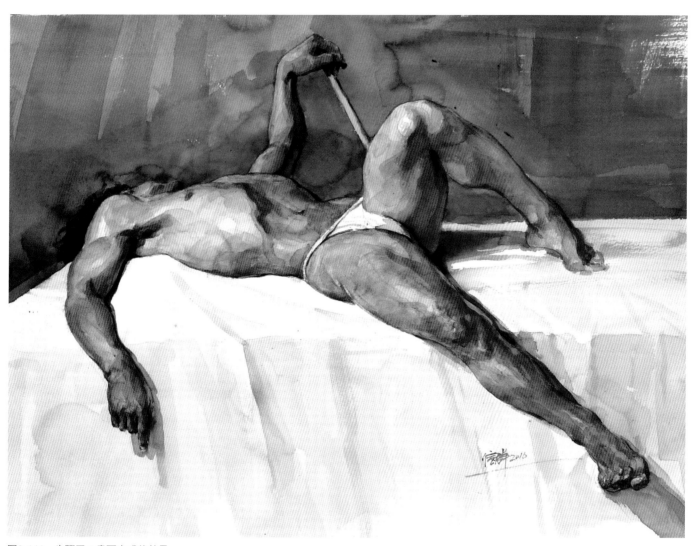

圖3-141　步驟五：畫面完成後效果。

《橘紅椅子上的女人》作畫步驟：

圖3-142　步驟一：用鉛筆線條及簡單的色線
勾勒出人體的形體結構及動作關係。

圖3-143　步驟二：用濕畫法大筆觸畫出背景、
橘紅色椅子及人體的基礎色調。

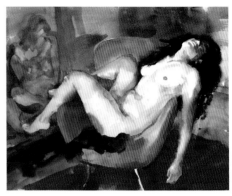

圖3-144　步驟三：從明暗交界線畫起，塑造人
體結構，注意長髮的表現及對人體的烘托。

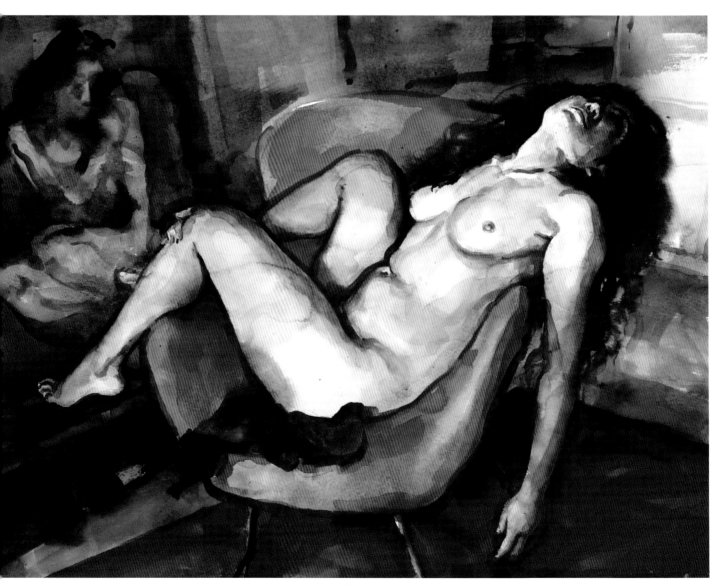

圖3-145　步驟四：調整畫面，強化人體的邊線節奏，將人體的體態特徵呈現。

第四章 人物水彩畫技法與表現研究>>>>>

　　水賦予水彩藝術特殊的韻致，作畫過程中不斷進行著水與色的變奏，
出現各種或預想、或偶然、或理性、或感性的畫面效果，讓我們在表現中
獲得某種輕鬆和自由，不斷流動的水色形態也引領我們的思緒在不同的視
覺元素中游動，提供一種探究表現技巧與形態語言的契機。

第一節 材料與技法

一、筆法與線條

水彩畫因"水"的含量而使其筆法千變萬化，韻味無窮。不同質地的毛筆，由於它的彈性、吸水性、硬度的不同，留在紙上的線條筆跡也千差萬別。水分的多寡直接影響筆觸的成形與發揮，水分越多，筆法越難成形，筆觸之間難有明顯界線，水色互相滲透交融，形成無序及朦朧縹緲的感覺，最後效果難以預測，隨時會有意想不到的肌理效果呈現，雖然難以控制，卻是水彩的魅力所在。水分太少，則難形成有規則的筆觸，水彩紙表面紋路較粗，用筆時筆毛含水過少，在接觸紙面凹凸不平的紙紋時，不易留下完整的筆觸，很自然地會在紙面上留下飛白的肌理，產生苦澀模糊的特殊效果，這時的筆法線條有力而結實，形體感真實，具有可操控性，畫家便於預測它的最後效果。水分適中，則筆法易成形，它可根據畫家的興趣與目的，自如地去揮毫運筆，筆觸肯定，易於塑造形體且畫面渾厚，色彩飽和度高，適合對主體物的刻畫。

對水彩人物畫創作而言，筆法的運用要注重以下幾點：一是落筆的準確性。由於水彩人物畫對造型的要求較高，一筆落紙，最好形色俱到，少作或不作修改。二是注意筆觸的生動性。畫家通過用筆不但塑造對象形體，而且也是表達意境、宣洩激情、抒發感情的重要手段。筆鋒的運轉，筆觸的痕跡，筆法的連貫與呼應，表現一種內在的氣韻與節奏，這對體現人物的氣質及畫面品質十分重要。

右上　圖4-1 《女人》 作者：穆林斯·克雷格　畫家先以細勁勻挺的線條將少女的搖曳身姿輪廓勾勒出來，筆法挺拔、剛柔相濟。身體膚色與拖墜飄逸的衣裙描繪，筆法則寬鬆而隨意，但卻在寬鬆中暗合嚴謹，上身皮膚色彩的用筆施色遵循骨點支撐下的構成規律，契合人體的形體動作特徵，準確表達人體結構。

左下　圖4-2 《女孩》 作者：穆林斯·克雷格　採用小筆觸勾形，排筆著色，充分發揮排筆多變的筆尖角度，時而畫，時而擦蹭，時而謹慎落筆刻畫細部，時而大筆鋪色揮塗背景，畫面傳遞出靈變的動感。

右下　圖4-3 《背影》 作者：安德魯·懷斯　畫家採用多種筆法對頭髮進行描繪。頭髮枯筆留白與衣服積色沉澱形成對比，頭髮上幾縷高光靠留白空出，再用筆尖鋒掃出髮絲的細節；頭髮明暗轉折處的深色是等底色乾後畫上，以求清晰的筆觸形狀。髮辮上的兩筆深色是趁濕加上的，讓其邊緣散開和濕底色結合起來，產生形色的靈動。

二、乾、濕畫法

水彩的乾、濕畫法是水彩畫最基礎也是最常見的技法。如果說濕畫法以其酣暢淋灕的水色生成"水味"十足的抒情般美妙畫面，那麼乾畫法以其肯定的筆觸從容地處理各形象之間的形式美感及乾濕銜接問題。水彩畫顏料由於水溶性的關係，必須依賴水來調和色彩，但是畫面的水色交融、淋灕盡致必是通過乾的襯托才更顯其濕潤的效果，往往乾與濕的對比越強，"水味"越重。也就是說，在畫面的某些地方需要充分發揮水味效果的，則需大膽用水，製造出水色流動、含蓄、交融混合的濕潤氣氛，為了使其"水"味更濃，可在相應的地方用乾筆塗抹，有意地露出筆觸和摩擦的肌理，產生對比的（矛盾）效應。

水彩畫除了注重乾與濕的對比外，還得考慮它們之間的協調性，太過於夫強調乾濕對比，往往會走上另一極端。為了避免出現這類問題，在作畫時應從整體出發，全盤考慮，在乾濕技法的運用上更多地注重它們之間的銜接過渡關係。畫面乾濕變化自然，做到色調統一、乾中有濕、濕中有乾。

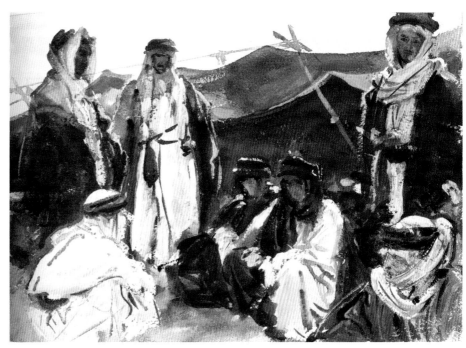

圖4-4 《阿拉伯人》 作者：薩金特　該畫乾濕筆法運用的靈活簡潔，形色俱佳。濕畫法鋪色，乾筆觸勾形，人物邊緣線以高純度的黃色乾筆勾勒，對人物進行襯托。

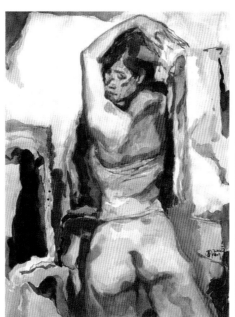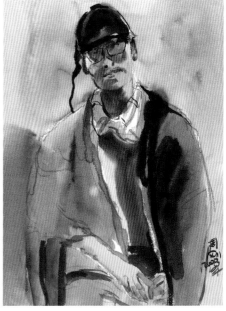

左　圖4-5 《女體》 作者：周剛　女體背部結構轉折面由一塊塊、一層層的色塊構成。由於採用乾畫法進行色塊間的銜接，色塊與色塊間形成清晰的輪廓，將複雜的形體轉折變化幻化為色塊間的變奏。

右　圖4-6 《礦工》 作者：周剛　背景大面積水色平塗，在飽含水分的筆端下，水分的滲化將筆觸隱沒，留下水色淋灕的色彩肌理。人物衣服以靈動的草書筆法信筆馳騁，給人以酣暢淋灕之感。

三、水與色的控制

水彩人物畫的難點及特殊性還在於水分及色彩的控制。作畫過程中，水色流動的不可預見性加上紙張性能的不同造成這些特殊性。水分多少的控制、水分與顏料的比例、水分在紙上留下的痕跡都會成為畫面韻律形式，水分是水彩畫的生命與靈魂，它起著支配畫面效果的主導作用。

從技術和技巧的角度來說，畫水彩人物首先得沉得住氣，在必須乾透才能再畫的地方，要耐心等，否則顏色會衝毀形體，或底色翻上將畫面變得污濁。其次要把握時機，需要運用濕畫法的時候一氣呵成，需要色塊間含蓄交接時則在半乾不乾時上色。第三，利用水彩畫的特點，發揮水的特性。作畫過程中，能否恰到好處地控制顏色水分的乾、濕、滲、化，往往能決定一張畫的成敗。水的流動形成一些生動的肌理效果往往是偶發性的、不可複製的，這就需要我們在作畫中有因勢利導的駕馭能力，對偶然生成的水色肌理要善於保留利用，達到意想不到的視覺效果。第四，要充分考慮色彩的乾濕變化。水彩畫色彩的乾濕變化大，我們在作畫的過程中很難判斷或確定畫面的最後效果。色彩在畫紙還處於潮濕狀態時，可能會覺得效果很好，畫面深淺對比、色彩的飽和度都不錯，但這往往不是真相，待紙張乾後又是另一番截然不同的效果。乾濕之間的變化確實是水彩畫最大的缺點，許多初學者都會在作畫過程中碰到類似的情況，如畫到某個階段時對整個畫面很滿意，自認為可以收筆完成了，誰知轉眼乾透後，畫面卻是迥然不同，這確實是惱人的又無可奈何的結果。所以在作畫過程中除了對水色多寡的控制，色彩飽和度也應作適當的強調和誇張。

左　圖4-7 《舞者》　作者：阿爾瓦羅　畫家將水彩的乾濕度控制得游刃有餘，賦予水色以無限激情。人物從頭到腳，水分也由乾及濕形成層次變化，裙擺依靠水彩暈染成形，有一種虛幻的韻律。

右　圖4-8 《背身女體》　作者：穆林斯·克雷格　畫家在水色的"收"、"放"中將人體背景光影效果輕鬆的呈現。背景中水色急速在畫紙上運行產生的飛白對人體的暗部進行烘托，頭髮的暗部色塊是趁濕畫上去的，水色生成自然暈染的明暗效果。臀部的暗部色塊是待底色乾後畫出，產生的清晰色彩形狀將臀部結構表現得準確而結實。

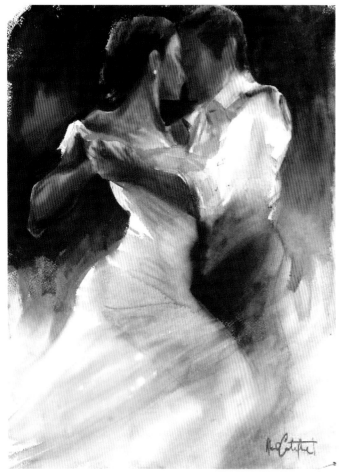

四、水和各種媒介的綜合運用
水彩顏料與其他媒材的混合使用

　　水彩顏料可以和丙烯、岩彩、蠟筆等多種顏料、媒材混合使用。如與丙烯混合，幾乎沒有排他性，色彩穩定性好，長期存放不會變色；與岩彩混合使用時，則在描繪物象的暗面和物體較虛的部位要慎用，以免影響水彩作品的"水味"和"透明"性。在實際運用中，只要在作畫前有充分的考慮，揚長避短，物盡其用，一定會取得意想不到的效果。

水彩顏料與其他調和劑的混合使用

　　除了水之外，水彩顏料還可以嘗試與其他調和劑相混生成新的肌理形態，如蛋清製品、松節油、調色油、白乳膠、洗潔精、膠水、酒精等等。每種媒介都自成特色，所呈現的視覺效果、畫面肌理感截然不同，各有千秋，不可替代。操作時，可嘗試用這些調和劑混合出豐富的肌理效果，得體地用在畫面的不同地方。媒介之間的排他性不可避免，只要運用得當，都能產生很好的視覺效果，因為畫面除了需要協調性，適當地製造點"矛盾"，同樣能給畫面注入生氣和活力。

上　圖4-9 《吉普賽女郎》 作者：凱特‧懷恩（美國） 背景窗簾、地面先濕筆暈染，再用蠟筆勾形的手法生成層次豐富的肌理效果。人物衣著上乾筆觸短線條點繪上的花紋具有跳躍性的動感，與蠟筆繪成的靈動線條相得益彰。
下　圖4-10 《十個加侖帽子》 作者：茱蒂‧貝芝 多種媒介材料的使用，使畫面獲得別具一格的感染力。畫面中亮部的處理很有特色，先用留白膠空出亮面，再用修正液提亮，產生與水彩畫筆不同的塊面與肌理。

五、紙張與基底

　　除水彩紙外，卡紙、宣紙、素描紙、新聞紙等都可以進行嘗試。不同的紙張對顏色的附著力和吸水性各異，質地肌理的粗細不同，必然會創造出新穎別致、意想不到的繪畫效果，這些都和在傳統的水彩紙上作畫效果迥然不同，派生出新的畫風。

　　在水彩紙上採用特殊材料與技法做底，製造肌理效果豐富畫面視覺的手法也很多。如在水彩紙局部用砂紙打磨表面或底板，改變其吸水性能；也可用刀、針或其他粗糙物在紙上或底板上做規則或不規則的刻、刮，有意損傷表面，以便上色後達到特殊的肌理效果；還可用石膏粉加乳膠在水彩紙或底板上製作肌理，或粘貼其他材料以豐富畫面；亦可借用濕畫法的塗蠟、灑水、對印等手法豐富畫面內容表現，增添畫面情趣。總之，多種手段的探索與嘗試往往比直接描繪更自然生動、有趣而多變，能不斷誘發我們新的創意靈感與激情。

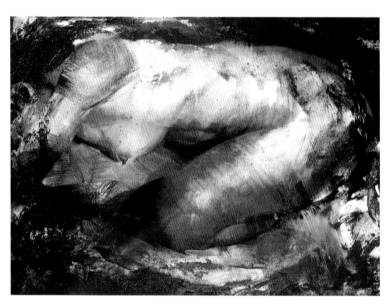

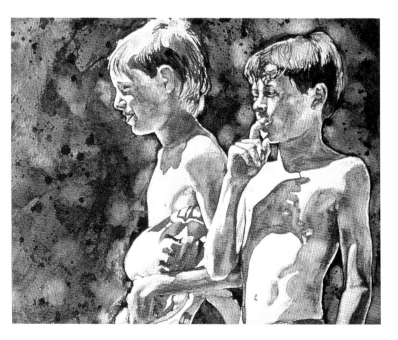

左　圖4-11 《八點以後》 作者：卡拉‧奧克諾（北美） 光滑的白板紙上產生別一格的肌理效果，為塑造人物形象增添了藝術感染力。畫家通過在板紙上刮、衝、擦等技巧生成大塊色彩與黑色線條組合，使人物結構更顯結實。

右上　圖4-12 《態》 作者：徐天潤 作者採用大號排刷在做過底料的水彩紙上作畫，以排刷刷出粗獷的肌理感，使女體的形態與背景渾然一體，時而有形時而無形。

右下　圖4-13 《兩個男孩》 作者：琳達‧思皮斯 畫家通過製造肌理的對比來營造美感。畫面的背景在上過底料的紙面上上色，近乎潑墨似的拓印點子與少年光滑的肌膚形成對照。頭、五官、手指和頭髮的處理富有體量感，渾厚而層次豐富。

六、丙烯、岩彩與水彩顏料

水彩顏色分礦物質顏料和植物性顏料兩種，植物性顏料透明性好，如藍、群青、深藍、瑰紅、深綠等；而礦物質顏料含粉質較多，有覆蓋力，在一定濃度下不透明。一般來說，如果同一局部色層裡既有礦物顏料又有植物顏料時，先畫礦物顏色再覆蓋植物顏色，這樣畫面效果更透明，反之則會粉氣，在紙質表面會清楚看到礦物顏料的粉狀顆粒浮在紙面，畫面效果不佳。另外在畫不同深淺的顏色時，應先淺色後重色，水彩顏色的不可覆蓋性決定，先淺後重較符合水彩畫的作畫順序，如果先重後淺色，淺色一定會浮在重色的表層，而產生又一種粉狀顆粒。水彩顏色也必須依賴水來調和色彩才能達到其最佳效果，也就是說"水味"永遠是水彩畫不變的話題。

丙烯顏料顏色飽和鮮艷，兼有油畫顏料的耐久、力度、多用性和水彩的流暢、明度。與水彩顏料比其透明性沒有水彩顏料好，用水洗也不易洗掉，它的調和劑是一種無毒塑膠樹脂，懸浮水面，在瓶中貌似牛奶，但乾後變為強韌、清晰、易曲的薄膜。丙烯顏料以它的明度著稱，乾後明度不變，然而，務必小心避免妖艷媚俗感。

岩彩由各種顏色的石頭打磨而成，由於顏色存在顆粒，所以光澤感更強，礦石的材質美更突出，具有較強的覆蓋力和表現力。岩彩的顏色種類繁多，能夠和水彩顏料混用，但岩彩的透明性較差，不適合大面積使用。岩彩的色彩穩定，乾濕變化大，色彩可以反復堆積覆蓋，形成厚重的視覺效果。在使用上應充分考慮其性能特點，比如可用在受光部位，或者用在結實的地方。

左 圖4-14 《跳蚤市場》 作者：比爾·詹姆斯（美國）在傳統水彩的表現技法上利用水色沖染產生的水跡塑造形象，賦予水彩顏色以全新的內涵。人物面部、服飾、玻璃器皿均採用這種技法表現。顏色衝染成的一塊塊水跡具有一種水色意象的美感。

右 圖4-15 《時間的漫游者》 作者：卡拉·奧康納 水彩與丙烯混用，在光滑的紙面上作畫。利用丙烯顏色鮮艷飽和，具有力度的特點，使形與形之間、塊面之間產生出強烈的平面色彩構成裝飾美感。依靠刮、擦使丙烯顏料在單純的色塊中富含變化。

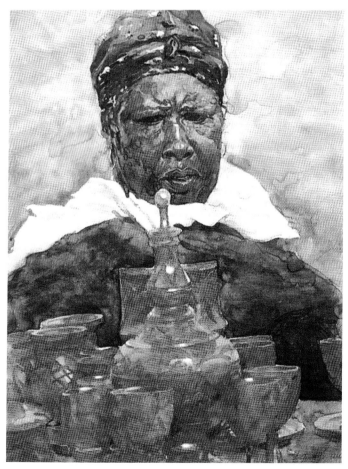

第二節　色彩、形狀與畫面

水彩人物表現，如何控制水色乾濕變化、色彩與形體的關係是難點。水色的乾濕變化大，色彩飽和度和明暗對比在畫面尚處濕潤狀態時也許恰到好處，但是乾透後色彩會變灰、明暗對比變弱。水色在畫面上的流淌也難以預料，當專注於形體塑造的時候怕缺乏"水味"，用水太多又擔心衝垮形體，畫面看上去水漬斑斑、鬆鬆垮垮。這些問題常常給人物畫創作帶來很多困擾，如何處理水色與形狀間的關係也一直是人物水彩畫技法研究的重要方向。

一、著色

水彩畫著色，特別注重透明、輕快。用色時，應注意以下幾個特點：首先，水彩顏料的色彩乾後容易變灰、髒、膩。用水彩來作畫，色彩傾向性應更明確，增加色彩的飽和度，特別是暗面顏色。為了增加水彩畫的力度感和畫面的重量感，作畫時，可大膽地採用重疊畫法來表現對象。其次，由於水彩顏色的透明性和缺乏覆蓋力，每層色彩的順序應是由亮色到重色的過程，且每層色彩在覆蓋底色時有意留出隱約的底層色，造成一種層層疊疊的色層效果。這種畫法既有水彩畫的透明特點，又增加了畫面的分量感和色彩的豐富性。第三，要注意"留白"手法的運用。水彩畫的不可覆蓋性要求作畫時要充分發揮白底水彩紙的作用，形體的亮部或高光部位可靠留白空出，使其透明。第四，要注意水色交融，相映生輝，避免"有色無水"、"有水無色"的現象。讓水和色在紙上自然滲化，避免"調死"，水與色的自然流暢，有時甚至會有一些意外的動人肌理效果出現。最後要注意簡潔單純、概括。由於水彩畫工具、材料的制約，它不可能像油畫那樣反覆深入刻畫，只有充分發揮自身材料的個性特點才是水彩畫發展的方向。

左　圖4-16　《小女孩》　作者：特德納泰　為表現陽光下女子身體上的光感，畫家用色非常鮮艷而明亮。充分發揮水彩顏料純、透、艷的特點，施色乾淨而純粹，畫出陽光的色彩與耀眼的透明光色。

右　圖4-17　《高粱地》　作者：周剛　作者採用主觀的色彩描繪人物膚色與周圍的環境色，紅、綠、藍這些近乎原色的表現加強了畫面的色彩構成感及視覺衝擊力。

二、調配膚色

寫生過程中，很多初學者都會遇到因調配不出膚色而苦惱，其實人體皮膚的顏色就是一種複雜的"灰"。肌膚的膚色決定於背景和照明的形式，即決定於光的色彩、光的強度和特徵以及周圍環境色氛圍的影響。從這個意義上講，人體的膚色也是靠著與畫面的其他顏色對比起來表現的。

每個人所處的生活環境不同，膚色也有所差別。要畫好膚色，一方面，要善於分析不同人物的膚色特點；另一方面，要考慮光線、背景、環境、服裝等對模特兒膚色的影響。善於在總體基調中找準皮膚色彩，在平面構成中定位皮膚色彩，在冷暖關係中辨析皮膚色彩，在強弱關係中判斷皮膚色彩，在對比中形成統一，在概括中求得豐富。

有的學生在表現膚色時，固有色觀念很強，既不問對象在甚麼光源照射下，也不問甚麼環境；有的學生死盯住對象的一個局部，盲目模仿，追求毫無表現力的無謂細節，這都是由於缺乏整體觀念而陷於孤立的觀察視角。調配膚色，強調從整體出發，堅持局部與整體統一地觀察，膚色也絕非局部的刻畫，而是在描繪局部時不忘整體，達到局部與整體的和諧統一。有了多方面的感性積累和深刻的理性認識，最終必能將多姿多彩和微妙動人的膚色美恰到好處地表達出來。

圖4-18　不同冷暖的人體膚色調配。

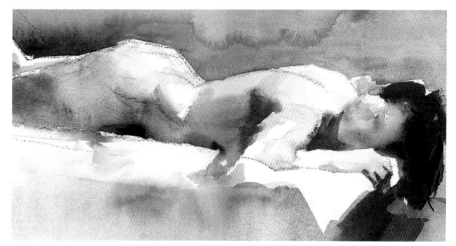

圖4-19　作者：穆林斯·克雷格　對於人體膚色表達，畫家進行大膽的色彩搭配。綠色似乎與膚色無關的顏色則在人體表現中大量出現，艷而不俗，將人體膚色表現得透明而純淨。

圖4-20　作者：穆林斯·克雷格　這幅濕畫法表現的人體色彩，採用暖色配置膚色，在明艷的暖色中又富含很多微變，將健康的人體膚色演繹得活潑而靈動。

圖4-21　作者：馮信群　乾畫法表現的面部膚色，色塊與色塊間產生清晰的輪廓，既表現出人物面部的結構轉折關係又將老人膚質的健康表現出來。

三、虛實美的表達

　　水彩畫中的 "虛實美" 講求虛實相生、相互映襯，做到虛中見實，實中有虛，烘托畫面悠遠的意境氣氛，渲染濃濃的情感。

　　虛實美是水彩藝術表現中十分突出的一個審美特徵，畫面中的 "實" 體現在：形體結構明確，細節表現詳盡，色彩對比強烈，明暗反差強烈等方面；"虛" 體現在：形體結構相對模糊，色彩對比減弱，明暗反差弱，細節表現概括等。水彩畫在色與水的相互交融間完成畫面，在水與色的作用下形成了流動和滲化的虛實美，人物結構複雜多變，表現形體、體態的詳與略、密與疏、顯與隱、黑與白，施色的多少，水分的控制，運筆的方向及力度都十分講究，所以 "虛實美" 的處理應在用筆、用色、構圖、立意等方面下功夫。

左上　圖4-22 《理髮師》　作者：Patricia Seligman（英國）　理髮師與小孩的輪廓線採用虛實對比手法處理，增強了畫面的節奏感。理髮師衣著的亮面用筆肯定，水分較少，邊線明確而有力；小孩子高光處靠留白空出硬朗的邊線，暗部則筆法含蓄和環境融為一體，水色暈染成的飄渺感與亮部產生對比。

右上　圖4-23 《舞者》　作者：喬治‧W.迪蘭尼（美國）　畫家通過表現舞動著的人物背影身軀展示人體美。畫中採用濕畫法將背景與人物色彩融合形成畫面虛空間，再通過留白與乾畫法對頭、頸、肩、臀亮部進行強化處理，亮部的 "實" 與濕畫法形成的 "虛" 產生強烈的視覺衝擊力，加強了畫面的動感。

下　圖4-24 《天鵝回韻》　作者：柳毅　作品借鑒大寫意的方式形成畫面的大實大虛。面部、手、腳的 "實" 與白色裙子的 "虛" 形成對照，白色舞裙在 "虛" 中又暗含形的靈變。在大收大放中展現水霧朦朧、渾厚飄渺的意境。

四、色彩和明暗

色彩與明暗是借助光呈現，依附物體而存在，通過視覺而感知。沒有光就沒有明與暗，也就沒有色彩的存在；沒有人眼睛對色彩的感覺，也就沒有繪畫色彩可言了。

用色彩表現形體的明暗變化時，首先要抓住明暗交界線的節奏變化，明暗交界線除了體現光影明暗及體積感外，還揭示了非常具體的形體結構的連接、走向、轉折面等。分析出亮部與暗部的色彩冷暖變化，用色彩的冷暖關係來表現形體的結構特點和轉折關係，用豐富的色彩變化來造型，而非單純的色彩深淺變化。

右上　圖4-25 《陽光下》 作者：安德魯·懷斯　為了表現強烈的光感，畫家拉大明暗的距離，有意壓低周圍背景的明度，使受光臉部格外明亮突出。注重頭、手陰影的準確外輪廓，增強光感。明暗的誇張與強化處理，不但減少不必要的細節，還更好地把握住了對象的特徵。

左下　圖4-26 《修馬掌》 作者：威廉姆·麥松　畫家對人物的明暗關係進行系統化的整合歸納，形成畫面中大明大暗的氣氛。襯衫、帽子畫得水色淋灕，筆法流暢，尤其是白襯衫及褲子暗部，暖色反光和冷色天光交相輝映，使暗部獲得豐富的色彩層次。

右下　圖4-27 《勝者的胡蘿蔔》 作者：阿奈·威斯特曼　畫家提煉了人物暗部的色彩純度，天藍色的頭部陰影不僅表現出刺眼的陽光，還使得畫面明亮而活潑。

五、用陰影描繪形狀

　　明暗交界線、投影、反光的色彩明度層次表達是表現形象是否立體的關鍵。物體的陰影分為自身投影和投射陰影，也稱反光。物體自身投影的形成是物體中處於無光亮部位所顯現的暗影，物體的反光是在與其鄰近的空間或其周圍的另一個物體對物體的折射。在人物形象的表現方面，投影有清晰的邊，投影與周圍其他形體暗影一起對辨別形很有幫助。用陰影描繪形象，要注意區分形體投影與反光的關係，把形體起伏、光影、色彩和內部結構結合起來。

上　圖4-28 《鋼鐵般的女人》　作者：佚名（北美）作品表現了強烈光線映襯下，架子鼓手盡情演奏的情景。大面積深色背景襯托出明亮的樂器外形，在架子鼓手的表現上，畫家抓住人物輪廓邊緣的光色變幻，通過深色背景與陰影的襯托將人物外輪廓的形體變化清晰地展現在觀眾面前。

下　圖4-29 《墨西哥人》　作者：考倫‧紐波特‧史特文思　該畫借用了版畫的手法，用黑白關係將人物形象的外形襯托出來，圖形語言的平面化處理，使水彩作品別具風格。畫面通過人物衣服間明與暗的變奏來描繪外輪廓，無論是帽子與帽子的穿插關係還是外輪廓形體的交錯，形與形之間、塊面與塊面之間組織得層次分明。

六、投影與暗部的處理

總的來說，投影與光線相交的地方總會有清晰的分界線，顏色略深，當進入陰影處之後，投影逐漸減弱，色調逐漸變淡。如果是來自暖色調的環境色反光影響，暗部通常會變成暖色調。

投影的形成是在一個物體阻擋住了陽光或光源而形成的，通常具有明確的邊緣線。但要注意，無論如何，它傾向於表達一種表面的影像。如果它出現在一種多角度的輪廓裡，那麼它可能會有明確的邊緣線；如果是在一個圓滑的表面上時，就會顯得較為柔和。在陰影塊面中要盡量用到柔和模糊的邊緣輪廓。

上　圖4-30　《交談》　作者：簡·孔茲　從人物外形到投影的形狀，從人物前後的投影關係到留在地面的陰影，畫家都做了清晰明確的交代，形成真實可信的光影。右側人物身上清晰的投影輪廓使得烈日下的陽光更顯刺眼。

下　圖4-31　《麥納托迷宮》　作者：貝弗莉·尼克爾斯　畫家將投影形狀作為畫面的構成要素，人物的外輪廓與投影形狀生成正負圖形，大俯視的角度使人物形狀與畫面構成非常別致。

七、透視與空間形狀

　　人物外形、形體運動形成的前後、左右動態，生成空間形狀。人體各個部位主要標誌點、轉折點以及由這些關鍵點發展成線、面、體在空間的位置及方向，成為畫面的透視空間。人體動態前後、左右所形成的透視關係很容易造成錯誤判斷，這就需要多觀察比較，抓住對象的本質。觀察時運用透視學知識幫助思維判斷，有助於排除複雜的物體表象產生的錯覺，訓練要點是分辨和判斷透視中的原線和變線。在注意形體固有的形態與空間形狀轉折的同時還要考慮在特定角度、光影和環境影響下的空間形體轉折變化。

圖4-32 《木欄沙發中的女人》 作者：帕爾斯坦　從腳到頭的大透視很難把握，難以準確表現其透視關係，一般的畫家都回避這種角度。帕爾斯坦卻對這種透視得心應手，人物間透視關係準確生動，暖黃色的色彩基調十分和諧。

左　圖4-33 《女體》 作者：穆林斯·克雷格　畫家選取從頭到腳俯視的大透視角度，並以奔放的筆法將這一大透視角度表現得極具視覺衝擊力。
右　圖4-34 《同學》 作者：鄭重　這幅半身人像畫採用大俯視的角度，在透視關係的把握方面作者進行了一定的誇張，突出頭部與眼神的刻畫。大透視的視角選擇活躍了畫面的構成，給普通的人物動態注入無限生氣。

八、個性特徵的表現

水彩畫形式語言的內涵是水色相互交融，所形成的水跡斑痕帶有很強的隨機性與抒情性，產生著奇妙的變奏關係，形成了酣暢、淋灕、明快、清新的視覺效果。水彩紙特定的紙質紋理使色澤被稀釋後所產生的變幻體現出透、輕、薄、秀等特點，運動中的水跡與斑痕與自然保持了和諧的靈動之美，構成了水彩畫的個性特徵。

在人體藝術創作中，人體線條、輪廓、體積、形態作為藝術家擁有的各種素材，是表達自己獨特思想和情感的載體。此時的人體已成為藝術家擁有的元素、觀點，其個性化程度是同藝術家對生活的認識和自己的藝術表達力分不開的。

在水彩藝術語言中，人體形象個性特徵的表現，首先要求形象的深刻化表達，它來自於作者敏銳的觀察力，通過人體體態、動作典型化的塑造，給予人們心理、視覺上的感染力。其次，作為一名藝術創作者，如何對司空見慣的形體形象產生新的體會，從而激發新的創作靈感也是個性特徵表露的重要誘因。藝術創作來自作者內心深處的情感萌發，人體中輪廓、動作、體態、膚色 "美" 都可能激活作者內心一直沉積、醞釀的 "內力"，一旦抓住這種感覺，碰撞出新的創意火花，創作出獨具個性魅力的作品定能引發我們的注意、情趣與驚奇。最後，一幅作品是以畫面本身的造型元素如點、線、面以及畫面結構的巧妙組合來打動人，而以其深遂的意境來感染人。個性特徵的昇華要在作品的內涵上下功夫，水彩人體畫創作切忌膚淺的形體描摹式圖解。要嘗試把對象作為發揮想象創作的載體，重新構成新的形象，表達所要表達的思想。由此可見，一個敏銳的水彩畫家，應該對所處的社會、環境有一個客觀的、獨立的、鮮活的認知，同時在不斷深入這種認知中用心去感悟，去創造出意境深邃的作品來。

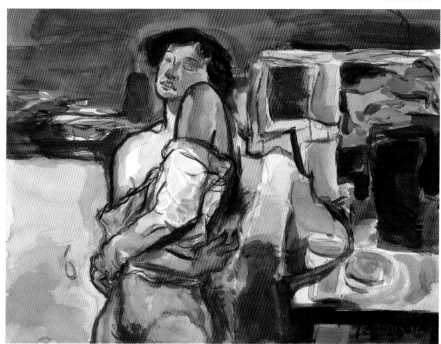

上　圖4-35 《穿長襪的女人》 作者：席勒（奧地利） 女人體抽象、扭動的形態產生一種不安的動態，冷峻剛直的黑線條輪廓令人震顫，紅、黃色彩配以剛直黑線構型也成為畫家個性化用色習慣的語言特質。

下　圖4-36 《六月天》 作者：周剛 作者在表現對象的手法上，大膽引用了中國畫的大寫意的用線方法，粗獷而肯定的線條勾勒出對象的外輪廓，裡面的結構關係以潑色的方式表現，以拙勝巧的語言極具個性。

九、畫面情景化的追求

畫面情景化的藝術魅力關鍵是營造出深遠的意境，作者根據自己的構思在畫面中營造一種生動的環境氛圍，使觀眾通過想象和聯想，如身臨其境，在思想感情上受到感染。畫面中的環境氛圍存在於觀眾的視覺感受中，通過某些極具代表性的情節、圖形、符號引發觀眾的聯想，使相應的場景浮現在觀眾的腦海中。畫面中的情景是具體的，是可視可感的，或通過想象產生出某種圖景。

水彩語言酣暢、淋灕、清新的視覺效果，其水色的奇妙變奏常常將人帶入如夢如幻的意境，情與景交融之後所產生的高層次的主觀感受也是作品的靈魂。在人物水彩的藝術表現中，要設計好人物情景姿勢、比例構圖、色彩明暗關係，盡可能避免模特兒姿勢的一成不變，將人物與其他因素結合起來，讓自己的作品具備情趣個性。

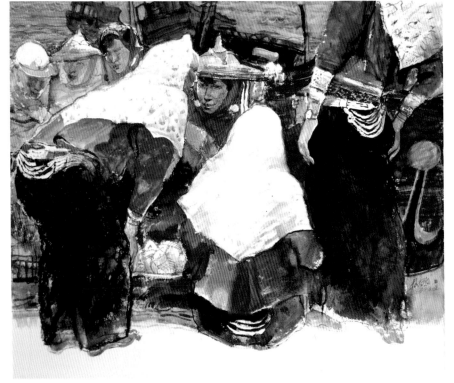

左上 圖4-37 《廚房》 作者：阿爾瓦羅 畫面用色大膽而張揚，火紅的光源色及面部膚色立即吸引觀眾眼球，也成為畫面視覺焦點。熱烈而激情四射的紅色形成畫面中的一股情景化氣場，使人物間的關係生動自然地聯繫在一起。

右上 圖4-38 《交談》 作者：約翰·薩明能三位婦女並排而坐構成平行式畫面，親切交流的情景成為畫面的趣味點。人物間姿勢各異又通過眼神相互呼應，逆光下的明暗對比豐富了畫面色彩，兩把陽傘成為很好的道具，將人物間輕鬆的氣氛烘托得自然而有趣。

左下 圖4-39 《海灘上》 作者：楊斌 將人物置身於親熱的交流情景中，交頭接耳的三位婦女作為表現的重點。借鑒中國畫大寫意的手法，以飽滿的水色暈染及線條筆法使水彩畫的"水"味更加突出，瀟灑流暢的線條賦予畫面很好的親和力，將人物情景表現得親切而自然。

十、畫面視覺魅力的探索

　　水彩人物畫藝術中，人物形象的視覺魅力與其水彩藝術語言的形式元素分不開。畫面中的視覺魅力是一種直覺性的、非理性的美，其外在形式給觀眾以強烈的視覺刺激。同時，在作品中藝術化的人物形象滲透著藝術家個人的主觀情緒、意願、個性、氣質等等。形象中各視覺元素經歷了藝術家美的個性化改造而使它突顯一種藝術形式，一種超越自然的完美形式，引發出豐富的聯想和更廣泛的意義。強烈的畫面視覺衝擊力，就意味著重視人物形象內在的表現力，意味著重視語言技巧性的發揮。毫無疑問，畫面的視覺衝擊力離不開視覺的張力，通過使用技法語言、肌體形態、色彩誘惑、形式語言牽引等手段，引導觀眾的視覺注意力，從而達到不同的視覺效果。

　　人物水彩藝術中的"視覺魅力"探索就是體現人物典型性特徵和藝術價值。畫面中，人物的情感達到最飽滿的詮釋，畫面包含豐富的信息量，給人強烈的藝術震撼。畫面中的藝術形象可以是質樸的、不加雕飾的，經過藝術處理後的真實風貌又是感染人的，它所產生的衝擊力難以言傳。

上　圖4-40 《午後小憩》 作者：康妮·迪爾曼（北美） 對角線式的畫面構圖產生一種張力，有助於主觀情緒的宣泄。畫家以一種主觀的暖色調來處理畫面，俯視下的人物形象簡潔而單純，與近似於構成感背景相互輝映。經過主觀處理後的畫面既呈現真實風貌又感人質樸，傳遞難以言喻的視覺魅力。

下　圖4-41 《逆光下的男子》 作者：查理·雷德（美國） 畫面中乾、濕畫法的運用，造型的表現都達到了隨心所欲的境界。逆光下男子的大鬍子、頭髮的刻畫筆法生動自然，乾濕控制得恰到好處，特別是用刀片乾淨俐落地刮出的頭髮、鏡框，提昇了畫面的生氣。紅色的鼻頭在突出人物外貌特徵的同時賦予畫面生動有趣的視覺魅力，斑駁的色彩能給人無限的遐想。

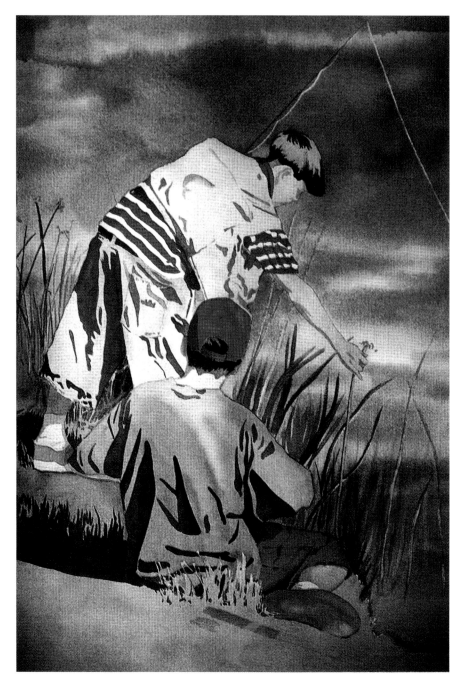

圖4-42 《釣魚》 作者：寶拉‧漢森 在較平面的人物形狀上，水色的渲染極為自由，生成類似版畫挑色的肌理視覺效果。畫家留出人物形象外形、衣紋等最基本的暗部形狀，儘管沒有過渡色調，黃、藍、綠等色彩單純的衣服顯得活潑而生動，使畫面充滿了青春的朝氣。

圖4-43 《日子的顏色》 作者：蔡麗蓉 畫面以對角線式的構圖來組織整理視覺結構，右上角施色濃艷而厚重，紅、綠原色在黑底的映襯下格外鮮亮；左下角的用色則反常地淡雅，一濃一淡、一深一淺的對比獲得別具一格的感染力度。

第五章 水彩人物畫的創作 >>>>>

　　水彩人物創作，需要熟練的表現技巧，需要對創作題材有獨特的理解，更需要對所處的社會、環境有獨立的認知與思考。

　　視覺形態、技法、材料、語言的創新，需要對藝術虔誠，以敏銳的眼光發現與表現形象本質，從形象的表徵中體會內在的真實，用真誠的情境轉化與嫁接自然形態圖式，重構畫面的視覺方式與心象表徵。

第一節　繪畫創作的形態

抽象、具象與意象

抽象形態

　　抽象的形態是通過對自然物象一定程度的誇張與變形，更好地表達作者的主觀意識與感受。變客觀的具象為藝術真實，對自然形態進行主觀的提煉與創造，以高度概括提煉的形態產生自然形態所不具備的價值。比起具象形態繪畫語言，抽象形態更具多義性與不確定性。反映在作品裡體現藝術家心靈的一種直覺和意趣。

上　圖5-1 《回顧與展望》 作者：唐納德・弗林德　畫家將小男孩的輪廓形態進行提煉，有色與無色的輪廓線條交織在一起，組成活動的慢鏡頭在畫面中展開，相互交織的線條及主觀的人物形態給人一種夢幻的感受。

中　圖5-2 《跳舞的水手》 作者：查理士・迪馬斯（美國） 畫家對人物形態及背景都進行了主觀的提煉，並綜合運用了水彩、壁畫、插圖等多種藝術手法。人物明暗關係抽象成塊面化的色塊，構成一種肌理形態語言。

下　圖5-3 《早市》 作者：劉亞平　這幅人物群像中，作者將人物外形幻化為各式的方形色塊，明暗、色相、大小不一的色塊構成豐富的視覺元素。

具象形態

　　表現的自然物象採取自然主義的
態度，以自然形態的再現作為畫面的
造型符號，強調客觀物體特徵的具象
性表達，畫面上的藝術形象因作者的
感情因素、作者的審美意識而強化自
然事物的本質，給客觀事物注入藝術
的活力，畫面中的藝術形象是藝術再
現的結果。由於具象形態語言直接揭
示了藝術創作與現實生活的密切聯
繫，所以更容易為大眾所接受。

上　圖5-4　《老人像》　作者：安德魯·懷斯　畫
家以寫實的手法對人物進行客觀刻畫，顯示出現
代水彩畫的特點。濕畫法描繪的頭髮在背景渲染
下輪廓含蓄；捲髮在淺色層乾後用筆擦畫出來，
恰當地表現出頭髮蓬鬆的質感；面部亮面處理得
簡練而概括，轉折處用尖筆鋒擦掃，使形體的過
渡變得柔和而細膩，皮膚質感透明而微妙。
下　圖5-5　《牧羊英雄肖像》　作者：H.H.伊裡
因　形象塑造上，人物偏於寫實，造型嚴謹但又
不是完全被動的客觀再現，畫家依據客觀對象予
以必要的簡化和適度的誇張，在忠實人物外貌性
格特徵的基礎上，對明暗關係、色彩進行技術上
的歸納統一。

意象形態

　　人物形態中的 "形" 是一種具象的形，但在用筆和水色表達人物結構、形態特徵時，水色經過筆法在紙張上所產生的水意韻味文化是一種意象的思維，水色在紙面上留下的色塊表現為一種象徵性的精神意象，兼有理性的塑造與意象的想象。觀眾通過對所描繪的形象、畫面語言主觀攝取後，與自我的審美情趣、思想交融後產生意象，不但表現為畫面中形象的形態特徵和內在精神，還表現作者借助水色表現出的主觀意識和心理世界。

左上　圖5-6　《維魯瑪上空的虹——三聯畫之一》　作者：M.B.列伊斯
將小女孩的頭像進行鏡像形態處理，流露出作者的主觀情趣，視覺中心人物安排在畫面的最下方，留出大片的虛背景空間供觀眾遐想。
左下　圖5-7　《河口灣的黃昏》　作者：B.E.庫普佐夫　黑白灰式的構成語言形成主觀情感與客觀物象的有機統一體，產生一種意味悠長的畫面意境。
右下　圖5-8　《女大學生》　作者：T.W.馬爾凱維奇　從人物服飾到背景處理，灰色調的主觀表達有一種神秘的味道。尤其是虛幻的背景灰，根據水色的漸變又輔以特殊的點狀肌理效果，使畫面中的意象水色語言更加濃郁。

第二節　水彩創作的類別

主題性創作

　　主題性創作講求畫面的精心佈局與安排，作品人物的組合形式、典型環境的選擇、史實的細節推敲、畫面結構、色彩等形式語言均強調特定的情節和氣氛，如歷史畫、政治畫、風情畫。題材的選擇與情節的設計包含畫家獨立的觀察與認識世界及對社會人生的深刻理解。

上　圖5-9　《下棋》　作者：傑瑞·羅斯　畫家選取兩個黑人孩子坐在塑料桶上下棋的情景。木板牆、沙地背景，小男孩動作安排既典型又極具生活化。人物造型嚴謹、色彩真實，聚精會神的眼神增加了主題的可信度。

左　圖5-10　《摘棉花》　作者：雷爾·納爾遜（美國）　這是一幅十分動人的主題創作，深刻而真實地再現了黑人農工在農村中勞作的場景。透過稀疏的棉桃枝條空間，露出後景中男工的身影；近景中男工的外輪廓及服飾細節清晰實在；作者在處理空間的問題上，運用了線透視法來強調純繪畫空間的平面構成效果。

右　圖5-11　《金黃色的威尼斯城》　作者：威格林　這幅人物創作，威格林將室內人物和逆光之間的構成關係設計得相當好。強光射入室內形成方狀投影，深色牆壁映襯下的人物輪廓，組成層次豐富的畫面節奏感，也讓觀者感受到房間內的強烈光線。少女的髮飾、衣衫及手握旗桿的外輪廓靠白色提亮，既強化了光感又賦予畫面構成的趣味性。

寫生性創作

寫生性創作從生活感受中來,在寫生之前首先要對形象進行系統深入、由表及裡、由此及彼的瞭解,在充分醞釀好創作構思之後,帶著創作的要求去描繪對象,通過人物外在形象去表現其性格及心理活動。

寫生的過程是一種情景交融的藝術創作活動,借助客觀形象激活和發掘自身的表達慾望,完成內心情感的抒寫。與其說對形象的刻畫反映作者對人物內心世界的敏銳把握,倒不如認為那是作者個人審美理想高揚的載體。

左上　圖5-12 《明智的忠告》 作者:巴巴拉·喬治·凱恩　這幅寫生性創作,畫家對明暗區域進行了有效的歸納統一,襯衣與夾克衫統一在淡色輪廓中,而棕色帽子及臉部輪廓統一在深色調中。為了使畫面有自己的特點,淡黃色夾克使用層層罩色的水彩技法表現,獲得層次清晰、生動有趣的色彩肌理。

左下　圖5-13 《洛伊斯》 作者:邦妮·普賴斯(美國)　坐在壁飾前面的老人充盈整個畫面,被暖色光線籠罩下的人物有一種現場感。人物身後壁飾並沒有因作背景而減弱,反而刻畫得精細而裝飾感十足,瑣碎又不失整體,厚重又不失透明,與老人衣服上的大色塊形成對比。

右下　圖5-14 《牆垣邊坐著的印度老漢》 作者:馮信群　這幅人物寫生作品,對畫面的光線、色彩基調及背景設施都進行了悉心設計。把人物形象表現與其他因素結合起來統籌規劃。為了凸顯老人的滄桑感,殘垣斷壁的背景設置以及藍棕色基調的安排拉大了空間的幽深感。白色頭巾映襯下的臉部更顯黝黑,凝視遠方的眼神在殘破背景烘托下讓人感到颼颼涼意。

語言性創新

　　作品創作中"語言性"的追求是對畫面中形象進行一種全新體會。通過對材料技法的發揮，工具語言的創新性演繹，將畫面形象的造型元素如點、線、面及畫面結構的巧妙組合，以全新的視覺呈現方式來打動觀眾。在對形象特徵及質感肌理的深入描繪、提煉過程中，賦予畫面元素以新的內涵，以其深邃的意境來感染人。

左上　圖5-15《街頭派對》 作者：喬治·詹姆斯　作者在材料的選擇與表現上進行了大膽的突破。在類似板紙的光滑紙面上著色，依靠刮、蹭等技法生成硬朗的塊面外形，呈現別具一格的視覺效果。
左下　圖5-16《群像》 作者：馬林·杜馬斯　群像畫式的構圖獨特而新意，誇張的色彩表現更是注入作者的主觀情懷。將群像畫中一個個人像的面部輪廓幻化成藍、黃、橘、紅等色塊，錯落的色塊形成一種節奏構成感，使得畫面語言豐富而別具特色。
右下　圖5-17《小女孩》 作者：馬林·杜馬斯　從人物形象的主觀處理到色彩語言的表現，作者進行了極富個性化的抽象處理。躁動不安的線條、鮮艷張揚的色彩給予畫面強烈的視覺衝擊力。

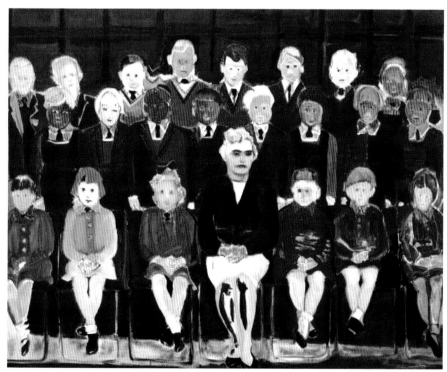

圖5-18 《節日》 作者：楊斌 這幅人物群像創作，作者發揮傳統筆墨精神，人物形象的體面造型在吸取光影、結構、空間和透視等因素的同時，經過了輕鬆的勾線方式進行簡化與整合，將體態造型轉換為輪廓線，由輪廓線轉換為用筆，在視覺上造成與眾不同的個性風格。

第三節　水彩人物創作的要素及注意事項

　　水彩畫以其水意的酣暢淋漓、色彩的洗煉概括、用筆的灑脫自如，給人一種幽深清遠的情感氛圍。透、薄、輕、秀、靈等特性賦予水彩獨特的審美享受，使人在靜思默想中感受到那種清新暢快的神韻，並以多樣化的風格引發出如詩如歌的審美意趣。

　　水彩人物創作，首先要把握好水彩藝術的審美特徵及審美意趣，強調其透明、流動、輕快和滋潤的藝術特色，作畫過程中往往就要注意一些規範性操作，如色層不能太多，水分的運用不能太少，上顏色的順序要注意重壓淺、灰壓鮮等等。其次，要重視造型在人物畫中的地位，造型控制過緊，可能有損於水彩畫的特質美，容易造成畫面"僵""板"；過鬆，則容易流於形象表面的簡單膚淺，稍有不慎就有"小品"之嫌。因此，從事水彩人物創作紮實的素描人物造型基本功訓練必不可少。第三，關注人物形象內在情感的抒寫，形象內在情感的刻畫不僅限於人物五官表情的傳神演繹，還要關注稱作第二表情的手足、軀幹動作甚至衣紋表現。因為這些動態也是不同內心情緒的表露，特有的內在心情決定特有的外在動作。第四，水彩畫是技術性很強的畫種，創作中應把握好水彩畫的技法特點。水彩的不宜塗改性，要求所有的因素必須精確到位，不能指望如油畫那樣可以大面積塗改與覆蓋。水分的控制對畫面最終效果的形成起著極大的作用。一筆顏色用在不同的時間內呈現的效果迥異，這裡有個"時間差"問題，創作時要特別注意。其他諸如乾濕區域的掌握、局部之間的銜接、肌理效果的創造，需要在創作過程中根據具體情況而定。最後，水彩藝術創作不應僅沉醉於形式趣味，一幅成功的水彩畫創作，應該是精湛繪畫技巧與高度精神內涵完美結合的產物，是作者對生命及社會人生密切關注並將真情實感流露於畫面的結果。作品表現甚麼樣的題材內容，反映甚麼樣的主題思想，採用甚麼樣的風格技法，是作者藝術觀念、生活感悟及技法探索的折射。藝術創作的過程是對生活思索、感悟、昇華的過程，關注作品的品格、關注作品內涵，從生活中感悟藝術的魅力，在實踐中磨練自己的意志，在思考中昇華對藝術的領悟。

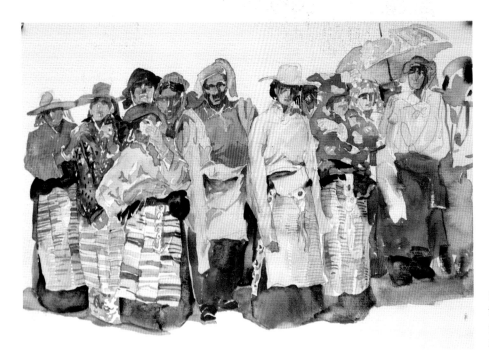

圖5-19 《人群》 作者：龔玉 藏民間各式服飾豐富但不雜亂，創造時，畫家依據色塊間組合形成一種節奏的動感，輕鬆的筆法是對客觀印象最好的記錄方式。

第六章 人物水彩畫的教學環節研究

　　合理設置課程，探索更為科學有效的水彩藝術教育可行性。通過講授、評論、溝通、實踐、創新等環節循序漸進地優化學習，讓水彩畫藝術的傳承者們既能有技巧的發展，又能有思維的激發，樹立正確、開放的藝術觀念以及獨立思考、勇於創新的能力。

人物肖像、半身人像寫生及人體寫生訓練是水彩畫教學課程的重要內容。人物形象面部五官形體結構變化豐富，不同視角、不同光線都會產生不同的面部特徵，人體結構、各部位之間的比例大小更是嚴謹而複雜，即使是細小的錯誤都會很容易被人發現，因此，人物水彩畫的練習對鍛煉嫻熟的造型能力及繪畫表現技巧很有幫助。人物水彩畫寫生難度大，要求高，在寫生中既要注意人物形象特徵的刻畫，又要準確把握和控制畫面色調層次的變化，是學生藉以鍛煉自己的眼、心、手功夫，提高水彩語言表現技巧的必修課題。

第一節　目的要求

通過人物水彩畫的練習，鍛煉學生敏銳的觀察力與表現力，掌握人物水彩畫的一般方法和步驟，運用水彩畫工具材料塑造人物的形象特徵和畫面整體色彩關係。大膽主動地強調人物的形象特徵和畫面色調，學會用概括、整體的觀察方法和表現手法來塑造對象。

第二節　重點與困難

重點：人物的造型結構關係，頭部、肩部、腰部、手及臀部的動態空間關係，人物的神態，精神面貌及手部造型，細節刻畫等等。

困難：如何熟練掌握用水彩語言表現人物貌特徵、個性特徵及體態美塑造。合理組織畫面的色彩節奏、表現形式，增強畫面的視覺魅力。

第三節　方法與手段

人物水彩寫生課程的安排順序一般為：肖像寫生、半身人像寫生、全身著衣及人體寫生，這是一個由簡入難的學習過程。練習中，採取臨摹與寫生、短期與長期作業練習相結合的方式進行。講授和個別輔導相結合，根據每個同學的具體情況和實際能力制定相應的教學計劃與方法措施。在教學中還可結合教師作畫示範，階段討論評議，觀摩優秀佳作等手段，全面提高學生的水彩繪畫語言表達能力。當然，水彩人物畫的學習首先是建立在有較紮實的人物素描和速寫基礎上的，學習也是通過幾個階段，按照不同要求螺旋式上昇展開的不斷學習、磨練的過程。

第四節　作業安排與要求

水彩人物畫的教學要依據人物畫的特點來設置和安排，在內容上，除對人物生理解剖結構、透視關係、形式美法則等理論知識作系統的講解外，還應把重點放在對頭像特徵、體態動作、結構比例的寫生研習中。頭像的寫生要強調對面部特徵、神態表現的捕捉，五官的結構比例、表情變化形成五官形狀的改變都要悉心關注。半身人像寫生強調面部特徵，頭、手比例協調的練習，一些有特點的服飾、頭飾等道具的描寫也要注意。人體寫生強調人體體態美的塑造，以及膚色隨著動態的轉折變化而發生的色彩變化。

時間安排上分四個階段，從理論學習到寫生實踐，從作品臨摹到創作探索，由簡入深地進行。每個學習階段都有具體的要求和側重點。

第一階段（16小時）以講授人物水彩畫相關理論知識為主。通過對人物造型、色彩要素等相關理論知識的講授，在瞭解人物水彩表現的基本方法之餘加深對人物水彩畫的理解。

第二階段（32小時）以臨摹優秀的人物水彩畫佳作為主，紙張大小為8-4開，每張畫的臨摹時間控制在兩小時，要求抓住人物的結構轉折點、明暗關係，熟練水彩顏料、紙張、畫筆的材料特性，完成作業5張。

第三階段（32小時）參考照片摹寫，紙張大小為8-4開。以照片為形象素材，學習如何處理人物造型及色彩關係，將照片視覺元素轉化為水彩表現語言。

第四階段（62小時）現場寫生，紙張大小為4-全開。在對頭像、半身人像、全身人像、人體的寫生過程中，根據不同的描繪對象採取不同側重點表現。通過練習，鍛煉學生敏銳的觀察力，學會處理人物各部位的結構和造型關係，控制好畫面構圖和色彩表現。短期與長期作業交替進行，在強調概括與畫面整體感的同時，學會如何深入塑造形象。

第五階段（62小時）人物創作，紙張大小為全開。創作實踐是對人物水彩寫生練習的總結與提昇，在對材料語言、形式美感的探索過程中，善於運用自然形態、色彩的組合創造視覺，在追求個性語言的作品創作中，注重思維型的激發。

作業安排與要求圖表：

階段	時數	紙張大小	學習內容	教學方式	目標與要求
一 理論學習階段	16		1·水彩基礎知識 2·人物水彩表現的基本方法 3·人物造型、色彩要素 4·人物水彩各要素的表現 5·優秀人物水彩解析	以理論講授為主	通過理論講授，讓學生瞭解水彩人物表現的基本方法。通過中外優秀水彩人物畫的欣賞與解析，從理論上提高對人物水彩畫的理解。
二 作品臨摹階段	32	8-4開為主	1·人物頭像作品臨摹 2·人物半身像作品臨摹 3·人物全身像作品臨摹	練習 輔導 講評	通過作品臨摹，掌握人物造型的基本要領，熟悉水彩材料的表現性能，在臨摹中學會如何處理畫面，並從中得到　迪。
三 照片摹寫階段	32	8-4開為主	1·根據照片進行人物頭像表現 2·根據照片進行人物半身與全身像表現	練習 輔導 講評	以照片造型為對象處理畫面的人物造型、特徵、色彩等關係。把照片元素轉化為水彩表現語言。
四 寫生階段	62	4-全開	1·人物頭像寫生 2·人物半身像寫生 3·人體速寫性寫生 4·人體長期作業寫生 5·全身著衣人物寫生 6·組合人物及場景寫生	練習 輔導 講評	通過寫生，使學生瞭解人物寫生的基本方法和步驟，處理好人體各部位的結構和造型關係，掌握好畫面構圖和色彩的表現性，觀察力和表現力並重。培養學生紮實的水彩人物寫生能力。短期作業和長期作業交叉進行。
五 創作階段	62	全開	1·以人物為主體的作品創作 2·人物和生活場景組合的作品創作 3·追求個性語言的作品創作	創作 討論 講評	創作實踐是對平時水彩人物畫練習的總結與提昇，強調作品的主題性、完整性和深入度。通過作品創作，培養學生對人物結構、比例、形式美感的探索以及水彩畫材料語言的大膽嘗試與創新運用。題材的選取、形式的探索、形象感、思想性是創作的核心。

人物水彩教學關係圖

6-1

頭像寫生，對面部五官各部位的結構比例要有所瞭解，神態表情的變化常常會帶來眼睛、眉毛、嘴巴等一系列的改變，這需要動筆前認真觀察。表現過程中，除了對頭部的造型準確把握外，注意頭部與頸部的動作關係，帽子、頭飾的設計，畫面色彩的協調以及人物性格神態特徵的刻畫。

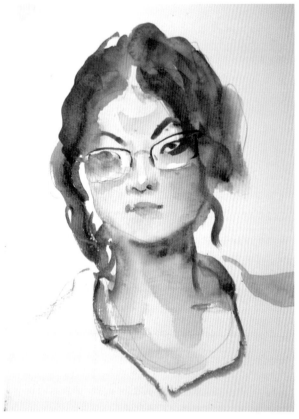

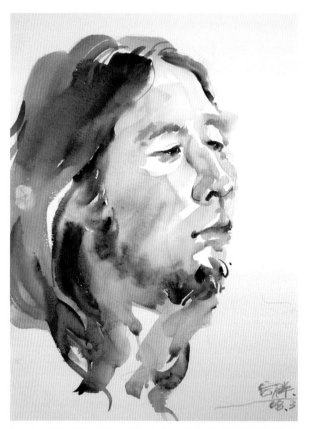

圖6-2 《女學生》 作者：馮信群　以速寫形式對女學生神態及面部特徵的捕捉。

圖6-3 《留鬍子的年輕男子》 作者：馮信群　這幅速寫式的人物頭像以直接、幹練的手法表現了人物的神態與氣質。

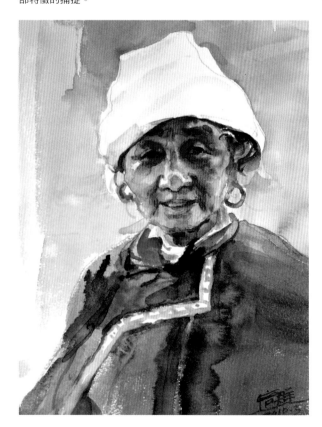

圖6-4 《侗族婦女》 作者：馮信群　這幅頭像寫生，有重點地對面部五官特徵進行較為深入的刻畫。乾濕結合的表現手法對老人的雙目進行深入的描繪，力求將老人慈祥的神態傳達。

半身人像寫生，頭部、肩部、軀幹、雙臂形成的結構動作需準確把握；表現時，除了人物五官特徵、坐姿動作、比例結構的準確外，規劃畫面明、暗、灰的節奏關係，協調畫面的整體色彩基調也是表現的重要內容，在訓練敏銳觀察力的同時也幫助我們樹立大局觀。

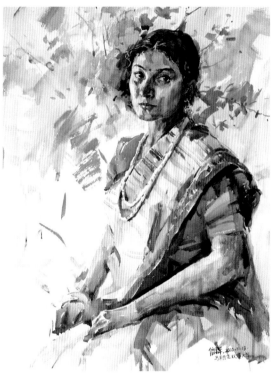

圖6-5 《印度女子》 作者：馮信群 將畫面中的色彩基調統一在淡雅的冷色調中，凸顯印度女子恬靜的性格特徵。

圖6-6 《女大學生》 作者：馮信群 抓住女學生頭部微仰，身體後傾背靠椅背的動作，重點對坐姿動作及頭、手空間透視關係進行了刻畫。

圖6-7 《印度男子》 作者：馮信群 將畫面色調統一在暖棕色調下，有針對性地對男子面部進行了細緻的描繪。

圖6-8 《紅衣女子》 作者：馮信群 著重描繪女子舉手盤頭的體態和尼泊爾特有的服飾。

組合式人物寫生，要考慮的畫面要素有：人物動態特徵、體形體態、人物關係、場景設計、性格特徵塑造等。注意人物之間的遠近、透視關係，人物之間的情感線索，畫面的色彩協調性，場景的情景化設計。

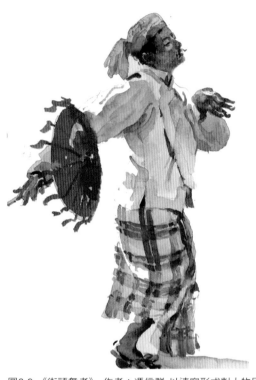

圖6-9 《街頭舞者》 作者：馮信群 以速寫形式對人物民俗舞姿動作及特有著裝的捕捉練習。

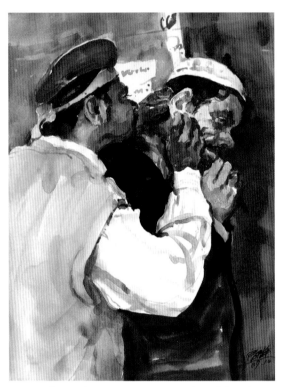

圖6-11 《掏耳朵》 作者：馮信群 這幅組合人物水彩，抓住印度街頭兩位男子掏耳朵的細微神情和動作，並對兩人的頭部及手部動作進行深入刻畫。

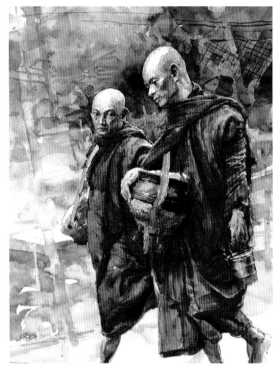

圖6-10 《僧侶》 作者：馮信群 這幅全身人物畫寫生，重點表現了兩位僧侶一前一後的主次關係，通過側頭交談的動作構成畫面的情感鏈條。

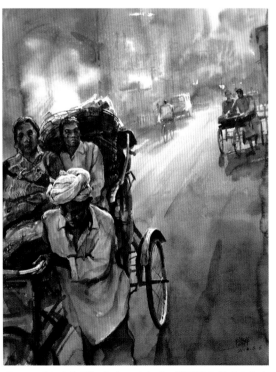

圖6-12 《印度街景》 作者：馮信群 描繪了在黃昏光色中印度城市街道上特有的推人力三輪車的生活場景。畫面採用不平衡、不完整的構圖形式，表現出低沉、壓抑的視覺情感。

水彩人體造型因素包括人體比
例、形狀、體積、動態、結構、透
視、光影、空間、色彩、質感、精神
氣質等等。在進行水彩人體訓練的開
始階段要注意人體的比例、動態、光
影與空間的關係，在以色造型階段，
要注意運用水彩的乾濕畫法來表現人
體的外輪廓線、明暗交界線、投影邊
緣"明、暗、虛、實"的變化特徵。

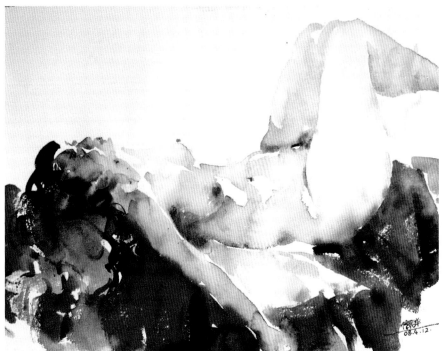

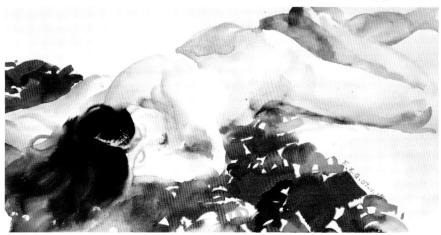

圖6-13 《女子》 作者：馮信群　這幅15分鐘
完成的水彩人體速寫，用簡練的筆法勾勒出女
人體的坐姿背部與頭髮以及身體的關係。

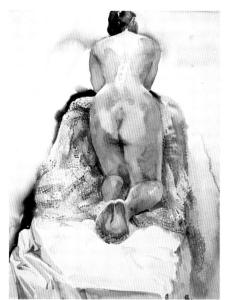

圖6-14 《跪姿女人》 作者：龔玉　這幅課堂
人體練習作業，從背部肩膀到腿部形成由冷及
暖的色彩變化，腿部色彩的表現艷而不俗。

上　圖6-15 《仰臥的女體》 作者：馮
信群　從胸部到腿部，人體色彩由暖及
冷形成變化，紅色襯布與冷色人體形成
對比。
中　圖6-16 《臥姿女體》 作者：馮信
群　以冷色調為主表現的人體體態美。
下　圖6-17 《逆光下的女體》 作者：
馮信群　對臀部進行了略微的誇張處
理，凸顯出女性妖嬈的曲線和動態。

列賓美術學院人體水彩寫生課堂習作，從不同角度、不同側重點對人體進行寫生描繪。

圖6-18 《坐姿人體》 作者：A.Ф.卡巴寧 這幅坐姿人體寫生，作者努力在同類色中尋求色彩的微妙變化，女人體暗部採用濕畫法，依靠水色漫流生成層次豐富的水彩肌理效果。

圖6-19 《坐姿人體》 作者：菲爾恰科夫 這幅人體寫生作業，作者重點對人物坐姿及女人體同白、花兩種襯布間的空間關係進行明確交代。

圖6-20 《雙人體》 作者：A.B.利哈喬夫 重點對雙人體間的色調、比例、結構關係進行了描繪。

圖6-21 《女體》 作者：B.A.阿基申 這幅人體寫生作品，作者描繪出女性人體消瘦的形體特徵。

第七章 作品與鑑賞

想要突破，需要懂得解讀經典與學會思索。從地道傳統人物水彩畫到當代人物水彩精品，從多幅國內外人物水彩畫家的力作中，我們感受每位畫家的個性語言及技法魅力，以多元的視角解讀這些作品，能夠有助於我們不斷深化認識、突破自身侷限。

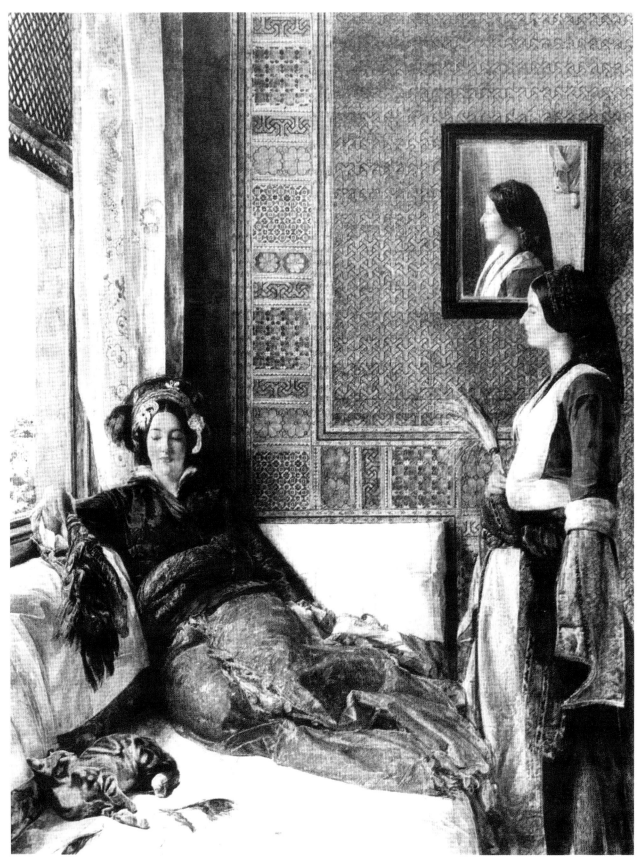

圖7-1 《哈利姆生活》 作者：約翰・弗雷德裡克・路易斯（英國） 這幅描繪阿拉伯貴族閨房場景的人物畫，畫風精細，毫無修飾做作之意，讓觀眾不得不折服於畫家高超的水彩表現技巧。

　　從人物華麗的服飾到錦緞花紋的質感表現，從背景中讓人眼花繚亂的幾何圖形到近景細節的刻畫，作者描繪得一絲不苟，精緻而生動。背景花紋圖案、人物長袍及白色床單的刻畫既具體又含蓄，紅袍子的顏色飽滿而沉穩，凝重而不失透明，亮面裙子花紋的處理，厚重而華貴，將錦緞的質感完美地表現出來。白色床單暗部顏色稀薄透明，亮部厚重明亮，在增強層次感的同時提昇了畫面的光感。

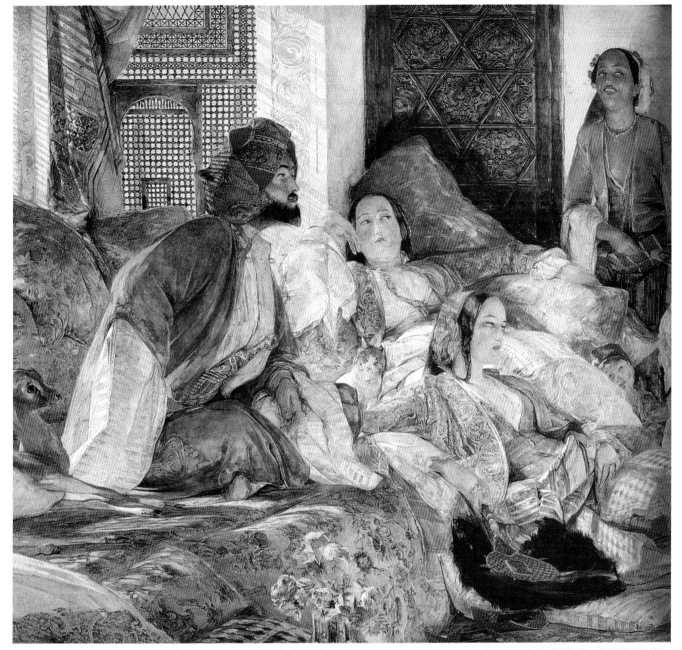

圖7-2 《閨房》 作者：約翰‧弗雷德裡克‧路易斯（英國） 這幅帶有濃鬱阿拉伯異國風情的風俗畫，畫家以極為細膩的筆法，生動再現了當地的生活場景。陽光透過細密的窗格射入室內，雕花牆壁上投射出道道光影，細緻入微的細節刻畫營造出唯美的環境空間。人物及綉花床單用色渾厚，筆法細膩，暖色調的處理將整個畫面烘托得富麗堂皇。

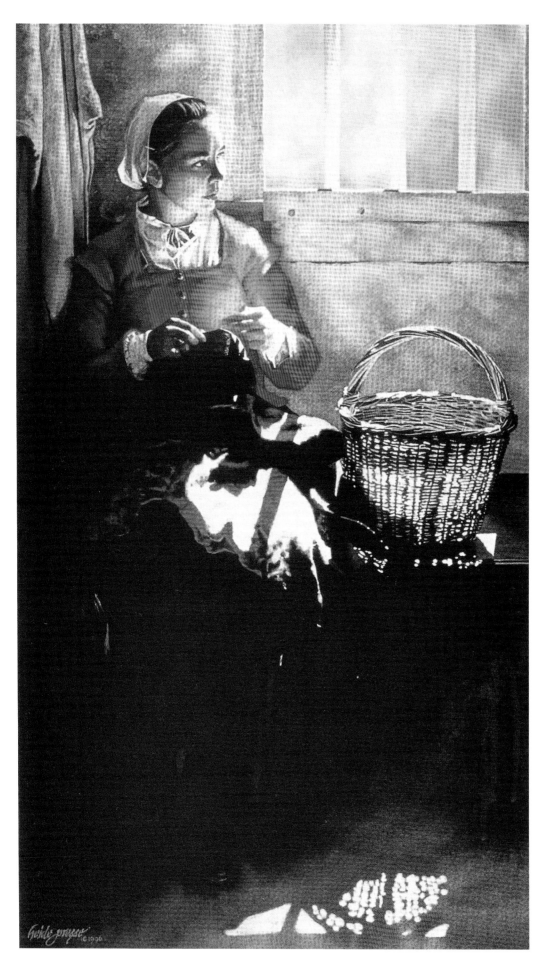

圖7-3 《縫衣女工的籃子》
作者：海德‧E.普裡斯（北
美） 在技法語言上，畫家用
筆工細，設色濃麗，以嚴謹
的表現風格描繪了這位女工
形象。暖色光源映襯下的少
女膚色細膩而透明，將少女
溫和恬靜的性格特徵唯美地
表達。

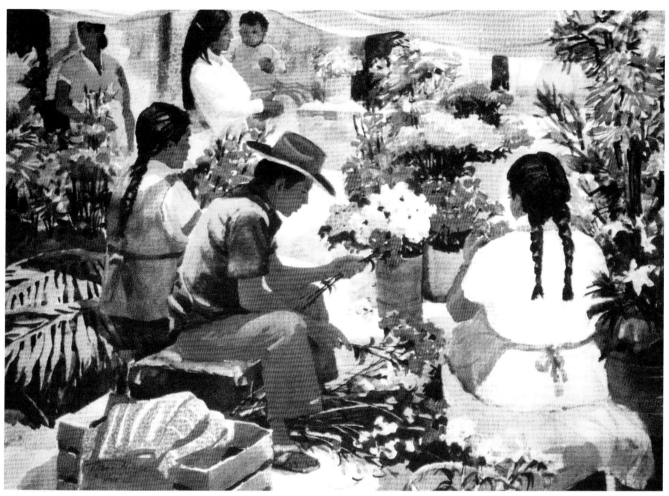

圖7-4 《托魯卡的花販》 作者：湯姆·希爾（美國） 這幅場景人物畫，畫家精心安排與組織了色塊間的明暗、節奏關係，使得看似龐雜的場面色彩統一而協調。人物與人物間的輪廓在光影的流動中幻化為豐富的色塊韻律。

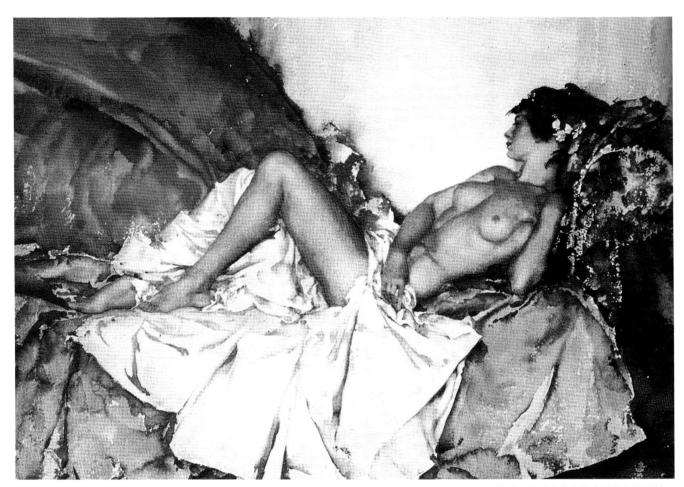

圖7-5 《躺著的女人》 作者：盧梭‧弗林特　這幅弗林特的代表作，畫面色調協調而又優雅，畫家很好地組織了人體膚色與襯布間的色調關係。人體身下紅、綠兩塊襯布在補色的對比中體現平衡，畫家降低了紅、綠兩塊色彩的純度以實現色彩間的和諧，在協調之中顯現出對比的活力。有意強調白襯布褶線條的棱角與人體細膩的表現手法產生反差，女人體頭枕的靠墊用乾畫法擦出沙發粗糙的質地，襯托柔軟而又富有彈性的肌體。

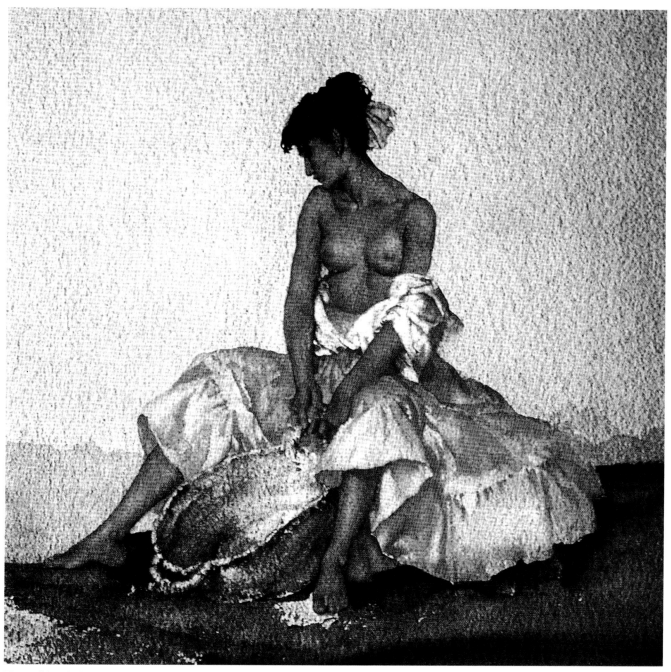

圖7-6 《坐在海邊的女人》 作者：盧梭・弗林特 畫家利用手工水彩紙上自然粗糙的紋理，薄畫法平塗背景，讓水色沉澱出自然肌理，獲得單純而平整的背景。對人體的刻畫，追求細膩的效果，粉紅色的裙子用色渾厚而細滑，力求與背景沉澱的肌理相互映照。

上　圖7-7 《衛兵》　作者：安德魯·懷斯　畫家以寫實的手法，大特寫的視角對衛兵的面部形象進行了深刻而又細緻的刻畫。在做過底料的畫紙上作畫，由於水彩顏料的透明性，底料的肌理效果很容易顯現出來，衛兵的臉部的亮面露出底料的白色肌理，使面部色彩更加豐富而深入，細膩而深刻，產生全新的視覺衝擊力。

下　圖7-8 《孤獨的老人》　作者：安德魯·懷斯　灰暗的室內光線下，拼花床單上躺著一位僵直的老人，畫面的情景設計足以震撼人心。暗背景中的拼花圖案床單顯得格外突出，隱喻現實生活的殘酷。老人頭部的體量感很強，塑造得結實而有力，在畫家筆下，頭骨的硬度和肌肉的彈性表現得十分到位。多層薄塗的技法運用，將手的結構和質感表現出來，與床單的處理手法各具鮮明的個性。

圖7-9 《情侶》 作者：安德魯‧懷斯　畫家對光影進行了精心安排，透過窗戶的光影投射，在人體上形成豐富的光影變奏，活躍了畫面的視覺效果。畫家利用蛋彩畫的筆法，將人體的形體刻畫得渾圓、厚重、細緻入微，獲得深刻而又明快的水彩效果。

圖7-10 《坐在鐵錠上的牛仔》 作者：
威廉姆‧麥松 這幅全身人像畫是畫家
非常成熟的作品。從用色到水分的乾濕
控制，從用筆到畫面節奏感的把握都控
制得恰到好處。

以大寫意的筆法，借助水色的流動滲
化，渲染出熱烈而不失含蓄的深暗背
景，白色襯衣的刻畫張弛有度、虛實到
位，藍色牛仔褲的用色與水分控制準確
得體，既拉開與白襯衫的質感差異又生
動自然。

上　圖7-11 《煮咖啡》 作者：威廉姆‧麥松　人物整體感十足，上衣、褲子和靴子渾然一體，頂光照射下的帽子既成為面孔的一部分又十分突出，構成畫面的一個小高潮。人物身後的輕煙及水壺中冒出的蒸汽似有似無，很好地提昇了畫面的視覺韻味。

下　圖7-12 《逆光下騎馬的牛仔》 作者：威廉姆‧麥松　這幅逆光下的人物半身像將光感把握得強烈而自然。為了表現光，畫家強調了寬邊帽上的陰影及白襯衣的受光部位。通過腰間富有力度的衣服褶紋將人物動作生動而自然地傳達出來。

上　圖7-13　《女模特兒》　作者：查理・雷德
（美國）　為了表現高調的光感，畫家沒把金髮
的暗部畫得過重，拉大了女模特兒臉部的明暗
對比，虛化的臉部暗面色階控制在中等色度，
依靠臉部強烈的虛實塊面對比表現光感。

下　圖7-14　《畫家》　作者：查理・雷德（美
國）　處於逆光下的人像比較難畫，畫家在描繪
時，充分結合乾濕表現技法的特點，預先留出
面部受光處的亮邊以及頭髮、衣領處的高光，
然後從明暗交界線畫起，趁濕塗出大面積的暗
部，細膩而微妙的灰調子將臉部結構、體面及
質感關係整體而概括地表現出來。在顏色未乾
時添加耳朵的陰影，讓面部的暗部與周圍色彩
滲化融合。

圖7-15 《人體》 作者：查理‧雷德（美國） 畫家高度概括準確地表達了人體結構，以揮灑自如的筆法以及濃淡有致的色塊組合造成氣勢磅礡的視覺效果。描繪時，畫家對頭部的色彩處理"重"中而有變化，人體的膚色用筆猶如疾風驟雨，看似隨性，但人體微妙的膚色變化及節奏感把握得非常準確，從上到下形成由冷到暖的色彩變奏。人體手臂較身體其他部位顏色較深，結構點的方向走勢，這些細節畫家也都顧及到了。

圖7-16 《女體》 作者：查理·雷德（美國） 畫家將水色控制得靈活而自然，女人身上的結構轉折及明暗變化均由或淡或濃、或含蓄或清晰的色塊構成。用色彩果斷地表現人體的透視，明暗交界線處硬朗的色塊將人體的明暗層次乾脆俐落地表現出來。

圖7-17 《帶刺的荊棘》 作者：佐恩　作為一幅成功的人物水彩畫創作，畫面呈現出的不僅是觀賞性，更是畫家精湛繪畫技巧與高度的精神內涵完美結合的產物。灌木叢的描繪，畫家用水彩鋪畫叢林之後，再混入粉質顏料精心刻畫前景中幾組繁雜有致的枝葉，將灌木叢的縱深感表現得惟妙惟肖。林中女子在側逆光影下，其婀娜的身姿更顯輕盈優美，描繪時畫家對人物造型的刻畫極盡細緻精到，筆法嫻熟，對天光色彩的把握使畫面呈現出如夢如幻的唯美視覺效果。

圖7-18 《我們日用的飲食》 作者：佐恩 這幅主題性創作，表現一位善良的老人正從布袋裡掏取為勞作的兒女們準備的麵包，遠處田野上，家人們正在忙於勞作。從畫面構圖到內容組織，從主題刻畫到審美價值，從人物造型到色彩處理，該畫均可稱之為大真大美的大製作。畫家對老祖母的神態、衣著、動作的刻畫堅實精微，可謂工細入微。環境的描繪與人物形象塑造和諧自然，極具真實的感染力。老人身邊架著燒水的用具營造出生活化的氣息，周圍枯萎的秋草與新生的嫩草交替組織畫面，色彩變化細微柔和，整體有序而不凌亂，在滲透油畫凝重感的同時又體現出畫家深厚的水彩畫功力。

圖7-19 《在阿爾及爾的港口》 作者：佐恩 畫面傳遞一種優雅而和諧的氣氛。近景中兩位女子在背光的大環境下更加突
出，處理女子形象時，畫家在保留傳統寫實水彩畫表現技法的同時，大膽採用不透明的水粉加以輔助表現，衣紋高光處粉
質色彩的提亮跳躍而活潑，用筆豪放大氣，處處飽含激情又充滿動感，洋溢著無限的詩情畫意。

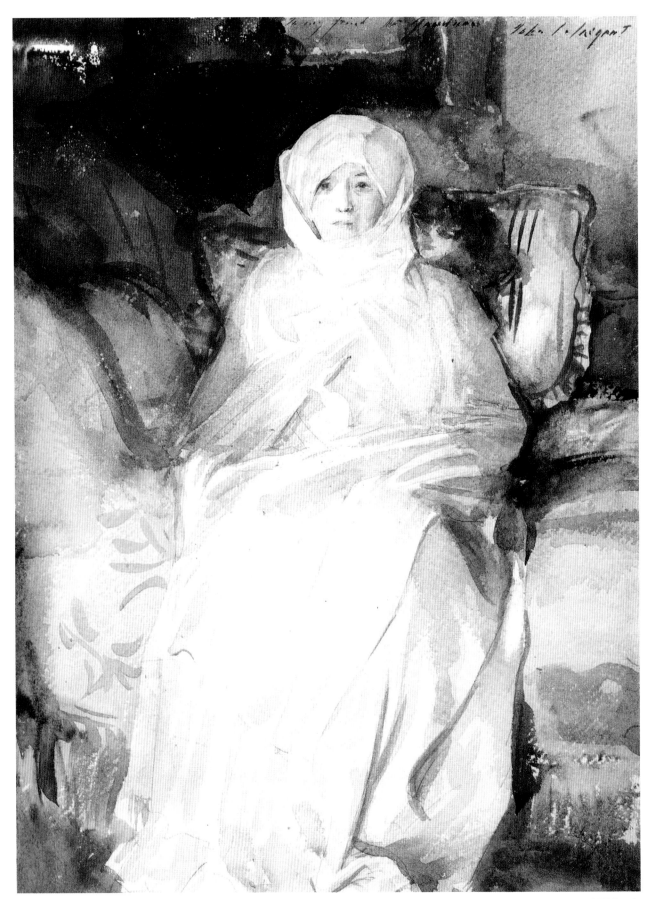

圖7-20 《阿拉伯女人》 作者：薩金特 薩金特具有極高的色彩修養與表現功底。該幅作品中，畫家在淡雅的同類色中尋求色彩變化，在
亮調子中完美地控制住了微弱的明度變化，將畫面的色調處理得優雅而含蓄、微妙而豐富。白色裙子褶紋的處理，隨形運筆，落落大方、
筆筆到位，既將包裹中人物的動作變化凸顯出來，又流暢自然，毫無修飾之意。

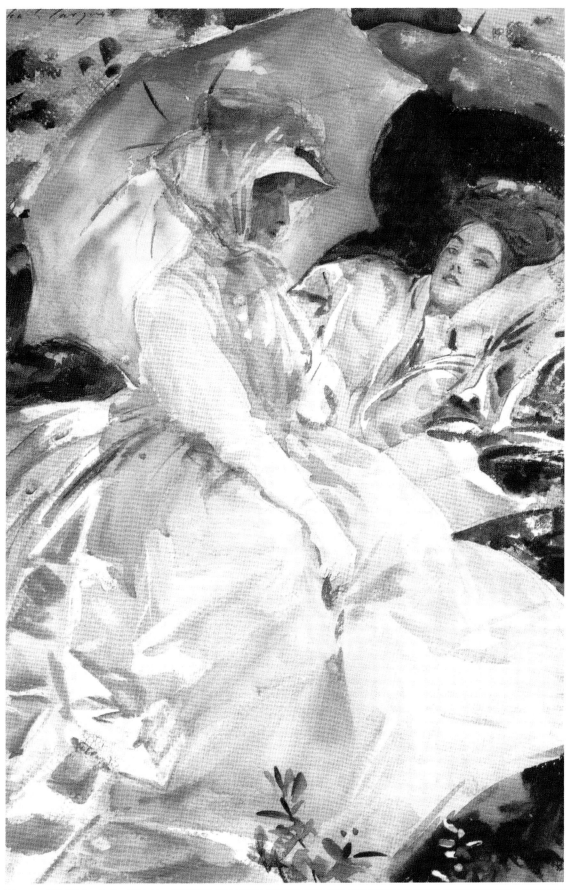

圖7-21 《陽光下》 作者：薩金特　畫家運用外光色彩以及高度概括的手法刻畫出兩個氣質高雅含蓄的貴婦形象。藍色衣裙在天光及反光的作用下，色彩富麗典雅而含蓄，表現過程中，畫家用筆極為灑脫，將寫實手法與裝飾性因素相結合，色彩與調子和諧而艷麗，人物形象簡練而富有表現力。

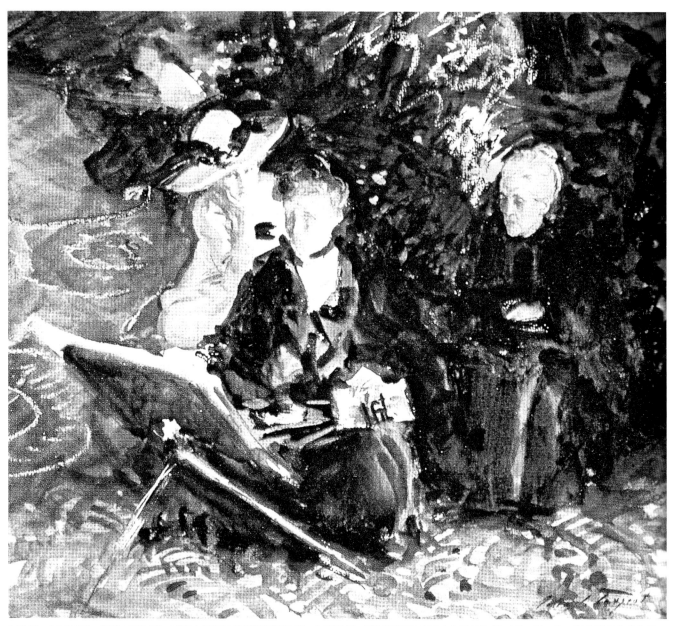

圖7-22 《女畫家》 作者：薩金特　畫面中的著色與筆觸揮灑自如，充滿激情。著重捕捉了女畫家作畫的姿態，頭、頸、胸、腿的關係非常生動。
女畫家旁邊兩人雖然只寥寥幾筆概括處理，但無論從人物的動作到人物間的層次關係都把握得非常準確到位。畫面整體節奏感極強，在暗色調背
景的鋪墊下，突出主體明亮的強音，把畫面的最亮處留給中心人物。

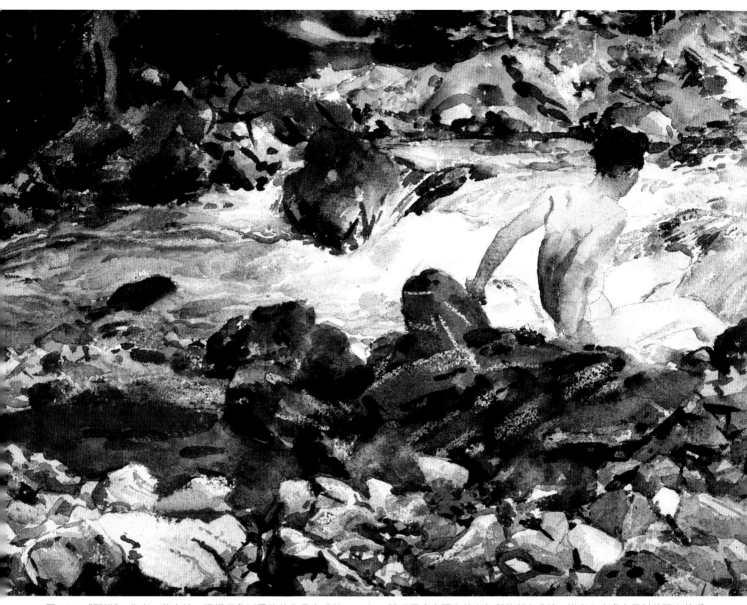

圖7-23 《野浴》 作者：薩金特 這幅印象派風格的作品完成於1915年，體現了畫家研究外光色彩的所有成就。浴者白皮膚上反射著陽光的暖色，天光的冷色與地面土黃色的反光形成冷暖對比。水波的起伏，石頭的切面，環境色的相互影響，無一不被畫家敏銳的眼睛捕捉。

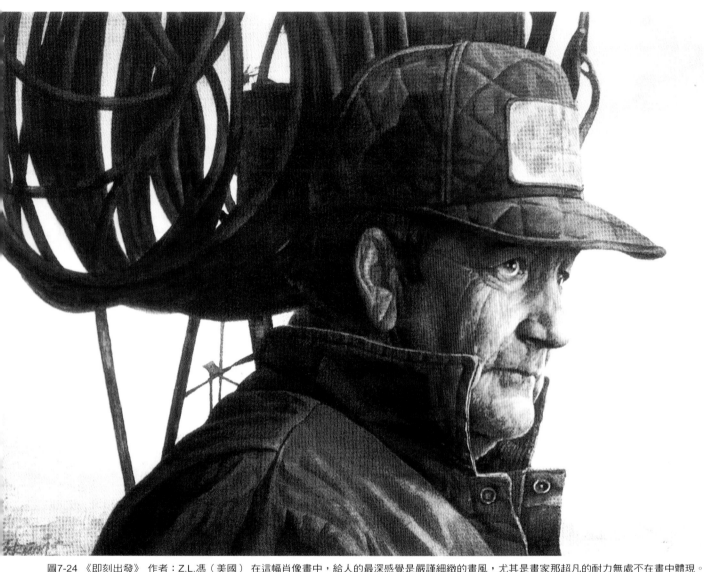

圖7-24 《即刻出發》 作者：Z.L.馮（美國） 在這幅肖像畫中，給人的最深感覺是嚴謹細緻的畫風，尤其是畫家那超凡的耐力無處不在畫中體現。
以形體結構為主，精細入微的表現使形體關係更加本質化，著重對人物帽子、面部神態、衣服等對象進行精緻的刻畫，耐人尋味。

圖7-25 《超越夢想》 作者：休伯特‧赫克馬（北美） 畫家採用英國傳統水彩多層罩色畫法超寫實地描繪了人物形象。在塑造面部形象的過程中，許多地方都經過反覆擦洗、覆蓋，因而層次非常豐富。重點對人物的眼神、神情神態及性格特徵予以表現與深入刻畫。灰色背景、人物膚色及大面積暗部處理形成強烈的反差，將觀眾的視線牢牢鎖在活生生的面孔上。

圖7-26 《女畫家葉·柯洛文斯卡婭肖像》 作者：A.H.瓦爾諾諾維茨卡婭　畫家從對人物形象的真切感受出發，放棄對形的逼真和質感追求，用枯澀意筆塑造體面造型。藍色衣服留下小筆觸的線條，碎而不亂，充滿一種內在活力、動感及節奏，極為生動地傳達了人物豐厚堅實的體量。

圖7-27 《電焊工扎蓋特·沙比羅夫》 作者： K.M.馬克西莫夫　電焊工深藍色的衣服及背景處用色濃艷而厚重，墨色的人物邊線靈活多變，將人物的體面造型巧妙地轉換為大寫意式的濃墨重彩。白色的帽子在畫面中尤為突出，進一步拉開了畫面的層次。

圖7-28 《晨光》 作者：列伊涅夫　從人體外輪廓到背景的處理，邊緣線的處理都很"虛"。畫家消解了單純的輪廓線，通過濃淡、粗細、枯潤、輕重的色塊形成畫面的節奏及層次感，用筆完全放鬆，形體的邊線完全鬆弛，甚至被光化解。"虛"的表現方式賦予畫面別具一格的韻味。

圖7-29 《女體》 作者：克魯特佐夫（前蘇聯） 畫家靠準確嚴謹的造型功力寫實地塑造人體形象。色彩細膩，注意身體
各部位的膚色變化，從上到下形成由冷到暖的微變。坐凳上的襯布著色渾厚，乾畫法擦出的色彩紋理與人體膚色形成對
比。作品流露出平和、寧靜、自然整體的表現意味，畫家力求在統一中尋求色彩的微妙變化，挖掘形象內在的優雅氣
質，在形神的貫通中深化形象的真實性。

圖7-30 《被擁抱的女人》 作者：席勒（奧地利） 畫面中的男女輪廓在抽象的線條與色塊組合間構築了畫面。狂躁不安的黑色線條在肆意中見張力，誇張的人物動態傳遞出一種不安的情緒。張力十足的黑線條間單純的色彩微變盡顯畫家獨特的個性魅力。

圖7-31 《女體》 作者：馮信群　作品重點刻畫了女人的體態美，用筆清晰肯定，改動很少，幾乎是一氣呵成。從頭到腳用筆連貫而流暢，淡雅的色調更顯水色的酣暢。

圖7-32 《畫家》 作者：馮信群　用飽滿的水色進行形體塑造和光影表現，獲得水色淋灕的效果。畫家鼻頭、眼睛的高光是趁濕刮出的留白，打破了面部色塊的沉悶。白T恤靠留白空出，形成畫面透氣的空間，幾筆衣褶轉折線，既豐富了留白區域的內容又增加了畫面輕鬆的氣氛。

圖7-33 《逆光下的女體》 作者：馮信群　畫面中的留白空間非常精彩，逆光下手臂、腿部及臀部的色彩非常接近，依靠留白空出的邊緣線既區分了身體各個部位的輪廓，巧妙地勾勒出人體的動作，又將光感完美呈現。空出的留白給畫面注入了靈動的氣息並貫穿整幅畫面。

圖7-34 《妯娌》 作者：馮信群　作品生動表現了兩名婦人親密交談的情景。畫面色彩凝重而不失水彩清新透明特質，根據環境色深重的特點，降低紅色服飾的色彩純度，襯托白衣婦人潔白淡雅的服飾質地；白衣婦人的臉龐在側逆光的照射下尤為突出，微微斜視的雙眼與紅衣女子雙目對視，構成畫面視覺的情感紐帶。情景化語言的定格，一方面讓人物形象的動作趨向更加細膩；另一方面，人物臉龐湧現出的真切神采深化了形象的感染力。

圖7-35 《叼煙斗的男子》 作者：馮信群　這幅人物半身像，畫家重點對人物面部及叼煙斗的動作進行刻畫。面部刻畫採用小筆觸，錯落穿梭的筆法在乾濕結合的表現手法下，將鬍鬚及嘴部叼煙斗的動作演繹得生動而自然，背景及藍色衣服則靠大筆觸概括處理，將視線引到人物的臉部。

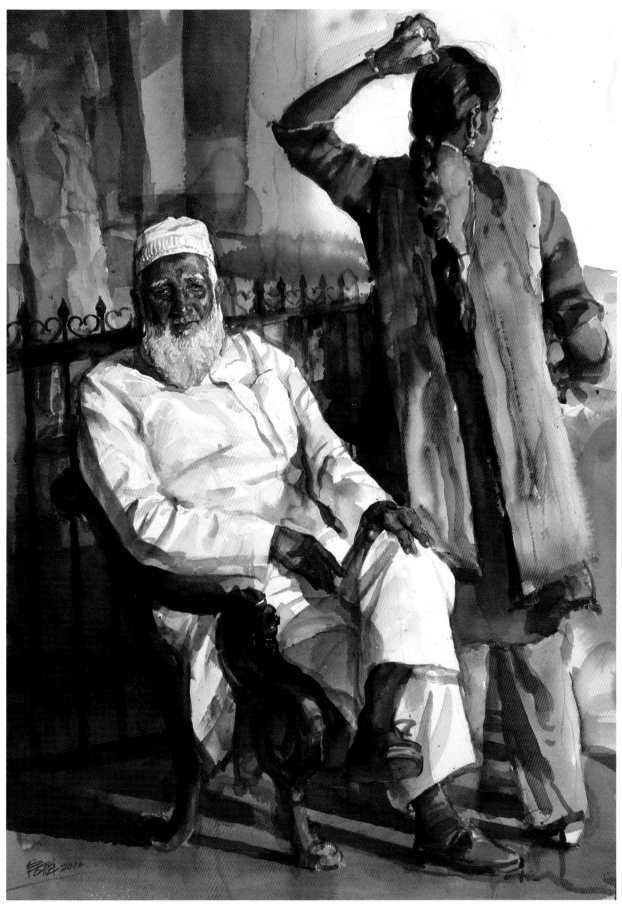

圖7-36 《父女》 作者：馮信群 畫面中一老一少兩個人物的動作形成動靜對比，背過身的年輕女子動作烘托出老人閒適的狀態，紅黑相間的服飾色彩將處於晨光下的老人服飾襯托得更加潔淨。

圖7-37 《咖啡年代》 作者：周剛　側躺人物、桌子與背景幻化成色彩與色彩間的構成形態，前景桌子、中景人物、遠景壁飾形成斜線構圖，以富有張力的形式構成對空間進行擴充。隨性塗抹的筆觸與線條在視覺感受上具有強烈的表現力，紅、藍、黃三種色塊充斥畫面，艷麗而不燥，渾厚之下反而透明。

圖7-38 《浴女》 作者：蔡瑞蓉　畫面中五個女孩的洗浴姿態生動而自然，非常入畫。創作過程中，畫家保留了人物造型的具象形式，膚色、衣服及水紋則賦予表現主義色彩，意象化的色彩語言產生象徵性的意指，極富動盪感覺。

圖7-39 《天鵝回韻》 作者：柳毅　水與色在畫家筆下收放自如，舞者外形輪廓的“收”與背景中水色肆意流淌的“放”形成大開大合的張力，產生一種暢快的視覺呼吸之感。舞者手部的處理更是惟妙惟肖，水分飽滿透明又精確控制在形體範圍內，可見畫家對水色拿捏的控制功力。

後 記

　　水彩人物畫(包括人體畫)在水彩畫領域一直被視為"刀鋒上的舞蹈"，從事水彩人物畫的創作也被稱之為"勇敢者的游戲"。由於存在掌握水彩技巧與表現複雜人物結構的雙重困難，使得水彩人物畫的研究和創作在很長的時期內進展甚微。市場上關於水彩人物畫的系統性教材也屈指可數，初涉水彩的學員往往對風景、靜物類題材的熱衷遠勝其他，而面對人物畫題材的學習研究卻避而遠之，表現時顯得力不從心。

　　在長期的教學實踐中，深深感到要提高目前國內水彩人物畫的整體水平，凝聚一批有志於水彩人物畫創作的年輕學子，共同學習、探討水彩人物畫的表現技能以及人物畫藝術表現的基本理論和方法，有必要對水彩人物畫進行一些教學的系統總結和研究。醞釀編寫這本教材，不僅便於學生的學習與參考，也是對自己人物水彩畫教學和藝術實踐的總結。由於本人的學識所限，難免有許多錯誤和不足，懇請各位專家學者指正。

　　本書得以順利出版，得益於許多前輩及同行專家的幫助和支持，首先感謝所有為本書提供圖例的國內外優秀水彩專家；感謝本書的責任編輯陳波先生，他為本書的策劃、編審、校訂以及出版做了大量細緻的工作。書中選編的部分國外水彩畫家的作品，由於無法與作者取得聯繫，部分作者姓名無從查證，在此除了對這些藝術家表示歉意，也謹致以最真誠的感謝。

<div align="right">

馮信群

2010年7月10日於上海

</div>

參考文獻

1·《水彩人物技法》 雷切爾·魯賓·沃爾夫編著　瀋陽：萬卷出版公司，1996.6

2·《新世紀水彩人物畫技法》（美國）查爾斯·雷德著　鹿清霞等譯　北京：中國青年出版社，2004.11

3·《新思維水彩畫教程》 龍虎主編，龍虎、蔡偉國等編著　北京：高等教育出版社，2007.2

4·《水彩畫人物寫生教學》 劉湘東、唐朝暉著　長沙：湖南美術出版社，2009.9

5·《外國水彩集錦·人物》 天津人民美術出版社編　天津：天津人民美術出版社，2006.6

6·《不透明水彩》 楊恩生編著　新形象出版事業有限公司

7·《蘇聯當代水彩畫選》 浙江人民美術出版社

8·《水彩經典》 楊恩生著　雄獅圖書股份有限公司，2004.10

9·《光與影的對話》 patricia seligman著　同彥璋譯，2004

10·《世界名家水彩畫技法》 白崇祿著　哈爾濱：黑龍江美術出版社，2001.5

11·《藝用人體結構教學》 胡國強編著　南寧：廣西美術出版社，2009.6

12·《向大師學繪畫·藝用解剖》（美）羅伯特·貝弗利·黑爾、特倫斯·科伊爾著；張敢譯　北京：中國青年出版社，1998.3

13·《瑞典畫家佐恩》 全山石主編　山東美術出版社，2005.6

14·《魏斯水彩畫專集》 魏斯著　台北新形象出版公司，1979.2

15·《BRITISH WATERCOLOURS》1750—1880 歐洲出版公司，2005.9